陈耀福（Norman Tan）
OnBrand　创始人

伦洁莹（Kitty Lun）
Facebook Creative Shop
大中华区负责人

骆耀明（Andrew Lok）
文明广告　创始人

杨烨炘（Forest Young）
天与空广告　创始人 / 董事长

汤涤（TD）
原荣威品牌　创意群总监

U0331509

赵晓飞（Frank Zhao）
上海维外科技　首席创意官

吴天赋（Tif Wu）
XScube 极小立方
合伙人 / 视觉艺术家

伊东进辅（ITO SHINSUKE）
ADK 集团中国　高级创意总监

王威（Gavin Wang）
思湃广告　创始人 / 首席创意官

王岚（Terry Wang）
原上海广告有限公司
品牌业务总经理

高强（Hank Gao）
MT　首席运营官

余子筠（Yue Chee Guan）
品牌创意顾问

李兆光（Kevin Lee）
FARFAR FILMS 电影导演

谢建文（Alex Xie）
文明广告　创始人

印标才（Percy Yin）

Think Bug 创意平台　创始人

陶磊（Tao Lei）

25HOURS 广告　合伙人 / 首席创意官

王小塞（Neo Wang）

okk. 创意咨询　创始人 /CEO

王申帅（Handsome Wang）

bangX　创始人 / 跨界创意人

李健生（Colin Lee）

GREY 广告　上海执行创意总监

陈伟铃（Willing Chen）

天与空广告　执行创意总监 / 创意合伙人

郑晶（Yolanda Zheng）

关尔创意 ZHENG&Co　创始人

陈雄亮（Allen Chen）
无二数字营销　创始人 / 首席创意官

黄丰哲（Daryl Huang）
上海蒙彤文化传播有限公司
广州分公司总经理

沈翔（Peter Shen）
生米组成　首席创意官 / 执行合伙人

熊超（Jody Xiong）
The Nine　创始人 / 创意总监

李丹（Danny Li）
Heaven&Hell　创始人

黄伟（Wayne Huang）
夏逸文化　创始人

江绍雄
艳遇中国　创始人 / 首席设计师

钱青（Kaye Qian）
BrandOne　创始人

卜英伟（Bernard Pok）
前 DDB 广告（上海）　设计总监

金晓芳（Daisy Jin）
北京电通广告上海分公司　策略负责人

陈陶琦（Ronnie Chen）
MGCC 众引传播集团
合伙人 / 策略创意总监

洪晨修（Sean Hung）
华扬联众集团　策略群总监

毕炯杰（Hugh Bi）
极客娱乐　首席营销官

赖致宇（Awoo Lai）
前 BBDO 天联广告　首席创意官

郝崎（Rocky Hao）
创意复兴广告公司　创始人

乐剑峰（Rocky Lok）
ADD 致力共通品牌顾问机构
首席品牌帅

陈民辕（Chris Chen）
安索帕集团　中国区首席创意官

朱竞恒（Javons Zhu）
氪氙集团　创意合伙人

郑大明
之外创意　创始人 / 首席创新官

周兴（Sean Zhou）
我再试试　创始人

橡皮人
大师课

rubbman
Creative
Master

创意大师

主编：橡皮人网

实战案例全剖析 1

清华大学出版社
北 京

内 容 简 介

本书由广告行业杰出的创意大师代表根据自己的从业经历、感悟、经验，结合各自在业界成功的案例，为读者讲授创意在广告中的作用这一高端行业课程。

全书内容包含"我从事广告行业所受用的一些经验""中国汽车广告分水岭""如何做一个广告人""社会创意""创意的四项基本原则""创意生与死""不谈创意，只谈生活""与人交流，与心交流""创意的'两面三刀'""做一个'变态'的广告人""广告创意中的善力量"等。

本书意在从创意发想、思维导图、创意与执行的关系等方面，为广告创意、视觉设计、媒体传播、市场营销、新媒体等专业的高校学生和准备进入这个行业的初学者创造一个零距离向行业大师学习的机会。

读者可登录橡皮人网及清大文森学堂观看本书所引用的视频案例，以便达到更好的学习效果。

图书在版编目（CIP）数据

橡皮人大师课：创意大师实战案例全剖析 .1 / 橡皮人网主编 .—北京：清华大学出版社，2021.6
ISBN 978-7-302-58179-6

Ⅰ.① 橡… Ⅱ.① 橡… Ⅲ.① 广告设计—案例 Ⅳ.① J524.3

中国版本图书馆 CIP 数据核字（2021）第 093704 号

责任编辑：贾小红
封面设计：飞鸟互娱
版式设计：楠竹文化
责任校对：马军令
责任印制：杨 艳

出版发行：清华大学出版社
 网　　址：http://www.tup.com.cn，http://www.wqbook.com
 地　　址：北京清华大学学研大厦 A 座　　　邮　　编：100084
 社 总 机：010-62770175　　　　　　　　　邮　　购：010-62786544
 投稿与读者服务：010-62776969，c-service@tup.tsinghua.edu.cn
 质量反馈：010-62772015，zhiliang@tup.tsinghua.edu.cn
印 装 者：小森印刷（北京）有限公司
经　　销：全国新华书店
开　　本：185mm×260mm　　　印　　张：17.75　　　字　　数：410 千字
版　　次：2021 年 8 月第 1 版　　　　　　　印　　次：2021 年 8 月第 1 次印刷
定　　价：128.00 元

产品编号：090257-01

推荐序

这些年来，看着橡皮人一步一脚印地成长，且一直致力于提供一个更接近行业及现实的实战平台，只为了让热爱广告传播的莘莘学子，在专业上获得一些更好的启发及提升，心中特别欣慰。橡皮人功德无量。

记得我义不容辞地给橡皮人录制了他们的第一节网上课程后，橡皮人送了我一个蓝色的金属吉祥物纪念杯，沉甸甸的，感觉是一座广告奖奖杯。这个奖杯我一直存着，和家里的 D&AD 铅笔及戛纳等广告奖杯摆放在一起，心想，让橡皮小蓝人多多认识外国朋友，多多交流。我觉得，广告创意本来就是不分国籍、不分肤色的。

橡皮人大师课出书了，我特别高兴，橡皮人一路走来，总会留下一些有用的东西给热爱专业的孩子们。在这里，我特别希望在看书的你，能把从书中所获学以致用，并将它们分享给你身边有兴趣的朋友。这本书更像是一个朋友，会给可能入行的你一些启发或经验分享，也希望不管你未来或现在已经在从事我们这个迷人的行业，记得分享，共勉之。

陈耀福（Norman Tan）

OnBrand 创始人

前言

我们经常会听到"这个想法很有创意""这个说法很有创意""这个做法很有创意"……可知"创意"已经不是一种技能，而更像是一种标准。

曾经请教过一位创意界的前辈："什么是创意？"答曰："意料之外，情理之中。"如果"之中"是对技能的要求标准，那么"之外"就是一种楼外有楼、山外有山、天外有天的想象力标准了，这也正是推动创意可以不断萌生的主要原因吧！

本书的作者们分别来自国际 4A 创意代理公司、国内顶尖广告公司、炙手可热的创意热店，他们无一例外都是创意行业里的大师。

他们拥有最天马行空的大脑

他们是戛纳、D&AD、纽约、Oneshow 等国际顶尖创意赛事的大奖获得者

他们赋予那些耳熟能详的品牌以灵魂

他们助力了我们四十年的经济腾飞

他们让无限不可能成为可能

今天，他们把自己超过 15 年在创意行业的一线实战经验，用深入浅出的方式浓缩成此书："我从事广告行业所受用的一些经验""中国汽车广告分水岭""如何做一个广告人""社会创意""创意的四项基本原则""创意生与死""不谈创意，只谈生活""与人交流，与心交流""创意的两面三刀""做一个'变态'的广告人""广告创意中的善力量"等内容，为我们打开了一扇通往浩瀚宇宙的天窗，那里星光璀璨、广袤无垠，所有的一切永远出乎你我意料"之外"！

创意没有捷径，但我们都要努力成为那道光："看完这本书，至少能让你在创意的道路上少走弯路"。

本书讲师课程语录（排名不分先后）

陈耀福（Norman Tan）：
"厉害的作品，从打破不知道自己不知道开始。"

伦洁莹（Kitty Lun）：
"心是最好的 GPS。"

骆耀明（Andrew Lok）：
"做广告创意的灵感永远来源于人类的故事。"

杨烨炘（Forest Young）：
"社会创意能够渗透到社会各个阶层，塑造人类的思想、心态和观念。"

汤涤（TD）：
"产品永远是故事里的主角，用消费者听得懂的话来跟他们沟通。"

赵晓飞（Frank Zhao）：
"预算可以少，但把创意执行出来的决心不能少。"

吴天赋（Tif Wu）：
"创意行业就是由一个个拥有良好习惯的人组成的。"

伊东进辅（ITO SHINSUKE）：
"我们应该探索如何接近和关注看不见的地方。"

王威（Gavin Wang）：
"创意是想象力，而想象力往往来源于对一件事物的不了解。"

王岚（Terry Wang）：
"所谓的变态，就是你需要具备两种能力，一种是发现能力，另一种是应变能力。"

高强（Hank Gao）：
"广告创意中的善力量，真的能帮一个品牌塑造非常好的社会影响力。"

致谢：

感谢陈耀福（Norman Tan）先生为本书写序。

感谢本书的所有作者（排名不分先后）：

陈耀福（Norman Tan）先生、伦洁莹（Kitty Lun）女士、骆耀明（Andrew Lok）先生、杨烨炘（Forest Young）先生、汤涤（TD）先生、赵晓飞（Frank Zhao）先生、吴天赋（Tif Wu）先生、伊东进辅（ITO SHINSUKE）先生、王威（Gavin Wang）先生、王岚（Terry Wang）女士、高强（Hank Gao）先生。

当今的泛创意行业发展迅速、瞬息万变、人才辈出。橡皮人网怀着谦卑的态度担任此书主编也是肩负重任。尽管在写作过程中字斟句酌、精益求精，但书中难免还会有纰漏或不周之处，敬请读者谅解与指正。

本书所引用的照片、图片、广告、案例等仅为说明（教学）之用，绝无侵权之意，特此声明。

目录 CONTENTS

陈耀福（Norman Tan）
OnBrand 创始人

我从事广告行业所受用的一些经验

你要做的是告诉客户如何实现他的目的，而你要使用什么方法，你在传播策略上有什么是让他想都没想过的方式，这就叫创意。

讲师介绍

陈耀福（Norman Tan）

OnBrand 创始人

前 JWT 智威汤逊广告东北亚区首席创意长 / 中国区主席

陈耀福的广告生涯始于 1982 年的新加坡，多年以来，相继跨区域任职于葛瑞、李奥贝纳、智威汤逊（中国及东南亚）、达彼思（中国）、睿狮广告传播（LOWE）等，专业积淀深厚。2019 年秋，陈耀福创办 OnBrand 个人工作室，专注于品牌营销传播和培训。他相信，传播只有两种：一种是 On Brand（结合品牌）；另一种是 Off Brand（脱离品牌）。

陈耀福拥有本土、区域和国际广告节的丰富评奖经历，受邀的主要国际广告节包括法国戛纳、英国 D&AD、美国 One Show，也曾担任泰国亚太及新加坡亚洲广告节评审主席、韩国釜山国际广告节评审及顾问，以及 One Show 中国青年创意营和龙玺广告奖顾问，多年参与中国大陆及中国台湾 4A 创意奖评审及担任评审主席工作。

他为上海通用别克品牌创作的作品曾被国际权威的 The Gunn Report（全球创意报告排行榜）评为 2015 年度全球最佳平面第一名，被国际公益 Good Report 评为 2015 年度全球最佳案例第一名，并得到多国媒体的关注和报道。

陈耀福对于接地气的创作进行有效传播，积极并专注地培养中国本土人才，致力于客户品牌的打造。历年来，由他亲自带队操刀的案子包括：戴比尔斯——"都是钻石惹的祸！"，喜力啤酒网球大师杯——"Are You In?"，方正集团——"就在你身边。"，TMall——"没人上街，不一定无人逛街。"，支付宝——"支托付。"，别克昂克拉——"年轻就去 SUV！"，阿里云——"为了无法计算的价值。"等。他的第一本著作《十年。给创意人的 100 封信》由中信出版社于 2015 年出版面市。

这堂课我想和大家分享我从事广告 30 几年来，觉得最受用的几个学习心得。相信同学们在即将毕业的时候都会面临一个问题：广告专业毕业后，你要去哪里，想做什么、能做什么？同学们可能也会疑惑：走入社会后，会遇到哪些机会，如何进入 4A 广告公司？相信这些是每个想做广告的人都会面临的大问题。可能同学们也会思考自己到底要不要加入广告行业，或者在广告专业学到的创意还可以用来做什么，自己适不适合这个行业……可能以大家目前的年纪和阅历，想弄清楚自己究竟可以干什么还是比较难的，但大家还是要去面对。可能最终你还是会选择广告行业，成为一名"广告狂人"，那么我希望我个人的一些心得、经验和建议，可以帮助大家进行选择。

1. 选择你最喜欢的事

我成为广告人后的第一条心得就是一定要选择你最喜欢做的事情，然后专心把它做到最好。我鼓励大家一定要选择你最喜欢做的事情，是因为只有最喜欢的事，你才可以做到最好。我从小学开始就立志成为一名音乐人，因为我从小学起就被老师挑选进入学校的铜管乐队，并从五年级开始，直到高中毕业都没有离开过学校的铜管乐队，甚至在服兵役期间，我在部队里也是铜管乐队中的一员。我很享受这个过程，所以一直以为我可以成为一名音乐人，可后来逐渐发现我的这个理想无法实现。因为我从没有受过系统的音乐训练，也没有足够的专业乐理知识和音乐的技巧，我只是在一个半专业团体里接受训练，与他人合作演奏，但这种水平远不足以让我具备成为一名专业音乐人的个人素养，所以我虽然喜欢音乐，但是我的技术和天资都不足以让我实现梦想，于是我只能把音乐作为兴趣。

我人生中的第一份可以领到工资的职业就是军人，我身为一个新加坡人，必须进入国防部服两年兵役，因为新加坡国防部会支付我们薪水，所以军人成了我的第一份职业，那时我 18 岁。在两年的部队生涯中我总结了一个经验，就是把身体练好、做团队的一分子。部队要求我们作为团队一起学习，把所在部队的工作做好。而那份所谓的工作我并不喜欢，我也不打算做一辈子全职军人，因为没有兴趣，导致我没有把这份工作做到最好。不过我还是有不少收获，最重要的一点就是学习了什么叫作团队精神，什么叫只有一个团队齐心协力才能把一件事情做好。

服役结束离开部队后，我当时对职业的选择是迷茫的。这时有同学为我介绍了一

份在保险公司担任保险代理的工作，也就是我正式踏入社会的第一份工作。这份工作我做了 8 个月，成绩还不错，因为在 8 个月里我卖了 40 份人寿保单。然而这 40 份人寿保单都是我的亲戚、同学、朋友帮衬的，卖完这 40 份，我就没有新的保客来源了。那时我 21 岁，太年轻，认识的人也不多，但我还是从那份工作经历中有所收获，就是保险公司是很有策略地栽培新的保险代理人的，因为他们知道平均至少可以从这些保险代理新人身上得到几十份保单。毕竟他们肯定要先让亲戚、朋友和同学买一圈，所以这个策略在商业上可谓厉害。而这份工作我也并不喜欢，并且虽然一开始成绩不错，有机会升职，但我还是觉得难以坚持，于是离职了。

后来通过朋友的介绍，我进入了一家广告公司做平面设计师，一做才发现，这是我喜欢的工作。右图是我和这家公司同事的合照，左 2 那位就是我。

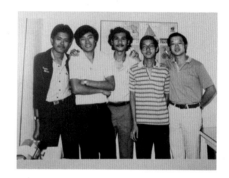

我为什么开始喜欢这个行业，并发现这就是我最喜欢做的事情呢？就是因为我觉得能有一个环境付给我工资让我去学习，这样的机会恐怕不多。我工作很努力，和同事一起希望把工作做到更好，作为平面设计师，那时候我发现公司里有很多很厉害的资深的创意人，我每天都可以向他们学习，并且每天做的都不是重复性的工作，每天都在努力寻找把设计做得更好的可能性，这件事是非常吸引我的。在这里必须要和同学们强调，如果你来到一家公司，当然前提是你所做的工作是你最喜欢的，并且你有足够的觉悟要做到最好，但如果你发现公司里的环境不是可以让你学习的环境，你也不喜欢这里的环境，那么就该赶快离开，不要在对你没有好处的环境中浪费时间。但是当你觉得这个环境可以让你不断学习、每天进步，那么一定要在这里做出一些成绩才可以考虑离职。其实并不是鼓励大家离职，而是希望大家不要无缘无故地离职。既然来到了一家公司，如果是我的话就会先为自己在这里能达到的成绩立下一个目标，如果这是一个可以让我成长的地方，我就继续工作下去，直到看到自己的成长。等做出一定成绩后，需要考量自己在这家公司还有没有更好的发展，等到那时才能考虑是不是要到更大的平台去。

我在广告这一行前后做了 37 年，很难想象会有这么长的职业生涯。而这 30 几年间我没有换过多少广告公司，差不多六七家，所以平均在每家公司都有 5 年左右的经历。大家将来进入一个环境，找到了自己喜欢的事，接下来就要专心把它做到最好。

大家如果选择进入广告行业，有两件事是需要注意的。第一是技术能力上的提升，大家在学校里学到的可能是技术层面上的能力，但真正进入商业运作和广告公司的体系后还是要不断加强技术能力的。比如，如果你是文案，就必须不断在文字上寻求新的突破，或者要具备每次都能很精准地表达创意概念的能力；如果你是美工，技术范围就更宽了，你不能局限在一种风格中。也许做美术没有人会要求你拥有艺术家的绘画能力，但一定要有极强的绘画表达力，可以通过美术准确表达创意，这些都是技术层面的功课，需要大家在工作中不断强化。

另外一件事是技术层面以外的，即需要修炼你的情商。我觉得广告人的情商是很重要的，因为我们要不断跟不同的人沟通，包括同事、老板、客户，以及消费者，可能你不会很快有机会接触很多人，但沟通是我们这个行业最大的课题。

2. 洞察力

当你开始创作的时候，就需要第二个重要的心得，即洞察力。想培养洞察力，大家可以对自己做这样一个实验：每次发现一个很有启发的事物，或在网上看到很喜欢的视频时，都不妨思考一下喜欢它的原因，而你自己喜欢它的原因，很多时候也是别人会喜欢的原因，这个埋藏在大多数人心中的原因就叫作洞察。因为在优秀的洞察力下做出来的作品，一定会让大多数人产生共鸣和喜爱。这种会打动大多数人的洞察一定是与人性相关的、是普世性的，也可能是涵盖了某些特定的年龄层的。比如，假设大家是"95后"，那么你们的年龄层有属于你们的特定洞察，会感动我的和会感动你的可能就会不一样。而那些能够跨越年龄的共通的感动，通常都是与生活有关的洞察造成的。

在这个实验中，大家只要能反复检查自己喜欢的东西，审视它的洞察在哪里，反复训练自己思考"它为什么这么感人，洞察在哪里？"，就能在洞察力方面有很大的进步，同时也会积累很多经验。洞察力在广告创作中的重要性不言而喻，因为广告创作都带着必须能够打动消费者的任务，而打动消费者的最大武器就是抓住消费者的洞察，用人性化的方式说出他们心里渴望的事情，然后提出满足这种需求的商品，这就是效果最好的传播。

下面给大家举一个例子，是我们之前做过的一个案例，叫"支付宝钥匙阿姨"。

这是为支付宝做的品牌案例，当初支付宝是从来没有在品牌上有所宣传的，人们只知道支付宝是一个线上支付工具，它非常好用，也值得信赖，但是它只是一个工具而已。于是支付宝觉得他们需要一些品牌传播。支付宝这个品牌代表什么？那时我们还不是很清楚，所以在我们为客户做这个案子的时候，客户给了我们一个关键词，就是支付宝代表着"信赖"。信赖在许多和钱有关的企业都是需要着重强调的，不过以支付宝来讲信赖，立足点就更强悍了。因为大家在网购的时候都是先把钱转给支付宝，等收到货之后，支付宝才会把钱交给电商，所以这背后就是巨大的信赖基础。对我们而言，这个案子就不只是在产品上找机会，而是要在洞察上找机会。

那几年正赶上一些社会问题集中爆发，食品安全问题、跌倒老人没有人敢去扶的问题，似乎在那一段时间，人们因为受到了这些问题的伤害，人与人之间的信任越来越不稳定。社会问题在任何时候、任何地方都是存在的，随着社会问题变得越来越复杂，人与人之间的信任问题也必然会存在，而用支付宝这样一个品牌来体现信赖的可贵，这个社会洞察就再合适不过了。毕竟除了支付宝，还很难有哪个品牌是几乎全民每天使用的——有好几亿人在用它进行交易和支付。所以，我们认为由支付宝来对社会现象做出呼吁并传播这个价值观是最适合的。于是我们制作了这样的广告片，即通过支付宝讲述人与人之间的信赖关系。在这个影片里，你不会看到支付宝喊出任何口号、进行任何推销，对消费者有任何指令，他们仅仅传达了关于信任的企业理念。我们也觉得支付宝作为一个如此大型的企业，在社会中有这个责任，人与人之间最珍贵的东西就是彼此信任。

"年轻人都出去上班了，多亏有她帮忙。"

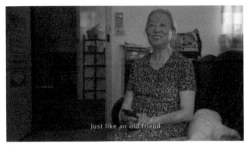

"有什么事她都会来帮忙，就像个老朋友。"

"她简直就是我老婆。"

"现在可靠的人不多。"

"一听到稀里哗啦的钥匙声，就知道是她来了。"

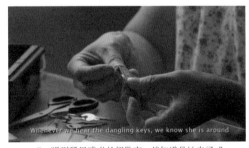

"每个人都叫她'钥匙阿姨'。"

"每次有人找她，她会放下手头的事，马上就去。"

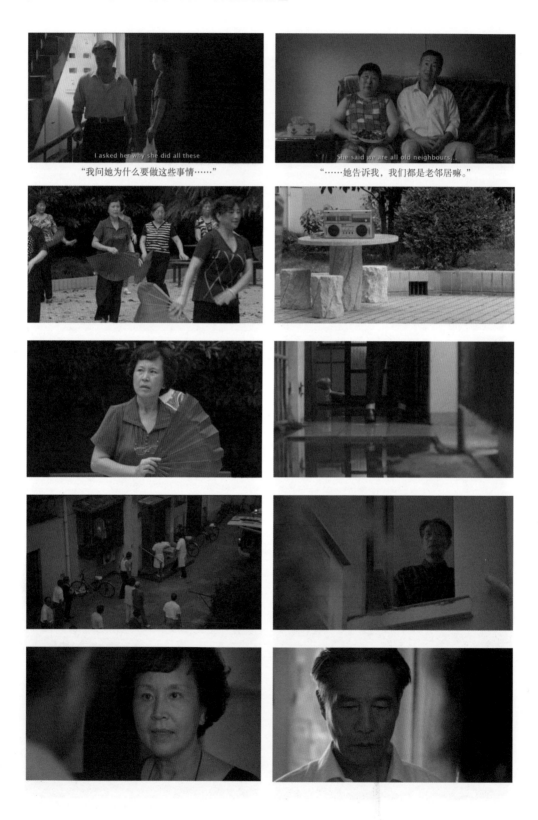

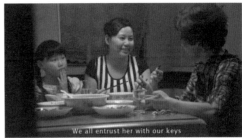

"我们大家都很相信她，都把钥匙给她。"

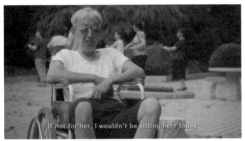

"没有她，我今天就不能坐在这里了。"

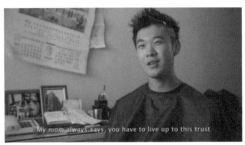

"我妈总说说要对得住这份信任。"

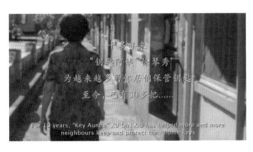

这已经是我们为支付宝制作的第三条片子了。第一条片子讲的是重庆一位"棒棒军"的故事，大家上网搜一下"支付宝郑棒棒"就可以看到。第二条是"啤酒哥"，讲一位每天送啤酒的工人的故事，加上"钥匙阿姨"，都是讲信任的重要性。郑棒棒的客人走散，他坚持不肯把客人遗落的两袋羽绒服卖掉，而是一直等着客人回来找，他的人生理念叫作"我缺钱，但不缺德"。啤酒哥因为看到一个四胞胎的家庭需要帮助，就找了报社记者报道，还找了 12 个朋友一起组成联盟，每月给这个需要帮助的家

庭汇款。这中间遇到"非典",无法持续帮助,他们在"非典"过去后还去银行补上了这几个月的金额,并细心地连利息也补上了。啤酒哥就是一个这么纯真、知道什么叫作信任的价值的人。而钥匙阿姨和他们一样,所做的事情都是真实的,一位小区里的阿姨,为了照顾老邻居,关心独居老人的安全,每天为大家保管钥匙,守护大家。你会把家里的钥匙交给一个邻居吗?可能不会,但是他们都相信钥匙阿姨,所以都把钥匙交给她。

3. 保持纯真

我在广告行业学习到的第三点宝贵心得是"保持纯真"。其实保持纯真的重点就是一个字"真"。全世界每一个城市的大多数广告都不好看,因为它们都在强行尝试把东西卖给你。而什么样的广告是好看的?一定是打动了你的心,并没有叫卖。前面讲到洞察时说,会让你喜欢的广告一定是有洞察力的,一定是在讲一件真诚的、纯真的事,因为这种纯真的情感,你就会觉得好看,相信它传达的品牌理念。

当然我并不是说要用心思把假的东西包装成真的,我们指的是大家都懂的纯真的情感。因为大家本来就是纯真的年轻人,身上有着许多的真诚,所以希望大家不要丢掉最真的东西,这种真心保持得越久,你们做出来的广告就会越动人。

再给大家举一个例子,是我们公司韩国分公司的作品,是为现代汽车拍摄的广告。它除了具有深入的洞察力之外,也有非常纯真的想法。它在描述现代汽车是韩国的"国车",很多人都在用,然后传达了现代汽车的品牌理念。现代汽车在每一条片子后面都会有一句广告语,叫作"Live Brilliant"(尽享绚烂人生),这次他们的传播主题叫作"Brilliant Memories"(辉煌的记忆)。它纯真在哪里?真就真在既不强调技术先进,也不推销车子本身,而是用旧车做品牌的理念。因为韩国很多人在开现代牌的车,很多人对他们开的车都是有感情的,这份感情也是很纯真的。

比如,在下面的影片中你会看到一位驾龄 30 年且已到了退休年龄的出租车司机,他的车也跟了他 30 年,也该"退休"了,他很舍不得让这台车报废。现代汽车跟我们在韩国的团队为这位司机做了一件事:把他报废的车的一部分变成一件礼物送给他,作为他的退休礼物。

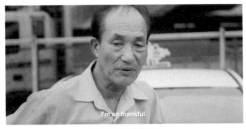

"我真的很感激。"

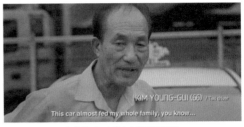

金永贵（66岁）/ 出租车司机
"要知道，这辆车养活了我们全家。"

"今天，是他的老伙伴报废的日子。"

"它跑了 750 000 千米，比正常车的两倍还多。"

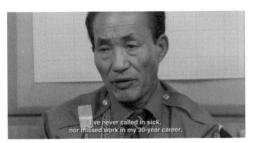

"在 30 年的职业生涯中，我从未请过病假，也从未旷工。"

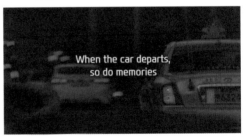

当车子离开，他的回忆怎么办呢？

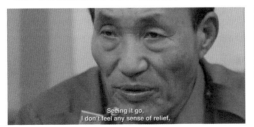

"看着它被拖走，我丝毫不感觉到轻松。"

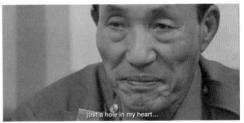

"就像在我心中剜了个洞……"

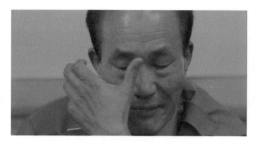

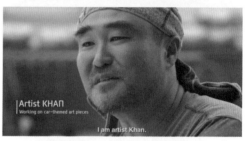

2014 年 6 月 17 日，准备一份融合了他的车与生活的礼物
"这辆出租车代表了支撑他整个家庭的事业，"

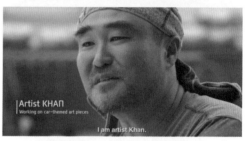

"所以我们想把他的渴望融入这件作品……"

艺术家 Khan，专攻车辆主题艺术品
"我是 Khan，是一名艺术家。"

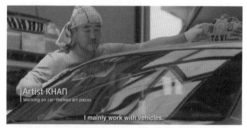

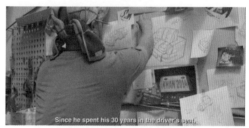

"我主要用交通工具来创作。"

"既然他在驾驶座上工作了 30 年，"

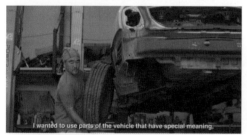

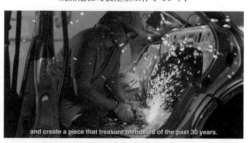

"我希望使用车上具有特殊意义的部件，"

"并创作一件代表过去 30 年珍贵记忆的作品。"

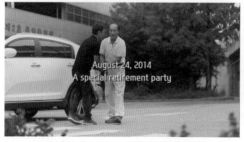

2014 年 8 月 24 日，一场特殊的退休送别会

"你辛苦了。"

"老金，你工作总是那么勤奋。"

"好好休息，好好享受吧！"

"保重身体，享受退休生活吧。"

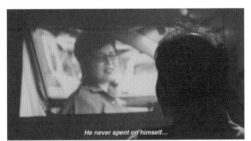

"他从不为自己享受……"

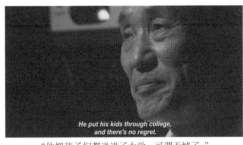

"他把孩子们都送进了大学，可谓无憾了。"

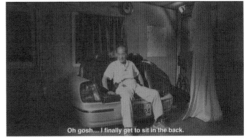

"天啊……我总算坐到后排了。"

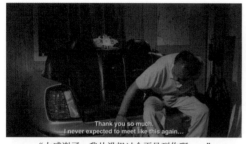

"太感谢了。我从没想过会再见到你啊……"

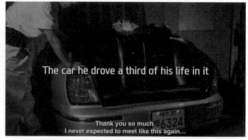

他人生三分之一的时光都在这辆车中度过

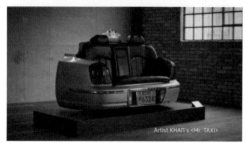

艺术家 Khan 的作品《出租车先生》

　　同学们已经看到，他的退休礼物就是由报废的出租车的尾部和后排乘客座位组成的沙发，原来的车牌和出租车灯也保留了下来，一起送给了这位退休的老人。他的一句话让我非常动容，他说开车 30 年，自己从来没有舒舒服服地坐在后座上。这段影片呈现了人与车之间最纯真的感情，通过不善表达的老人传达出了动人的力量。

　　这个系列包括三段影片，下一段影片的主角是一位开餐厅的老板娘，准备离开韩国移民加拿大。她有一辆每天开着去餐厅工作的小车，随着她的移民，车子也要被卖掉了。因为她说过一句话："我最舍不得离开的是我这辆车。每一次当我离开驾驶座的时候，我发现我的臀印还印在座位上。我觉得我离开了它，以后就看不到它了。"结果现代汽车把她的车找回来，把她的驾驶座上的皮料拆掉，做成一只行李箱，让她带着走向新的生活。

"因为要移民了，所以只能卖掉她……"

娜苏瑞（45 岁）准备移民加拿大
"准备移民之前，我们必须先去加拿大。"

"因为生活成本太高，只能卖了她支付这笔费用。"

"我关上车门回头看的时候，"

"我看到自己的臀印还留在座位上……"

"心里很难过。"

"当卖掉我的维拉克斯时，我写下了这些……"

"再见，维拉；再见，我的青春。"

"我会记住那些你带给我的快乐，以及我无法复得的青春……"

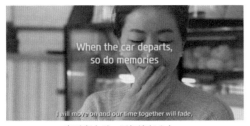

车子离去后，回忆该怎么办
"我会继续前行，而我们共度的记忆将会逐渐褪去。"

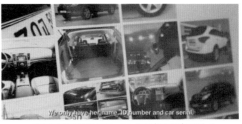

"我们只有她的名字、ID 号和车子的序列号。"

"我们必须带着仅有的信息继续。"

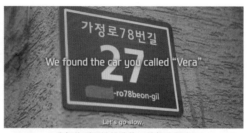

我们找到了被她称作'维拉'的车
"慢一点。"

李光河　金属塑模与织物设计艺术家
"我计划用皮椅做件艺术品。"

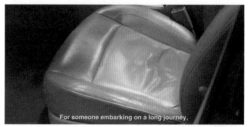

"要是适合长途旅行之人使用，"

"我希望把重要的部分组合起来，"

"并创造一些有个人意义的东西。"

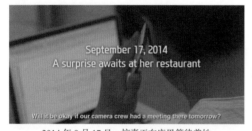

2014 年 9 月 17 日　惊喜正在店里等待着她
"明天是否方便带着摄像团队去店里打扰？"

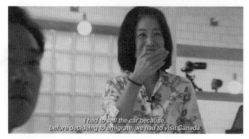

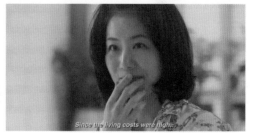

"你们是怎么找到她的？"

"我第一眼就认出来了。"

那辆车曾与你一起追逐梦想
"我敢说我的臀印就在这儿……哈哈哈。"

艺术家李光河作品《再见，维拉》

"真没想到，维拉又可以陪我踏上旅程了。"

第三段影片讲的是一位丈夫在结婚 7 年后重新向太太求婚的故事，他用他们报废的车的零部件组成了一台放映机，欣赏他们过去 7 年生活的片段。

"听到一辆车有名字，我还是很惊讶的。它叫'桑丘'，哈哈哈。"

"我必须开着车一早去上班，有时还得睡在车里。"

"无论如何，非常感谢！"

"是让它休息的时候了。"

"那时我没能正式向她求婚。"

当车子离开，他的回忆怎么办呢？
"来场二次求婚如何？"

"我们给你制造个机会。"

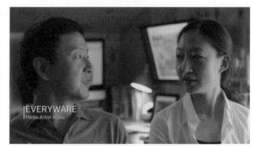

我们是媒体艺术组合 EVERYWARE

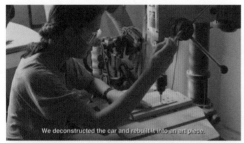

"我们把汽车分解并用零部件做成艺术品。"

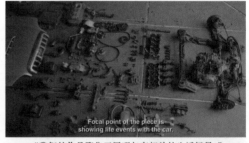

"我们的作品聚焦于展现与车相关的生活场景。"

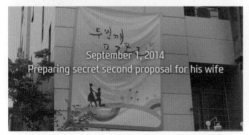

2014 年 9 月 1 日，为他的妻子准备一场二次求婚

"开始前，先去洗手间……"

"抱歉，我先去趟洗手间。"

"让我们用热烈的掌声欢迎《二次求婚》开演。"

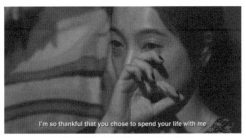

"我们大学就开始约会了。"

"我很感激你选择了与我共度余生。"

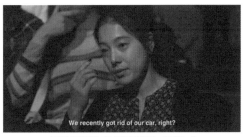

"我们最近送走了我们的车，对吧？"

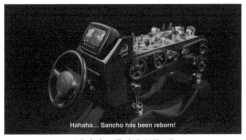

"哈哈哈，桑丘重生了！"

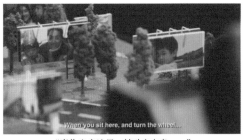

"当你坐在这里，转动方向盘……"

"图像就会显现出来。看到屏幕了吗？"

"来，不试试看吗？"

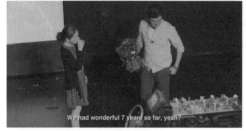

We had wonderful 7 years so far, yeah?

"目前我们度过了很棒的 7 年，对吗？"

I hope we try even harder, and I'll do my best.

"我希望能一起更加努力，我也会尽全力的。"

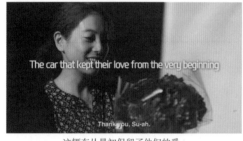

The car that kept their love from the very beginning

Thank you, Su-ah.

这辆车从最初保留了他们的爱
"谢谢你。"

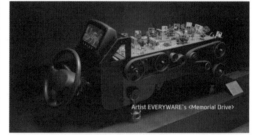

Artist EVERYWARE's <Memorial Drive>

艺术组合 EVERYWARE 作品《纪念大道》

现代汽车后续会继续展开将报废汽车变为礼物送给车主的计划，并且会推出展览和数字传播，这算是一个非常有洞察力和有纯真想法的好案例。

4. 和优秀的人一起工作

前面讲到做你喜欢的事，并把它做到最好。在这个过程中你会发现自己越来越优秀。因为你热爱所做的事，所以会做得好，会越来越优秀。也许你会发现自己还不够优秀，而那可能是因为你其实很优秀，但你没有发觉。而越来越优秀之后，你会和越来越多的人一起工作。希望大家在和许多人一起工作的时候能专注于一件非常有益的事，就是团队合作。再具体一些，就是我的另一个心得——和最优秀的人一起工作。因为我们这个行业不能靠一人产出，你的创意、发想、设计、文案、脚本可能都需要

与很多人一起合作完成，包括导演、摄影师、拍摄团队等。如果做数字营销，也有很多要合作的对象。只有与优秀的人合作，你的作品才会更优秀。我们在现实中碰到太多失败的例子，可能想法很好，但是我们找错了执行的人，那成果肯定是要扣分的。

　　接下来的这个例子，我觉得是过去几年在中国比较精彩的作品。它在国际上多次获奖，而且很受国际业界瞩目，包括戛纳、**D&AD**、**One Show** 均有斩获。这个案例的客户是别克，它是别克企业所做的一个交通安全宣传项目。为什么用这个例子来讲和优秀的人一起工作呢？因为从客户到我们的创作团队，再到我们的执行团队，包括平面摄影、影片摄影，还包括制作公司都很喜爱这个创意，所以想把这个项目做到最好。加上大家本身都很有能力，所以才会有这样的结果。

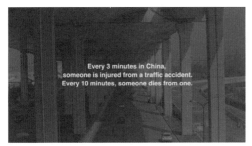

在中国，每3分钟就有1人因交通事故而受伤。每10分钟就有1人因交通事故而死亡。

如果大家都遵守交通规则，超过半数的事故是可以避免的。

所以我们邀请了9位交通事故中的受害者，让他们作为交通标志在事故高发路段警示大家。

这是足够让人关注的交通标志，用来提醒所有行人和驾驶员。

在这里放置交通标志是有原因的

试想一下，如果大家都遵守交通规则，这些悲剧都不应该发生。其实在创作的时候，要如何把一个概念通过影视和平面同时完美呈现出来是很难的。大家可以看到，团队做影视的呈现手法和平面的呈现手法是很不一样的，拍摄制作平面和制作影片的也是两个不同的团队。但是因为他们都很优秀，我们的创意总监也很优秀，知道如何让他们一起发挥作用，如何让他们表达我们的诉求，因此才有了这个结果。在整个团队中，有些执行人员的工作你可能看不到，但只有他们都把各自负责的部分做到最好，才会有这个作品的最好呈现。

5. 去繁从简

下一个我学习到的受用课题叫"去繁从简"，也就是把一切复杂的问题简单化。这可能跟我生长的环境有关系。因为我是新加坡人，从入行开始就在新加坡做广告，那时候我们只有四百多万人口，但有很多很优秀的欧美和澳大利亚广告人都在新加坡，很多广告集团的总部也都在新加坡，所以我们有很多很优秀的人才集中在那里。

外国人做事情有个很大的优点，就是会把很多烦琐的东西简单化。比如一个提案，我们会尽量把 PPT 减到 20 页内，用不到 20 页的篇幅把该讲的东西都讲清楚。

　　另外一个原因是新加坡市场小，所以做广告的预算很少。在预算很少的前提下，你只能做很简单的东西，不太可能为了新加坡市场拍大片。我们当时有个生产影印纸的客户叫作 DOUBLE A。DOUBLE A 的影印纸现在全球都有售，很多公司都在用，它的卖点是"不卡纸"，这其中是有严谨的规定的。因为他们发现市面上都是 75 g 的纸，他们是第一个用 80 g 的纸来做影印纸的品牌。要达到不卡纸的诉求，他们必须在产品上做到更好。很多人觉得卡纸的问题都出在复印机上，其实不一定。有时候纸包装打开得太久受潮，也会影响进纸。于是 DOUBLE A 先从产品开始，做 80 g，更厚，纸质也更滑。一般影印纸切纸都是直刀直切，刀口把纸的边缘都压在一起，所以在用纸的时候我们必须先翻一翻纸以避免粘连。可 DOUBLE A 不是这样做的。为了避免粘连，他们的切纸刀是圆的，而且是从旁边切的，这些技术上的改进可以防止出现卡纸的现象。

　　作为泰国客户，他们现在已经国际化，而之前在泰国所拍的片子都是以疯狂和搞笑著称，且剧情都比较复杂，阵仗也大。但是在新加坡，我们得到的预算少得可怜，这个时候就要发挥"去繁从简"的本领。我告诉客户，我们的预算不支持拍成泰式大片，我们只能做很简单的东西，但是会依然强调不卡纸的卖点。

　　新加坡的商业环境是以英文为主，大家在工作上较多使用英文。"不卡纸"的英文表达就是 No Jam。jam 就是堵塞的意思，而 jam 也可以是"果酱"的意思，是个多义词。于是我们从这个简单的点入手，用很少的预算把可能很复杂的故事变得很简单。

　　这就是我们在新加坡为了 DOUBLE A 上市拍的一条电视广告片，它应该是我拍

过的预算较低的片子，但表达的含义却非常清楚。在电视播放的时候引起了很多人的关注。因为它很不像大家在电视上看惯的广告，但大家都记住了 DOUBLE A 是不卡纸的，目的达到了，也得了不少奖项和肯定。我用这个例子来解释什么叫一切创意都可以做得更简单。同样的需求和卖点，可以拍一部百万预算的大片，也可以做这样很简单的事情。所以创意的魅力就在这里，同样的诉求，根据预算条件的不同，可以有这么多不同的发挥。从这条 No Jam 开始，DOUBLE A 影印纸在过去 10 年推广到不同的市场，现在全国已有 100 个城市在售卖这个品牌。所以，一个好的诉求是可以一直延续应用的，只是表达方式和创意呈现不同。

6. 问好的问题

另外一个我觉得对大家都很重要的课题就是"问好的问题"，也就是"懂得发问"。因为有时要想得到答案和启发，只有靠发问。而越好的问题给人的启发也越大。听起来好像很抽象，但这是我们每天都要面对的问题。甚至到今天，每一次在做项目的时候我们都会问无数个问题。因为只有从好的问题中才会得到好的洞察，才能找到产品的潜在机会，才能找到最有效的沟通手段。

问问题一来可以让你对产品有更好的了解，二来也可以知道客户到底在想什么，这些都对日后的创作有很大帮助。我曾经听过一个说法，想必大家也听说过，就是人的大脑在一生中可能只用了 10%，另外 90% 是没有被开发的。也就是说还有很多东西我们不知道，而且会一直保持不知道的状态直到离世。我记得有一篇文章说：世界上有 5% 的东西是我们从来就懂得而且一直在做的事情，算是"知道自己知道"的内容；约有 15% 是我们不知道如何做、但经过学习后就会做的，比如烹饪和软件，算是"知道自己不知道"的内容；而还有 80% 的内容是我们"不知道自己不知道"的，人类的未知领域实在庞大。

所以行业中很优秀的人才总会找到我们"不知道自己不知道的"那些信息，于是每一年我们都会看到一些觉得"真厉害，我怎么没想到"的作品。因为你"不知道自己不知道"，而想法被"知道自己不知道"的人找到，然后做了出来。我们每天都在追求"不知道自己不知道"的部分，以 1% 为单位找出来，面对这个问题，大家都是一样的。我曾在我的一个专栏里写下了这张明信片。

To: 未知

创作的最大乐趣是找寻未知。越优秀的创意人找到未知的能力越强！因为在正常的状态之下
我们知道的只有 5%，我们知道我们还不知道的只有 15%，我们不知道我们不知道的却有 80%。
找得到就有创造力，就有创意了！

　　这张明信片的正面是一个问号。背面的内容就是我刚才描述的，知道我知道的，
不知道的就去学习，不知道我不知道的就去发问、寻找、再问，问好的问题，直到问出
来，去感受出来、体验出来、表达出来。刚才大家已经"偷看"了我一张明信片，这种
明信片我在 2000—2010 年为我国台湾地区的一本广告杂志的专栏写了 120 张，每个月
写一张寄过去，然后他们刊登出来。这只是我的一个感受，后面再和大家分享更多。

7. 自我要求

　　从明信片的话题引入这堂课的最后一个心得，叫作"自我要求"。其实我分享的
每个点，也是现在我们一直每天要去重复、去体验的事。自我要求对大家、对我们自
己而言都非常重要，如果没有自我要求，你怎么确定你的作品能够在上万的作品里被
广告公司的创意总监关注到呢？

　　我们的毕业生如此众多，创意总监们要看的则是最好的作品。最好的作品一般对自我
的要求都比较高。大家目前在学生阶段一切都相对简单，但等大家有机会和很多人创作作品
集的时候，你没有看到自我要求，觉得好像作品集就应该是这样。但大家如果都觉得作品集
就应该这样，你的机会就跟大家是一样的。只有那些有自我要求，总觉得可以做得更多，想
出做作品集的不同方法，想让人看到自己的作品集与众不同的人才会拥有更多机会。

　　先讲一下我们的自我要求。我也写过一张讲这个主题的明信片，标题是 THE
ONE，这个标题是我在当智威汤逊东南亚创意总监的那几年推行的想法与理念。我们
要求每个办公室每年一定要有一件很厉害的作品，一件就够。如果这家公司有 20 个

创意人员，你可能就有 20 件很厉害的作品。20 件里面一定有更厉害的，抓住这个点继续发展就好。所以大家也可以要求自己一年出一件很厉害的作品，很少吗？不少。如果那件作品很厉害，能够受到全世界认同，那就一点也不少。全球所有广告节的每一个类别都有一个"全场大奖"（Grand Prix），代表着很厉害的作品。从无数金奖作品中选出一个，如果达到那个水平，当然是不少的。

To：伟大的广告人

别忘了！！！

许多好品牌因为一个好广告而扬名。许多广告公司因为一个好作品而风光。一个好广告可以创造业绩，可以到处得奖。一个广告人一年至少要做出一件好作品。这是最低要求，也是最高指标。别忘了！！！

而如果你每一年、两年、三年，甚至五年都拿不出一件业界最好水准的作品，那你可能就要考虑离开这个行业。因为每个人擅长的事情有限，如果在这个行业做不到最好，可能说明这里并不是你能发挥所长的领域。这时你的当务之急就是找到你最喜欢而且能做到最好的领域，不要浪费时间在广告行业里，否则五六年都无法拿出令自己骄傲的作品，说明你并不适合这个行业。你一定有某项很厉害的本领，不管是什么，把它找出来。关于另外一张明信片，其内容不只是对大家，对大家可能现在还早了点，那是我才会碰到的问题。

To：广告同志

当她把咖啡带上来时，真的就是这样子跪下做服务。以客为尊的态度的确让人受宠若惊。这是曼谷一家非常优秀的饭店，地址在上头。有机会到这里来度假享受服务还蛮好的。在这里可以好好思考，广告这个服务业，要如何站起来。

　　这是我在泰国见到的一家酒店的明信片。泰国服务业很发达，泰国人也非常友善，这位女服务员就这么跪下来给我送上咖啡。那个时候我其实有点受宠若惊，不太习惯有人这样为我服务。于是我写道：当她把咖啡端上来的时候，真的就是这样跪下来服务的，以客为尊的态度的确让人受宠若惊。我觉得广告业也是服务业，但我们追求的是如何站起来服务。我接触到的业内状态是做创意服务，我们有自己的专业、有自己的专长、有自己的理念。我们不是只做客户点名要做的创意，也不能够只做客户觉得你应该做的东西，不然你就没有价值了。你要做的是客户告诉你他想要的，由你来告诉他如何实现他的目的，你要使用什么方法，你在传播策略上有什么让他想都没想过的方式，这就叫作创意。如果我们只是负责执行客户的创意，那我们就只是客户的手脚而已，而我们这个行业存在的真正目的，是让大家站起来。

　　最后关于"自我要求"，我想用一张明信片来结束这一堂课。

To：好学生
广告创意人 Lesson 1（第一课）：学做人。

　　这张明信片是我在 2005 年写的。正面是我用 10 分钟画的一些卡通人体解剖图，有头发、脸、眼睛、鼻子、脚、眉毛，都是零散的部位，你可以随心所欲去搭配。后面写着"好学生收　广告创意人第一课：学做人。"因为我发现我们这个行业有很多优秀、有能力、有才华的创意人，他们几乎才华好到像艺术家，但大家不要忘记，我们是一门商业艺术，而不是纯艺术，可以做到你就是你自己的客户、你自己的神。你可以创造自己想做的作品，不受任何人干扰，但最后还是要把你的艺术作品推广出去，还是要学会"做人"。

　　我看到很多很优秀的创意人因为不懂得做人、不懂得充分沟通、不懂得什么是情商、不懂得什么叫作团队合作，面对困难就浪费了才华。我在十几年后再看这张明信片，想起一首曾经在新加坡很流行的童谣——《童谣1987》，是梁文福写的，他还写了无数很有洞察的歌。这首歌的歌词是这么写的："亲爱的老师，不要这么紧张，不

是所有的歌曲都要规矩地唱。……其实你不该教会我太多黑白，让我长大以后不会对这灰色无奈。"

　　不止我们这个行业，每个行业都会面对无数的灰色。但是你的心里必须是黑白分明的。学做人、有自我要求就是要用你心里面的黑白驱散雾霾，让大家看到你心里面的黑白。也希望各位同学好运，加油。

伦洁莹（Kitty Lun）

Facebook Creative Shop　大中华区负责人

中国汽车广告分水岭

在既有的产品优势下，将原有的利益点升华，让品牌和消费者产生情感联结，这时候产品还可以帮他们解决问题，那么品牌和消费者的关系就可能是非一般的紧密了。

作为一个创意人、广告人，我们一定要学会做决定，要从收集来的众多信息中筛选出有用的、能打动人的东西，这才是我们一决胜负的功力。

讲师介绍

伦洁莹（Kitty Lun）

Facebook Creative Shop　大中华区负责人

伦洁莹在中国香港出生、长大和受教育。于香港浸会大学传理学院毕业后，就读于美国纽约雪城大学，取得广告硕士学位，回港后进入广告行业。1980 年进入中国香港李奥贝纳公司，从事文案工作，期间晋升至创作总监，1988—1991 年，派驻中国台湾，主管台湾李奥贝纳创作部。在李奥贝纳任职 11 年，曾服务的客户有宝洁、菲利普·莫里斯、精工表、国泰、联合航空、连卡佛等。1991 年，重返中国香港，加入华美（麦肯前身），为执行创作总监，服务客户有恒生银行、廉政公署、雀巢牛奶公司、生力啤、国泰等。期间为多个政府机构、公益团体创制关怀艾滋、工业安全、禁止酒后驾驶、防止青少年犯罪、招募警察等多项公益广告。1997 年，接受中国香港灵智广告公司邀请，作为其总经理暨首席创作总监，同时任灵智大中华创意圈主席，除全权负责管理行政之外，亦监督创意；此时期，她带领公司进入互联网纪元，成立互动部门，规模及实力均为全港之冠；灵智的主要客户有飞利浦、英特尔、汇丰、恒生银行、九龙巴士、维他奶等。2000 年 8 月，伦洁莹告别广告行业，加入亚洲女性网，作为首席执行官。2001 年 3 月，伦洁莹加入 Havas 集团旗下的阿诺国际传播，任亚太区品牌创建总监，直接向集团主席负责，专注策略和创意质量，后被任命为阿诺国际传播（中国）的总经理暨行政创作总监，直到 2006 年。2006 年 9 月，伦洁莹获得睿师广告传播（LOWE）邀请成为中国区董事长 / 首席执行官至今，掌管内地和香港地区业务，其间除了服务国际性客户联合利华，更积极开发本土客户，如中国移动、方正集团、淘宝商城、蒙牛等，并在任内成立北京办事处。伦洁莹屡获国内、国外创意奖项，并多次应邀担任国际创意奖评审及评审团主席，也多次获得十大杰出女性广告人、纽约广告节和浸会大学的杰出成就奖等。作育英才亦是伦洁莹的兴趣之一，每每有大学或团体邀请，必欣然前往授课，分享广告心得，并曾于母校浸会大学传理学院任教多年，亦受中国香港政府委任为多个部门委员，包括廉政公署、食物环境卫生署、旅游业议会、律师纪律审裁团等。2003 年是伦洁莹的另一个里程碑，她把 20 年的广告经历集结成书，出版了《不抹口红的广告》，与大众分享自己的广告

与人生哲学，该书于 2003 年 11 月首度出版，引来业界、学术界和公众的极大反响。2005 年，伦洁莹被母校浸会大学选为杰出传理校友，2009 年获纽约广告节颁发的创意成就奖，2011 年，伦洁莹出任纽约广告节全球评委之一，同年，协办及主持戛纳广告节 IPG 研讨会"创意角色的两性平衡"，其于女性和创意领域中的地位，一再被肯定；同年，伦洁莹出席印度新德里的 AdAsia（亚洲广告奖），代表中国评论亚洲广告创意。2012 年，伦洁莹获日本邀请，担任中国品牌传播论坛主讲嘉宾。2012—2013 年，二度获 DLD Conference（国际数字生活设计大会）邀请，伦洁莹到德国慕尼黑作为论坛演讲嘉宾，探讨数字时代的传播。2012 年，伦洁莹被母校雪城大学提名，于 Newhouse Professional Gallery（纽豪斯专业画廊）展出个人经历，同年，获中国传播年度人物奖。2013 年，成为美国《广告时代》杂志的年度中国女性 (Advertising Age Women to Watch in China)。2014 年，伦洁莹带领团队，在戛纳创意节赢得一金一银二铜的佳绩，并在众多国际和国内的创意奖评选中赢得超过 80 个金、银、铜奖，包括艾菲亚太区 / 中国区、伦敦国际广告节两枚金奖、One Show 大中华区 4 枚金奖、亚洲顶尖创意大奖 Spikes Asia 3 枚金奖、中国台湾时报华文广告金像奖 10 枚金奖。到目前为止，赢得的全场大奖包括 One Show 中华创意节、AD STARS 釜山国际广告节、中国广告长城奖、中国 4A 金印奖、时报华文广告金像奖等。

颠覆"面目模糊"

　　我这堂课的题目叫作"中国汽车广告分水岭",为什么要讲这样的课题呢?相信当大家打开电视,尤其是各位年纪还小的时候,看到的汽车广告恐怕都是一样的:先是美丽的"大山大水",然后一位约莫三十几岁、体面帅气的男性开着锃亮的新车驰骋在山水之间,有时伴随着特效,有时伴随着美女。由于每条广告片基本都是这样,品牌形象变得面目模糊。不管是家庭式还是商务式,变化也无外乎就是从青山绿水变成高楼林立,男性的形象始终都不变,只是服装稍有不同,有时会有美女在等待与他约会,有时是载着家人出游,品牌的形象彻底陷入模糊之中。

　　2012—2013 年,一些新的汽车广告的出现,彻底颠覆了之前传统的汽车广告,打破了中国汽车广告同质化严重的局面,从此之后,汽车广告开始呈现塑造品牌形象、制造差异化、强调个性化的整体趋势。这堂课就以我曾经见证过的这些广告的诞生过程为例,分享中国汽车广告的分水岭是如何诞生的,并借此与大家探讨汽车广告究竟应该如何做。

1."分水岭"诞生记:别克昂科拉

　　从 2012 年年底开始,中国汽车广告千人一面的传统被打破,进入了新的时代,其中为首的就是 2012 年 12 月 10 日上市的别克昂科拉(Encore)推出的首轮广告"198X 系列"。在由 Thoughtful China(全想中国)提供的 2013 年中国最佳广告评选现场点评介绍中,三位专家评

2013 年中国最佳广告评选视频

审 Graham Fink(奥美中国)、劳双恩(智威汤逊)、骆耀明(文明广告)对该系列广告作出了评价。

　　Fink 说他来到中国的时候,惊讶于汽车广告都一样,像我们在开头谈到的那样。

但是，劳双恩点评时说到，2012年年底出现的这个别克昂科拉的系列广告可能是汽车广告的分水岭，因为它不是"大山大水"、面目模糊，而是面目很鲜明，并且用消费者的定位和形象来决定这个广告"长什么样"。

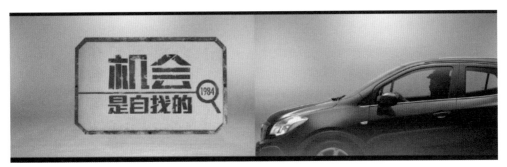

"当我们读小学的时候，读大学是不花钱的。
当我们读大学的时候，读小学是不花钱的。
当我们还没工作的时候，工作是分配的。
当我们不挣钱的时候，房子也是分配的。"

"似乎，我们什么都没赶上，那又怎样？我们还不是有房、有车、有工作。拜托，机会是自找的！我，1984。"

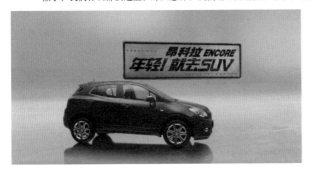

我特别认同劳双恩说的一句话，他说他也认为这是非常好的"一小步"。一小步而已，因为当时在所有的汽车制造商中，要是只有一家公司、一个品牌在做不一样的广告，是不可能提升整个行业的水准的。有一个品牌踏出了一小步，我们也希望所有的品牌都开始对自己有要求，对他的广告公司有要求，希望做出与众不同的广告。

所以在 2012—2013 年度，昂科拉系列的首轮广告"198X"系列除了赢得众多奖项外，还得到了一项公认的殊荣：别克昂科拉就是"中国汽车广告的分水岭"。因为这是第一次没有山水景色，没有路跑，就用一辆车，一个人，用"我，1984"等年份来直接定位它的消费者，很精准地说出"80 后"群体用什么车、开什么车，然后把他们的心声说出来。很多人说昂科拉其实是"80 后"的宣言，为"80 后"喝彩，这绝不为过。

回到比较学术性的话题，让我们回溯一下，看看别克昂科拉上市的过程经历了什么。昂科拉于 2012 年 12 月上市，其实面临了很多挑战。这是当时市场上第一台紧凑型的 SUV，"紧凑型"很好理解，其实就是空间小一些嘛。大部分 SUV 都是大型"肌肉车"。那么小空间的 SUV 是否能够彰显男士车主们大体上希望的男性形象？其实不可能。于是"如何打入市场、迅速建立品牌形象并完成销售指标"就成了昂科拉面临的第一个挑战。国外的例子是将紧凑型 SUV 定位为"家庭中的第二辆车"，通常用途是给太太接送孩子和购物，车辆本身设计比较有型，所以销路不成问题。但在中国这个定位行得通吗？

我们经过调研，觉得虽然人们的生活越来越富裕了，但生活习惯和环境距离"家中第二辆车"这个概念还需要一段时间。不过同时我们也发现有一个族群，他们的消费能力较高，消费观念先进，也就是当时正年轻且基本步入了社会的"80 后"族群。这个群体成长期面临了巨大的社会变革，经历了目前看来最复杂的成长环境，他们在人生目前的各个阶段几乎都被贴上了各色标签，当他们步入社会时，又需要面临一个更为复杂且空前多变的社会环境。这些特点与昂科拉作为第一个进入市场的领导者，占据市场先机的同时也面临多重风险的处境是类似的。在"如何占领市场"的第二个挑战之下，我们迅速确立了面对"80 后"打造品牌形象的目标。

随之而来的第三重挑战是如何在别克母品牌的精神之下传播昂科拉"动感、年轻、个性"的品牌形象。作为没有市场基础的紧凑型 SUV，坦白说，对于在这个社会中已经很成熟的消费者群体而言没有什么卖点，所以我们才会把注意力放在刚开始在

社会上崭露头角、上升势头正旺的"80后"身上。而我们要打造的品牌形象在精神气质上既不能与母品牌有冲突，也不能与我们定位的消费者群体有冲突。这就决定了我们注定无法采用传统的广告形式——在山水风景间路跑，而只是选择一位更年轻的驾驶者。

我们开始认真研究目标群体，进行消费者洞察。"80后"的消费者，他们是最不希望被定义、被标签化的一群人，他们吃足了被标签化的苦，对一切标签化、非个性化的积习都有最强的反叛精神。还有他们是最注重个人决定的一群人，只要决定要去哪里、要做什么，任何人都无法干涉，他们也甘愿为此承担一切。这些是消费者的洞察，也就是挖掘他们的真实想法和需求，那么产品方面我们可以有什么洞察呢？

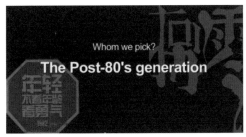
我们选择了谁？"80后"一代

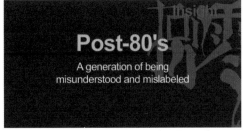
洞察："80后"被误解与被错误标签化的一代

这是"有致命缺陷的一代"——作家、教授简宁

我们与"80后"在属于他们的网络媒介上进行对谈

"来吧，机会是'自找'的。"

"我，1981。"

作为一个真实的产品，就要去创造价值。我们发现因为昂科拉的属性是SUV，所以它也可以作为新生代消费者群体生活态度的"代言人"，因为它可以告诉消费者："你去哪里我都可以和你在一起，我是SUV，我可以陪你去任何地方、过任何一种生活。"结合消费者洞察和产品洞察，我们就得出一个传播概念：要"为'80后'喝彩"。

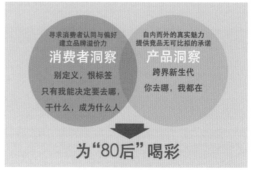

昂科拉传播概念

品牌主张方面，我们认为昂科拉是"慧眼识'80后'"的。我们说："世界未能撼动你们的纯真与价值，这些美好才能闪耀。你想说什么，昂科拉都知道。昂科拉，因你而骄傲。"所以广告片中每一位"80后"说出"我，1981""我，1984"都是很直接且骄傲的。所以品牌主张最后落到一句广告语上——"昂科拉，年轻就去SUV"。不是"就开SUV"，而是"就去SUV"，这是有动感的语言，而且有"年轻，就去"、去做任何事的感觉。"年轻"就是一个主张，而不是说车本身有什么好。我们可以欣赏一下完整的系列和文案。

"1983：做人要直接。"

"老爸说起目的地，都是左拐右拐再左拐，最后右拐。老妈说起恋爱经，都是先做同事，再做朋友，最后做好朋友。"

"拐弯抹角，早就过时了！换我说，两点之间，直线最短，马路牙子也挡不住我。"

"喜欢上一个人，就该立刻、马上、现在就冲过去。做人要直接，婉转不太适合我！路见不平？你就一脚踩到底！我，1983。"

"1981：跟着计划走，不如说走就走。"

"计划聚餐，结果突然要加班；计划出游，结果碰上台风天；计划以后，结果她决定和你分手。"

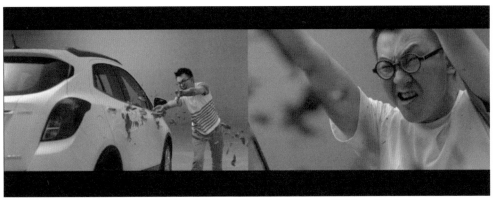

"没有比计划更不靠谱的东西，也没人知道下一步会发生什么……想到什么，就去做咯！"

"我要一个能到处跑的家，开始一次说走就走的旅行！我，1981。"

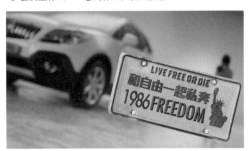

"1986：和自由一起私奔。"

"要谈就谈自由恋爱，要说就说自由言论。要做嘛，当然就要做自由职业。我们这一代人最幸运的就是你可以追求自由，并有追求自由的能力。"

"你说花那么多钱买个房子把自己关起来，还不如买一辆车。看看外面的世界有多精彩。"

"犹豫了？再不出发，你就晚了！我，1986。"

"1989：跟着别人走？没门。"

"从小到大，身边总是有个什么都比我好的人，那就是——别人家的那谁谁谁。"

"你看，别人家那谁去了清华；你看，别人家那谁进了世界500强。我才不要呢，我才不要成为那谁谁！"

"前进的方向由我自己决定，跟着别人走，没门！我，1989。"

"1982：细节会露馅。"

"衡量一个男人，老爸老妈的标准，是看他能不能干大事。而我的标准很简单，我看他指甲的长短，衬衫的褶皱，还有袜子的颜色。"

"不拘小节早就过时了，就像一辆车，外观功能谁都知道要装点什么样子，反而忽略的内饰设计，会出卖一个人的实力。"

"细节会露馅！这是我的看人哲学！我，1982。"

　　定义了消费者是什么样的人，也知道他们心里憋了许多话要讲。那么平面广告怎么做呢？传统的汽车平面更简单，从来都是大大的一辆车，背景干干净净，配一两句所谓言之有物的话，新车型上市这样够不够呢？昂科拉上市的时候，我们在平面方面也做了突破，就是除了车，画面上还可以看到很多贴纸，这些都是真正的贴纸。你可以把它们从平面里撕下来，贴在你想贴的任何地方。每一张贴纸都像一个交通标志，但里面的内容都是大家心里面的话，我自己最喜欢"心是最好的GPS"这一句，讲出了大家的心声，我们来帮他们代言。这个平面创意当年也获得了许多平面类的大奖。

所以，2012 年年底昂科拉的上市备受年轻人的认同，这一系列的广告也深受广告界的认同。所以我才很大胆地说这是中国汽车广告的分水岭。在昂科拉之后，我一直能听到很多客户会问：为什么不帮我们做出像昂科拉那样的广告呢？我个人相信许多客户也不是很愿意做踏出第一步的人，不敢去做不一样的东西。但当他们看到不一样的东西有多好时，大家的眼界就突然开放了，心也开放了。然后大家就都会愿意从面目模糊的广告进化成鲜明的样子。当时有人恶搞昂科拉的广告，我也完全不介意，我觉得有人恶搞就说明大家注意到了。而且恶搞精神本来也是"80 后"的精神，恶搞完全没问题，大家可以随意谈论这个话题。不过车总是要卖的，昂科拉广告的效果就非常好。我们当时看到百度指数方面，昂科拉在同时期的新车中是第一位，车子的订单也是如雪片般飞来，一时间需求多到赶不上交货的程度，算是卖得非常成功。

但我们不能够单靠定义一部分消费者就认为消费者的信念可以一直支撑一款车。所以到 2013 年 4 月，我们赶快推出了上市之后的第二轮广告。这一阶段我们的主张叫"亮出底气"。第二轮的传播挑战就是：第一，我们如何进一步提升品牌的知名度与好感度，然后占领"年轻人的 SUV"的品牌定位；第二，如何在传播上与竞争品牌形成有效区隔，极大化品牌差异，如何有效提升品牌溢价能力，弱化价差。也就是说，当时其他品牌的紧凑型 SUV 已经陆续出台，我们如何让消费者愿意出高一点的价格买昂科拉，而不是买竞争对手的，即如何不打价格战，或者说如何把东西以更高的利润卖出去。

其实这也是一个市场学上的简单原理。你在一个品类里是先行者，那么一开始你可以用突出的手法吸引注意力，可能会获得很多好评。但是当有竞争对手出现的时候，原先的支持者不一定会继续支持你，因为他们也许不是你的"粉丝"，而是这一品类的"粉丝"。这时候如果竞争对手卖得便宜些，就会把你的市场份额

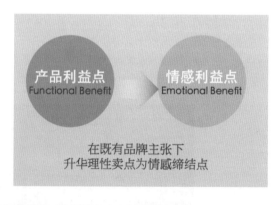

在既有品牌主张下
升华理性卖点为情感缔结点

"偷"走。这种事时有发生，但是我们也不能立刻降价。在这样的大前提下如何维持品牌价值，让消费者宁愿多花一点钱也要选择你，这就是重要的问题了。于是我们决定了一个沟通策略，就是把产品的利益点，也就是 Functional Benefit 转化成情感上的利益点。

　　产品功能其实很容易描述，只需要说我的产品如何好，有什么好功能即可，你有的，别人也可以有。但如果能成功从功能性利益点转化为情感上的利益点，消费者可能就会对其产生挥之不去的好感。在既有的产品优势下，将原有的利益点升华，让品牌和消费者产生情感联结，这时候产品还可以帮他们解决问题，那么品牌和消费者的关系就可能是非一般的紧密了。

　　大家在前面欣赏了我们的广告，知道我们的昂科拉有想法、有年轻的态度，但只是靠态度是不行的。竞品有了，有人来"偷"你的市场份额了，如果还是只有态度就不够了。这时候就需要在情感上鼓动消费者：怎样才算得上是年轻？喜欢就去行动才算。所以我们在这里相当于给了消费者"临门一脚"——喜欢那就去行动，去吧。其实还是一样的品牌主张和概念，"年轻就去 SUV"，但我们换一个角度去说年轻，我们不光要说年轻人什么样，还要触动他们去"做"，与第一轮的片子一起看，其实理念上一脉相承。但是我们把"车款年轻"这个利益点升级了，转化成为情感上的，而且推了他一把：年轻人喜欢就要去做。

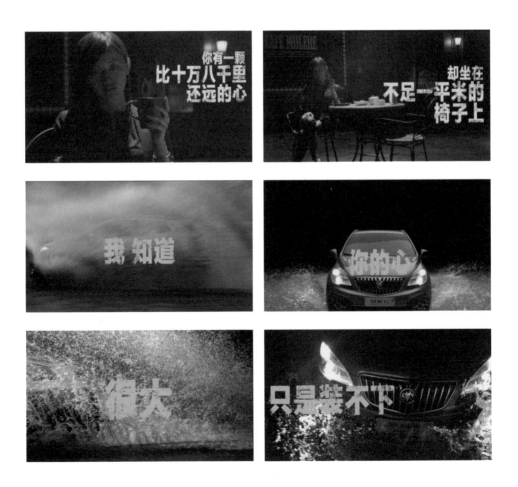

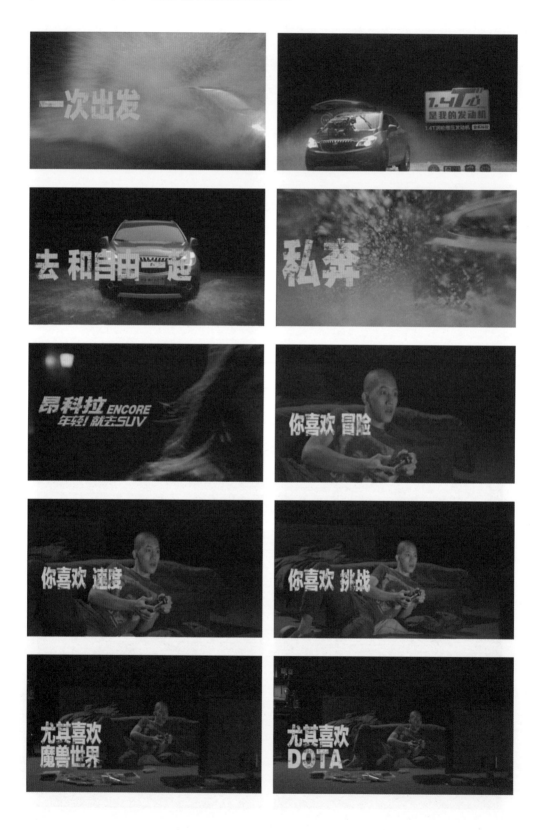

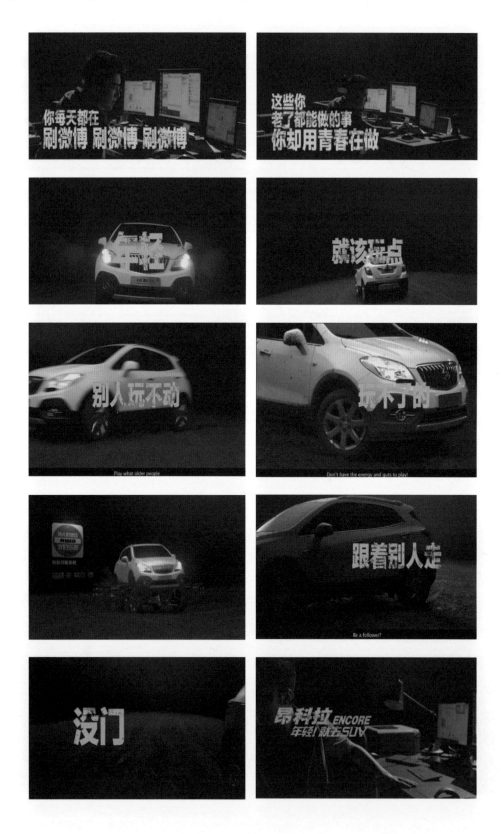

除了电视广告之外，我们的平面也把一些功能的利益点讲得很清楚，比方说"1.4 T的心"，T就是涡轮增压引擎，我们把引擎说成你的心，当然这也是车的心。所以"你有一颗比十万八千里还远的心，却坐在不足一平方米的椅子上"，但是"我知道你的心很大，只是装不下一次出发"，然后"去，和自由一起私奔"。说出了好的引擎，但是我们也把一辆好车和你的生活、你的行动连接在一起。平面也一样，都是把一个车子的卖点、功能重新包装一次，然后结合你的生活态度，再给你临门一脚：去，去吧，年轻就去。

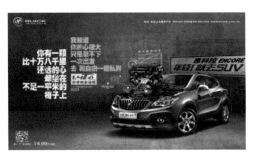

广告出来之后效果非常好，第二波广告投放之后，昂科拉销量逐月递增23%。根据第二轮投放后的调研报告，消费者对广告传递的功能信息有很清晰的理解，对广告的好感度非常高，广告也引起了目标消费者强烈的共鸣。

那么上市做得很好，再推一把车子的功能性，其效果也很好，但是一部车子经过一年之后，沉淀下来，我们后续要怎么做？不能永远是"为你喝彩"。宣言喊出来后，"快买吧"是不行的。一年之后，到 2014 年 7 月，后续的传播又要出来了。当时我们收到客户的 brief（工作简报），需求是第二年要做维护性的广告。这时候压力也就来了。已经做了一年昂科拉的广告，消费者对昂科拉的广告是有期待的，大家都在盯着看你们还能做出什么。

一年之后我们需要做的工作，就是要创造品牌的关注度和好感度。我们经过一年对车主的积累，做了大量关于消费者的研究，整理他们的特性，我们发现昂科拉车主有一个很特别的地方，就是他们的社群特性（community）特别强，凝聚力特别好，也很喜欢玩，尤其喜欢一起玩。这个特性是我们在别的车型里没有看到的。我们的策略总监特别有感触，他说去过那么多次消费者调研研讨会，只有昂科拉车主不一样，别的车型的车主讨论结束就各自离去了，昂科拉的车主们讨论完还不走，要一起交换联系方式、建微信群。之后他们也经常联络，一起聚会、旅行，凝聚力特别强。同时他们对车的使用习惯也很不同，喜欢布置、设计，动手做特别的装饰并拍照分享，还会为微信群、车友会设计 Logo 和周边，等等，很特别。于是我们就想，能不能利用这种凝聚力来做一些特别的活动？

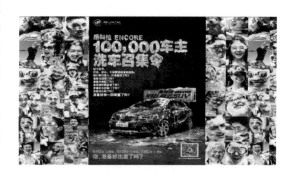

昂科拉上市一年左右的时候我们刚好内置了 10 万个用户，也就是说卖了 10 万辆车。于是第二年我们就利用这一特性，举办了"十万车主再出发"的活动，怎么再出发呢？我们没有做广告，而是召集车主，举办了一场"洗车趴"，在北上广三地，分别请当地车主一起参与这场洗车大聚会。

请大家留意文案，这些也是"80后"的心声，就是一年过去了，洗掉所有的尘埃、洗掉所有的过去，重新再出发，非常贴近他们的内心。我们的平面广告也是用这个思路，之前没有哪个品牌的汽车平面广告敢把车用泡沫都盖住。看不清楚车没关系，因为我们说要洗掉上一次的坏运气，下一次得看实力。

这一系列广告是送给 10 万车主的，让他们肯定自己的决定，让他们相信买了最适合自己的车，可以认识同类人。更重要的当然就是给还没有买车的人一种向往，对这样的一种社群文化心生期待，希望成为其中一分子。

2. 英朗如何能"懂你"

说了这么久年轻，我们换一个角度，来看看一些定位于年富力强的人群的案例。全新英朗是在 2015 年春节前上市的，是一款面向全家人的家用三厢轿车。从产品角度来说，英朗也像很多其他品牌一样，家用三厢车就是空间比较宽敞，没有什么特点，卖点也谈不上多。所以我们当时拿到 brief 时也有一点烦恼，因为特别的点不多。

从消费者洞察入手，我们发现消费者从车子的外观、空间到引擎，都有安全性一类要求，听起来非常合理，但也没有什么特别之处，空间当然要大一些，车子一定要安全，外形一定要好看，这些都是买车的必需条件。但是如果我们做广告也一样说出这些需求，既好看、又安全、空间也大……是不够打动人的。我们希望打动的是有家庭的、已经打拼了一段时间，可能孩子出生没多久，事业正是繁忙，也希望家人过得好一些的年轻的男性，这样的群体可能刚刚进入事业、家庭样样齐全的阶段，正是感觉责任重大的时候，肩负的东西也多，需求和压力自然都多一些。

于是我们找到了一个点：别克全新英朗，我们"懂你说的，懂你没说的"。你说出来的我们听到了，但是你的心声、还没有说出来的，我们更明白。同时也和"年轻就去 SUV"一样有些一语双关之妙，有"懂你，没说的"的意味。相信不少人还对这

套春节期间投放的广告有些印象。

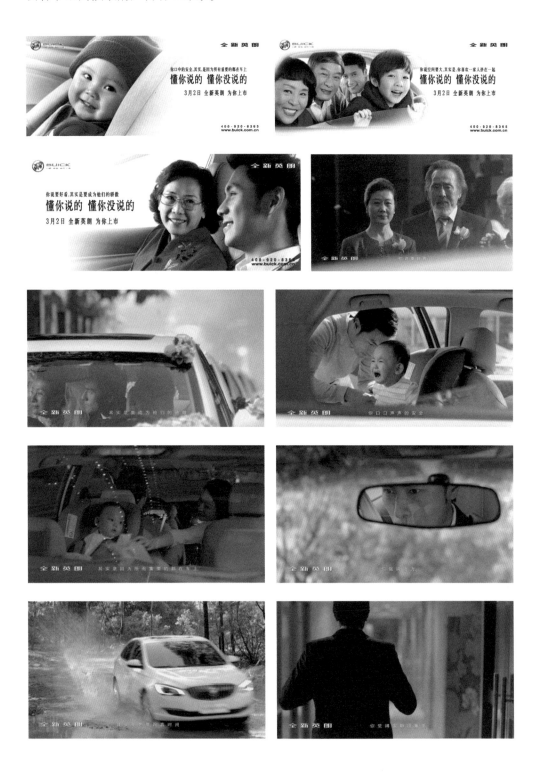

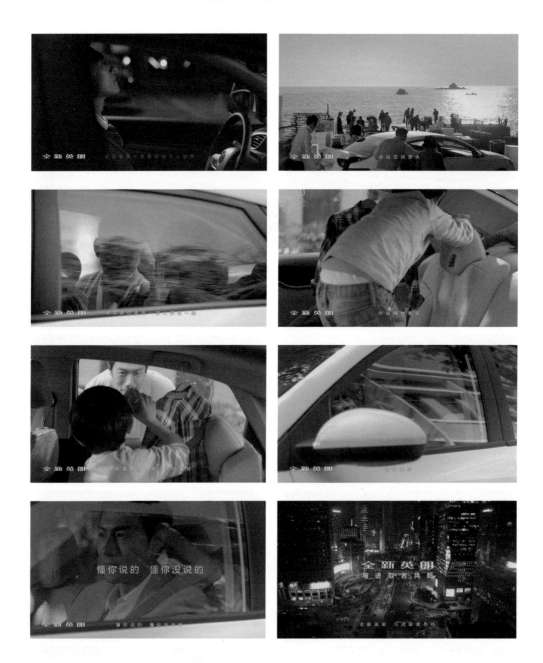

3. 令人"一再心动"的密码

前面我们着重讲了真正意义上起到"分水岭"作用的广告案例，下面我们来看看

不同车型可以运用什么具体的方法来产生创意。大家在前文中一直看到我说"没有什么卖点""没有什么特别的"，其实广告人的现实就是这样。你不可能挑剔你的工作，觉得有卖点的就做，没有卖点的就不想做，这是不可能的。而且随着科技日新月异地进步，世界飞速地发展，卖点、特别也都不是什么了不起的事。今天你独一无二的卖点，明天可能别人也有了，甚至有了更厉害的；今天特别的东西，明天可能就平庸了，我们不可能永远依赖产品的特别之处。

所以传统概念中的 USP，即"独特销售主张"（Unique Selling Proposition）其实已经不可能存在了。因为现在的社会已经实现共融、互通，真正特别的、谁家独有的东西几乎已经没有了。有时候能遇到一个特别的产品我们都很庆幸，但不是每一个客户和产品都有个什么特别的功能来让你大做文章，甚至可能大部分都不会有。所以才需要我们从不同的角度寻找切入点，就像前文我们看到的那样，从消费者视角出发、从功能与情感结合的手段出发，来提升产品的价值。这也就是为什么"洞察"是必需的，只有通过洞察，我们才能发掘这些不一样的切入点。而作为一个创意人、广告人，我们一定要学会做决定，要从收集来的这么多信息中筛选出有用的、能打动人的东西，这才是我们一决胜负的功力。

很多人认为做策略等同于做调研，其实调研只是策略中不可分割的一部分，但不是最重要的，最重要的部分其实是"有心"。能够在浩如烟海的调研数据中看到人心、找到核心，并把自己的发现发扬光大，这才是真正有价值的地方。

这里要讲到的两款车型"君威"和"君威 GS"其实依然没有太过惊人的地方，当然同样都是品质和性价比很好的车，但没有令人过目不忘的特性。我们依然要通过洞察，发现这些不同车型的入手点。首先是一款已经很成熟的运动型轿跑"君威"，君威的外形风格一直以来都很受消费者欢迎，"时尚动感"也一直都是打造这款车型的核心概念。现在我们接到的需求是君威推出了新的改版车型，即"全新君威"，需要我们来做上市的 campaign（广告战役）。前面我们讲的都是如何打造新车型，而这次只是一款消费者非常熟悉的老车型的改版，并且变化并不算大，我们要如何做呢？

首先还是要承前启后，君威本来也是外观时尚，十分令人心动的车型，而我们的目的就是要告诉消费者，在这次推出的全新君威身上，可以找到你曾经的那份心动和激情。所以我们这次的宣传概念就是"全新君威，让你一再心动"，让你回想起当初

心动的美好，有重回初恋的感觉。很多男性车主都觉得车之于他们就像女朋友一样，这次我们就要重回"人生初见"的浪漫情怀。

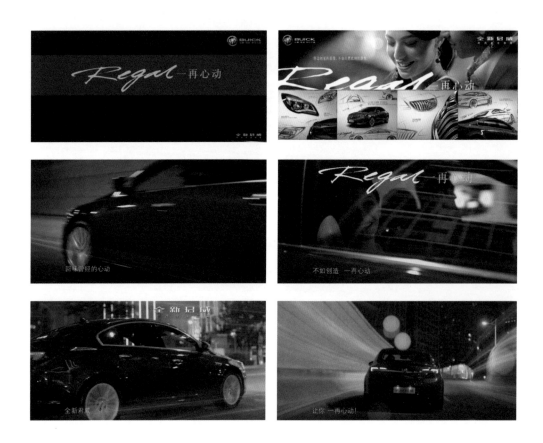

而另一款君威 GS 令人心动的点在哪里？作为君威系列中更"猛"的一款，君威 GS 的车型更加流线，像狼牙般的车灯造型也更野性，配置当然更高，引擎的性能更强，当然价格也会更贵。但是问题也就在于此，喜欢君威的人可能并不会花费更多的钱来买 GS，因为外形接近，高性能可能也未必用得上，他们可能会觉得君威就够用了，所以注定了买 GS 的人群会小于君威的消费者。这说明君威 GS 会是相对小众的车款，但小众通常就意味着更特定的、不一样的消费人群，所以如果我们把君威和君威 GS 的宣传策略混为一谈，那就大错特错了。

于是我们决定重新研究君威 GS 的特定消费人群，他们一定是更懂车的一群人，这样的人群通常在车上市之前，就已经对数据的方方面面了如指掌。但这个特性也是一个难点，正因为这个人群的特性是他们太懂了，他们自以为对君威 GS 已经很熟悉了，所以我们很难"勾"起他们来试驾的欲望。而客户的 brief 恰恰是让我们驱动目

标人群来试驾，我们在调研中都掌握数据，因为性能强劲，所以只要目标人群来试驾过君威 GS 就离不开了，他们一定会对这种驾驭感爱不释手。所以，我们决定推出的理念是既与君威一脉相承，又截然不同的"试过，再说爱"（Drive to Love）。

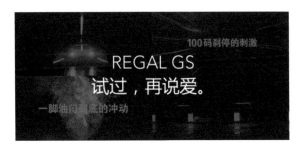

这个理念的目的是告诉目标人群，那种人车合一、亲自体验最新最强的驾驶快感是不能被替代的，这也是最打动人的体验。因为性能强劲的车很多，看再多的社交媒体评测、上再多的"汽车之家"论坛，也不能够感受那种真实的快乐，嘴上说懂还不够爱，我们告诉他们：试过再说爱。因为这样的爱才是真实的，不是挂在嘴边的爱。

我们在前面讲过消费者洞察和产品洞察，这其实是一系列的流程和决定，下面我们结合一个常见的策略模型来解释这个过程。首先，我们要做大量的前期调研，了解我们的目标人群，对他们进行消费者洞察；其次，我们要掌握数据，了解在品牌可信性方面，我们有什么拿得出手的卖点。对于君威 GS 这款产品而言，在前期调研中，经销商告诉我们，潜在客户中来试驾过这款车的 90% 以上都说满意，这是非常罕见的现象。然而这个目标消费群体的常态是认为自己对车非常了解，他们在决定购买之前通常觉得没必要也没有耐心来试驾。因为他们日常关注经销商的朋友圈、论坛测评、社交媒体的口碑，甚至是外国的网站，他们觉得自己非常懂车，自信地认为可以通过自己的调研来做出购车决定。他们既有的观点是没觉得君威 GS 有什么特别，没怎么看到消息。但我们希望他们能有的观点是：这款车不怕试驾的考验，它一定不错。于是我们在把他们的思维从前者导向后者的路径中设置了"试过再说爱"的主张，就可以让他们产生新的好奇和欲望。

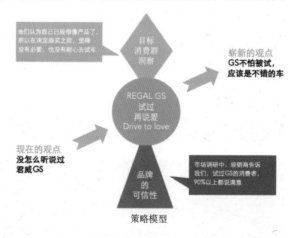

策略模型

4."平凡"车还可以怎样卖

　　有主打年轻人群体的、有宣扬车性能"猛"的，还能从什么更不同的角度来寻找车的卖点呢？下面这一款车型可以说是比前面所有案例都缺乏卖点，也就是在中国上市超过 12 年的别克凯越。凯越不仅是一款非常"老"的家用轿车，而且也很平凡。在刚推出的年代可能很多家庭还没有那么富裕，凯越可能会是大家梦想的车型，而就现在的环境来说，它早已不是大家梦中的车型了，现在凯越的定位就是一款入门级的"平凡"车，卖的对象可能也是比较平凡的人。可能大家的父辈拥有的第一辆车就是凯越，在中国的高速发展中，它已经快成为历史了。我们要如何帮这样一款车做广告呢？

　　从客户给我们的 brief 来看，作为一款非常成熟的车，凯越一直以来的销售不存在什么问题，客户的需求就是当时正值凯越在中国上市十周年，要为"新凯越"打造新的形象。从形象角度来说，凯越上市时面对的是一线城市市场，现在已成为二、三线甚至四线城市的选择。一线城市的消费者现在买新车基本也会从进口车款起步，而以前拥有过凯越的消费者再买车也通常会升级，会选择更贵的车型，凯越很难成为他们的选择。所以要为这样定位的一款车来打造新的形象实在很有挑战性。不论是车，还是使用它的人，都是比较平凡的，不过我们想要告诉消费者的是，平凡的生活其实是最不平凡的。

平安，不是你一个人的事

　　通过这个与春运相关的全家福影片我们可以看到每个平凡的家庭都有自己的故事，他们的家庭在他们心目中都是不平凡的。我们为了凯越十周年所设计的主题就像人生一样，是一个周而复始、彼此照应的圆环。这个环像一周七天一样由 7 个故事组成，每个故事中出现的主要和次要人物彼此都会产生一些关联，他们无一例外都是普通人。这些故事也都与陪伴人们 10 年的凯越相关，我们特别希望那些曾经的凯越车主看到这些故事，我们希望对他们说："你们曾经做出买凯越的决定没有错，你是社会的中坚分子。可能你觉得自己很平凡，但每个小人物都有不平凡的故事。"

《爱的安全感》

"我们又没有车。"

"我定了一辆凯越。"

"那天看你们俩淋雨，我心疼。"

"很贵吧？"

"这是公司送给你们的心意。"

《爸爸的温度》

"外面好冷哦。"

爱 让这个冬天不冷
Love. Warms up the winter.

"我想吃热包子！"

"两个热包子来了！"

《人生的牌局》

"不可能一辈子赢。"

"但也不可能一辈子输。"

"我把家里的股票卖了。"

"再加上我们的积蓄。"

"我给你买了辆凯越车。"

"你多出去走走。"

"重新找找机会。"

有爱 一切可以重来
When there is love, there is a way to start all over again.

下一集
《母亲的礼物》
Next episode《Mother's Gift》

《母亲的礼物》

"先带我去见师父。"

"我带你去吃饭。"

"尽量慢一点。"

"给你求个平安。"

《成功的秘诀》

"有什么事就说吧。"

"我们俩跑业务的时间也差不多。"

"但你的业务一直都这么好。"

"所以想向您请教学习一下。"

"这辆车是我去年买的。"

"为了拉业务。"

"我一年跑了 60000 公里。"

《老公的谎言》

"我们回去商量商量。"

"打五折。"

"那我们就定这个吧。"

"我们老夫老妻的。"

"真没必要花这么多钱。"

《风雨飘摇的日子》

"请停下。"

"没事吧？"

"谢谢！"

"这个大风大雨天。"

"能帮一把是一把。"

"看见你们。"

"就让我们想起了当年的我们。"

"怎么了？"

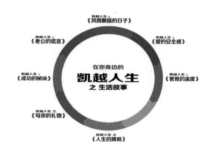

大家可以在这些片子中看到，第一集中的某个人物在第三集又出现了，而第二集的主角在第五集可能又是某位配角，就像我们的人生一样，彼此循坏交错，每个人都是自己的主角。这些故事都是我们从经销商或者车主口中听来的真实故事。看完 7 个故事大家可能会深有感触，觉得意犹未尽。其实我们为了帮凯越做十周年宣传，在车主和经销商的访问中听到了许多故事，这 7 个故事只是我们从其中选出的。于是我们提议可以把这些故事写成书，客户真的在两周内做了出来，于是我们就看到了这本《凯越人生》。这其中收集了从 2003 年到 2013 年 10 年间与凯越相关的 183 个故事，因为我们想到一年 365 天，每天可能都会经历令人感触颇深的小故事，于是我们把这本书设计成像手帐一样的形式，每页是一个日期，翻开来一侧是故事，一侧是空白，

你可以记下生活中的小故事。我们的同事很辛苦地在两周时间完成了 5000 册的设计、制作和印刷。拿到经销商大会上获得了很大的成功，经销商马上订了一百万册回馈车主。我们把这些故事放在网上、社群内进行传播，也获得了很大的反馈，大家看后都在回想过去的 10 年。

10 年过去，每个人的经历都不同，历经 10 年的辛苦，现在可能正是收获的时刻。也许你现在已经富裕，也许还和从前一样是普通的家庭，但共同的一点是每个人的 10 年都是同样难忘的。

5. 汽车广告还可以怎样做

带大家看了一些案例，最后作为总结，要提到的是，有人说你们确实做出了"分

水岭"，做了一些不一样的东西，可继续做下去不就又陷入套路里了？现在的汽车广告也全都是以消费者定义啊、都是关于年代情怀啊，等等。其实我很高兴看到现在客户和广告公司开始用不传统、不迂腐的思维做汽车广告。我们自己后续也做过一些形式上的探索，比如线下活动，如快闪，以完全不出现车的形式，或与社会问题更相关的形式去做。因此，我也在不断问自己一个问题——汽车广告究竟还可以怎样做？

前面也讲到过，汽车广告可以不做成一个样，可以各个都不同，但我们也不应该为了"不一样"而不一样。因为我们的目的不是"不一样"，而是打动消费者，所以如果刻意哗众取宠，也不一定能打动人，也就难以把车卖出去。所以创意首先需要有底气，其次是要有经过选择的、精准的洞察，而且广告的内容要做到言之有物。这里涉及一个模型，即如何用品牌的承诺来将消费者从一个既有的观点导向一个全新的观点。所以我们既要知道他们的现在，也要懂他们的未来。那么就要求我们接地气，才能动人心。

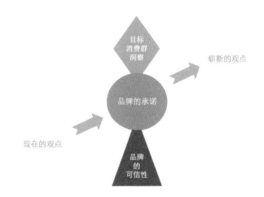

最后，希望同学们能够做出不一样的、有独特洞察的作品，希望各位在学习过程中注重书籍的力量和知识的力量，少浏览一些网络八卦、少关注一些业内的传闻，多一些修炼和积累，建立自己不一样的做事方法和流程。希望大家一步步前进，不要心急，更好的未来在等着大家。

骆耀明（Andrew Lok）

文明广告　创始人

如何做一个广告人

制作烂剧本和好剧本所花的时间、精力、成本是一样多的。

点子就是把两种完全不相关的东西结合在一起。

在我们失去耐心、很急迫地想要成功的时候，不妨慢下来，退后一步看看周围。

做对的事需要等找到对的人。

现金流、足够的耐心，以及强健的身体，才是帮助你打拼事业的基石。

讲师介绍

骆耀明（Andrew Lok）

文明广告　创始人

骆耀明的从业生涯是从合众国际的一名记者开始的。当发现创造新闻比报道新闻更有趣的时候，他加入了广告行业。他先后在 Bozell、恒美广告公司（DDB Worldwide）、百帝广告（Batey）、扬罗必凯（Y&R）和 TBWΛ 工作过。来到中国之后，他带领团队赢下了 BMW 客户在全国范围内的广告代理权并在北京设立了办公地点，之后向南出发来到奥美广州工作。他在一年的时间里将公司的创意排名从无名小卒提升到全国第八。在那之后他回到了新加坡，负责领导 David Singapore（一家奥美创意热店）。他再一次创造奇迹，用一年的时间将公司在新加坡的创意排名提升到全国第十八。骆耀明以大中华区创意总监的身份继续在奥美北京工作，为摩托罗拉发起了两个全球性的项目，也将公司的好几项水平提升到全国第二。骆耀明担任 BBDO 执行创意总监之后，搬到上海。他的客户包括联邦快递、乐事、百事、Puma、星巴克、益达及 Tiffany & Co。接下来的两年，他为益达做的酸、甜、苦、辣被消费者投票评选为最受欢迎的项目。他的作品在众多平台，包括 One Show、D&AD、Clio 和 Cannes 上获得认可并得奖。现在他经营着一家新的公司，名字叫作"文明"。他不仅是合伙创始人，也负责导演短片以及商业广告，创作他的第一本小说和故事片。在行业同辈中，他有个绰号叫作"骆少"。"文明"至今已成立 3 年，在这 3 年里，骆耀明创作了许多优秀的作品。最具代表性的是他在 2016 年为百事集团执导的《把乐带回家之猴王世家》，该条片子一度成为猴年新春最热话题，在微博、朋友圈等互联网媒体上转发量超过 1 亿。

这堂课的主题是"如何做一个广告人"，我们来谈谈成为广告人要具备的要素。

1. 成为广告人

当初为何选择广告行业

我大学毕业的时候第一份工作是记者。但毕竟新加坡的市场比较小，要做媒体也就是去报纸或者电台，选择并不多，所以最后决定进入广告行业。当时我投了50份简历，只收到两份回复，其中一份还是拒绝信，而另一份就直接请我去做文案。大概3年后，当初招我进来的老板离职，我便问他："当初我既无经验也无作品，你为何选择我？"他笑了笑说："因为你好看。我赌你起码样子不错，如果工作做不好，最多在试用期内炒掉你。"我才知道原来这个行业也有一部分是要看"包装"。毕竟我们的工作就是卖品牌、卖形象、卖作品嘛。我在广告行业的第一份工作中学到的就是作品也好、人也好，最起码要有个看得过去的"形象"，没有内容也好，没有更深厚的理解空间也好，但第一步是要做包装。

广告行业最打动你的一件事

我刚入行的时候在新加坡，新加坡是个小小的"城市"国家，我们有一条热闹的唐人街叫"牛车水"。那条街上有许多家广告公司，每天傍晚五点半的下班时间，华灯初上，整条街的酒吧都开张了。各家广告公司的员工都坐在街边、酒吧里喝啤酒、聊工作。大家早九点到晚五点半都是竞争对手，但五点半以后所有的行业精英都汇聚在一起聊创意、谈点子、聊最尖端的科技、如何解决客户的问题等，那种行业气氛和精神很特别。虽然新加坡的市场我并不太怀念，还是中国市场既庞大又精彩且机会众多，但我很怀念那时候的氛围，那种一起意气风发地聊天的感觉是让我最感动的。

现在大家看到诸如《广告狂人》等影视作品在反映广告人的生活时，描述的都是疯狂加班、日夜颠倒、嗜酒如命、艳遇不断……不是说行业内没有这些内容，但他们描述的还是表面，其实这个行业比这更加精彩。因为广告行业的精彩之处是它不仅仅涉及一个行业，而是一个行业集合体，这之中有商业、有营销、有创意、有美术、有

影视制作、有写作……所有这些行业的专业人士集中到一起来建立品牌，这种工作比电影里看到的要精彩许多。如果你想投入这个行业，你经历的一定会远远超越你在影视剧里见到的，这也是非常令人感动的。

最满意的作品

　　回到我对于广告的理解，广告是用来解决问题的。我在中国做过的最满意的一套广告片，就是为益达拍的"酸甜苦辣"系列，当然也不是我个人的作品，而是团队的力量。很久以来，我一直想拍一套有电影感的广告，就借着这个机会试试看。那是2010年，我想中国的电影市场和行业一定会越来越庞大，我就写了一个关于加油站的脚本。在提案的时候我对客户坦白地讲："潮流来的时候，每条船都要上，就像每个品牌都在寻求转型，如果这时候你还在继续做平常的事，无非是稳定增长，你是要每年稳定增长10%，还是一次出名？"客户就接受了我的创意。当时恰好也找到了两位有名气的演员，成功做出了一部有突破性的广告，也开启了微电影营销的潮流。起码在中国我觉得它是有突破性的。

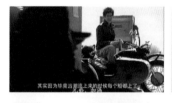

注：此广告片年代久远，图片稍有模糊，敬请谅解。

　　还有一件满意的作品就是百事的《把乐带回家之猴王世家》，关于这条片子我最得意的地方是当时因为微电影已经火了几年，很多人都说这个形式过时了。但其实如果内容无聊，不论多短的片子都会显得太长，而如果内容够好，哪怕再长观众也会觉得意犹未尽。这个故事的脚本是一位"90后"同事做了大量功课后写的，也是我们为百事集团服务这么久，通过最干脆的一条片子。但借用了六小龄童老师的故事，也需要他出演，还需要说服他本人。我们飞去北京见他，把整个创意讲给他听，他不仅答

应了还很感动，在原来故事的基础上为我们加了很多分。我觉得一个好广告永远都是从一个好点子、好脚本开始的，尽量不要在这部分放弃或者妥协太多。因为制作烂剧本和好剧本所花的时间、精力、成本是一样多的，所以为何不把最多的时间和精力放在把剧本做好上呢？而且这也是最难做好的部分。

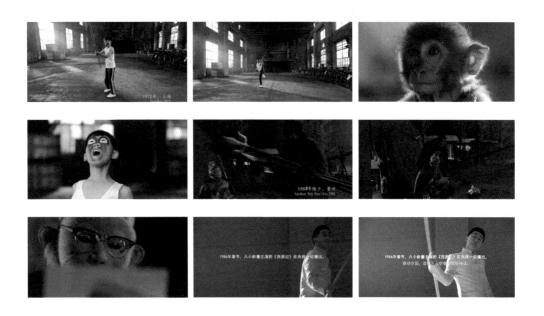

创意能教吗

如果创意不能教，那么我的这堂课就是浪费大家的时间了。不过创意确实非常难教，但是可以做到指导。举个例子，我在新加坡的时候有一个老板问我是否知道点子（idea）是什么。我说了一大堆，是突破、创新、解决……，都没有说到重点。他告诉我其实点子就是把两种完全不相关的东西结合在一起。而在做创意时，在进行非常感性和特别的美术创作之前，首先应该了解背后的理念，知道要做的究竟是什么工作。这也是影响我作为创意人工作方式的一次谈话。我们总是只看到艺术家或者创意人的作品，却不知道作品诞生之前他们所做的功课和准备，对这些内容没有理解。

再举个例子，摄影也是一门科学，在做相关的创意之前，我们先要懂摄影是怎么一回事，懂其中的科学原理，才可以进行创意。太多人觉得创意就是从空中摘下来的东西，许多和我合作过的团队、工作人员都会说"骆耀明是个天才，为什么我花 10 个小时都想不出来的创意，他 10 分钟就想到了"。其实他们不知道的是，我不是只花 10 分钟想出来

的，我的创意其实是来自于这 10 分钟加上前面 20 年的经验和积累。这个创意可能已经在我脑海中盘旋了几百次，碰巧有一个机会，我就把它"摘下来"了。我们的头脑就像一个无限大的图书馆，我们要不断把东西挤进去，对我来说这才是创意最大的来源。

创意能学吗

我认为我们不能把自己抬高到不用学东西的地步，不论何时都要从周围的人身上学习。我自己就是从很多不同的领域学到了很多东西，我永远把自己当成一个学生或者观众，很少把自己定位成一位老师。其实很多时候他们也不知道他们在教我，我在从旁观察、偷师。我可以举一个著名导演的例子，当时我们在敦煌拍益达的广告片，请到了一位业内名导。名导拍广告的时候最讨厌创意人员在他旁边叽叽喳喳地指导他，毕竟人家是业内顶尖水平的。我当时就问他："导演，我可不可以坐在你旁边，我答应你一定一声不吭，可以吗？"导演答应了，我就坐在他旁边偷师。其实只要你愿意学，很多在一个领域做到顶尖水平的人虽然没有时间教你，但都不会介意你在旁边看，这时候就是你观察、偷学的好机会。只要想学，总是可以向别人学到东西的。

不是"天才"能做创意吗

对我来说，"天才"，其中有一部分肯定是老天给你的条件，因为世界上没有完全的平等这回事，我们每个人出生时都会带着不同的先天条件或者家庭状况，这部分就是老天给你的。不过思考天才这种东西，我比较喜欢用经济学家的方式来思考。举个例子，有一条河，你需要在河上建一座桥来过河，里面有许多经济学上的思考，因为有些地方河道比较窄，在这里建桥用料少。可是这种地方的河水流速肯定快，在这里建桥对人员的专业要求和数量要求就比较高。所以如何权衡、如何考量就是你的工作。这条河就是老天给你的条件，但要如何在上面用最经济、最安全的方式建一座桥，就是靠你的才华和努力来实现了。在我眼中，如何克服先天的问题，在进行各方面条件的权衡之后，用最好的方法解决问题才是"天才"的体现。

"跳级"到底好不好

我做广告 20 几年，被解雇过 4 次。每次情况都不尽相同，但主要是因为我当时

如何做一个广告人

总想尽快成功，缺乏耐心。因为做这个行业就像做品牌，首先就是要被注意到，被消费者注意、被观众注意，我最喜欢的就是被人注意，所以我"跳级"也比别人快很多。但现在看来，跳得那么快其实并不见得是件好事，因为你在某一方面长得再快，其他方面没有跟上也是不行的。比如打篮球，哪怕你的个子再高，如果没有相应的技术、经验和判断力，是不可能成为一名优秀的球员的。

我第一次被解雇之后做了一段时间自由职业者，当时奥美的中国区"老大"T.B. Song（宋秩铭）给我打电话，问我有没有兴趣到奥美广州去做 ECD（执行创意总监），我抱着赌一把的心态第一次去做管理者，也很开心，学到了很多，但一年后还是因为和一位老板闹翻而被调到了其他的奥美办公室，因为心里不痛快，我又和客户闹僵，最后还是离开了。这时一位很好的朋友邀我吃饭，期间他说我是他见过的最有才华的创意人，但我的问题是不会退一步，退一步有时候才能看得更远、更清，视野才会更广阔。我于是又学到一课，很多时候在我们失去耐心、很急迫地想要成功的时候，不妨慢下来，退后一步看看周围。

如何挑选创意人

很多人都问我如何挑选创意人，其实选创意人和选创意、做创意是一样的。我经常对手下的文案说要"Write hot, edit cool."，就是要风风火火地去写，不要多想，用你的心和感性去写；但修改调整的时候一定要冷静、细心、理性。我衡量创意的标准也是这样，你拿给我看一个创意，一定要第一时间给我情感上的冲击：要么吓我一跳，给我惊喜，或者让我感觉突破，或者是温暖，又或者是让我悲伤、惆怅，这就是艺术的力量。为什么我们说创意能解决生意上的问题，因为广告创意有一部分是艺术。一个广告做得好坏与否，还是很个人、很主观的事，这也就是为什么科技暂时还无法替代创意人，因为广告让我们买单的部分就是创意人从主观情感出发的思考。所以究竟什么才是好的创意人？第一要能打动人，第二要能说服人。说服谁呢？我觉得底线是要先能说服我吧。

给年轻创意人的 tips（小贴士）

很多想入行的朋友都会问我一些可以快速进入这个行业的方法或者技巧，再就是问如何能在这个行业做得更好。我个人的想法是作为广告人，第一，你要非常懂广

告。"懂广告"就等于你要懂这个行业的历史、知识，要做到看的书、掌握的专业资料比别人多。有了这些基础之后，就要注意第二点，不能只做一名"广告人"。什么意思呢？因为太多人只是沉浸在自己的世界里，他们看广告就只是如何利用创意来卖东西，不知道外面的世界什么样，真实的世界什么样，不了解这个世界是做不好广告的。广告不只是卖东西，广告创意的来源永远都是人性、是人类的故事。你要做个更丰富、更独特的人，去旅行、见人、交朋友、恋爱、失恋、写诗、唱歌，去做你父母不让你做的冒险事，去争取以前没想过要争取的东西，甚至尝试去做你讨厌的事，去见识世界。然后再从这些体验里得到教训。你积累的这些故事全部是你做广告的基础。说白了，之前讲到做广告第一要打动人，第二要说服人，但如果你不是过来人，没有这些故事，要如何打动人、如何说服人呢？这就是给大家的行业 tips：一是要做非常懂广告的广告人，二是不要只做"广告人"。

2. 广告人也能做导演

前面给大家讲了一些做广告人的基础能力，回答了一些关于广告人的基本的问题。下面我将结合自身经历来和大家谈谈为什么广告人也能做导演。

为何想到做导演

这真是说来话长。做导演的想法从我还是文案时就已经萌芽了，我觉得这是一个必经的过程。因为比如有些文案的下一步是写作，可能目标是成为作家。但对我来说，我写文字的时候脑中都会产生画面，而在执行拍摄的过程中，我肯定会要求拍出来的画面更接近自己脑中想要的画面。于是我就想，为什么不自己去拍呢？

转行做导演难不难

目前我觉得起码在器材上和技术上，做导演的门槛已经比较低了，但不代表做一名好导演是件易事。在了解了器材、学习了必要的技术之后，需要踏出的最大一步其实是怎样用画面来讲故事。那就是另外一门学问了，我也做了很多功课。所以我觉得如果真有这份热情，又肯从零开始的话，导演这条路是可以走的。但前提是不能仅仅

是爱好，真的要讲热情。我永远相信对大多数行业的爱都不是短跑，而是马拉松，要看自己是否能坚持下去。对我而言，还有很长的路要走。

谈谈你的作品

还是谈谈《把乐带回家之猴王世家》，这肯定不是我第一部作品，也是积累了八九年才开始的。之前我拍了很多很小的片子，用我自己买的一部佳能 7D 的基本款单反相机慢慢自学，一步一步积累作品。一般没有经验的导演导戏是没什么预算的，所以也没有什么帮手，只能自己想办法找到自己去拍的方式。我第一次拍片其实是为我自己的广告公司拍摄招新人的影片，我当时想到的办法是拍摄玩具恐龙。第二次是为一个雪糕品牌的客户拍摄，当时他们写了一个需要在雪地里拍摄的脚本。可是租一辆造雪车很贵，上海又鲜有大雪，看似不可能拍了。但正巧当时有一天从早开始雪就下个不停，于是我决定马上开拍。我立刻找了一位同事冲下楼，马上就拍成了，之后就一发而不可收地上瘾了。

真正的第一条比较长的作品是英博集团的一个啤酒品牌，是只在南方市场出售的雪津啤酒。他们的需求是想在春节期间投放一条关于兄弟情的微电影，我们一位"90后"的文案同事写了一个关于 4 位兄弟的脚本。当然也没有什么预算，但客户非常喜欢那个创意。我那时也觉得预算不大，公司是我开的，赌的也是我自己的钱，我愿意赌一把，大不了被客户炒掉。没想到拍出来后却成了他们品牌最有影响力的一部广告片，因为他们是福建的品牌，所以当时福建电视台都在免费帮我们播这支广告。

　　所以拍片的质量很大一部分真的是取决于剧本，前期的工作非常重要。因为前期工作不做好，你肯定会后悔。另外一个重要因素是好演员，我很幸运的一点是拍的作

品演员表现都不错。

文案和美术谁更适合做导演

人类的交流要么就用文字，要么就用图画。都是交流，所以我觉得不需要这么泾渭分明地区分二者。要做导演，那不论文案还是美术，都需要学习对方的知识，二者一定要互相学习。不过在亚洲，通常是美术转行做导演的例子更多。因为坦白讲，一本书和一条片子最大的区别就是画面，能用画面承载出来故事，当然文字用得越少就越好。而文案转做导演的机会还是很多的，从最初做文案，到做编剧、做导演，本质上都是在讲故事。所以要讲什么情节，文案是最清楚的，做导演也不能忘记这一点。

与专业导演相比的优势和劣势是什么

其实我觉得我的优势和劣势是互相照应的关系，优势也是劣势，劣势也可以成为优势。我的优势和劣势在哪其实我还不知道，因为我有太多东西不知道了，所以我就会不断去试，去挑战，挑战行业里别人做不到的东西，或者还没有人用过的方法。因为说白了，现在不论是制片、制作还是拍摄，用最新的技术也好，航拍的手段也罢，这些对于大家来说都是比较新的，大家都是从零开始的。所以我觉得我不懂，也就不会被学校限制思路，想法也不会被阻挠。但是我的缺点也是很明显的，电影学院科班出身的人进行拍摄，他们只用一两天就能了解的东西，我也许要摸索一个星期。

先不谈我自己，谈我在广告行业多年的一个观察，我发现电影专业科班出身的人当中有个现象，就是一开始就说想做导演的，一般也会比较早放弃。但是那些刚开始不在意做什么，先进入行业慢慢磨炼、积累、学习的人成功的概率反而比较高。

转型做导演需要哪些能力

我觉得有三大能力要求。第一是审美，也就是对画面的把握，如何用最简练、最有质感的画面把剧本上的情节呈现出来。第二就是导演的基本能力：指导演员。这也是一门学问，因为中文不是我的第一语言，所以我也需要用很多自己的方法来达到沟

通的效果。所幸做导演的好处是有团队围绕着你，所以只要能搭建一个和你配合够好、做事得力的团队，那么导演工作的 70% 就已经做对了。所以第三还需要一个挑选同事、组建团队的能力。

非专业出身的导演如何带领专业团队

第一，要么就有勇气，要么就假装有勇气。如果你演得够好，没人看得出来你的胆子究竟有多大。同理，如果有人给你初执导筒的机会，一定不要太谦虚。我的意思不是要骄傲，但在片场你一定要"演出"导演的样子来，要有导演的"范儿"，让别人相信你是导演，你可以做到。反正导演的位子已经是你在坐，其他人除了听话别无办法。而只要给出的指令有 60% 以上的专业性或者正确率，别人就会认为你是合格的导演。但是，成败只在你一人之举，所以一定要接受失败率很高的事实，特别是对于新人导演而言。所以一定要勇于接受现实，一定要输得起。

第二，一定要清楚自己要什么，一定要清楚到能解释给每个人听，哪怕是保洁阿姨或任何一位场工都能理解你要拍什么。因为不论是灯光师还是摄影师，他们是专业人员，而我不是，我没有他们的专业技能，所以我一定要非常清晰地知道头脑中要拍的画面，每一场戏怎样推进，如何过渡，角色的每个举动的动机是什么，都要了然于胸。因为在场的每个工作人员可能都比我做得更久，他们见的导演、看过的戏都比我多，所以每个人都有自己的意见。但最后故事怎么发生完全是来源于导演本人。

导演和广告人的身份会冲突吗

可能几年前会，现在我觉得越来越不会了。因为现在每个人的身份都会更多元，行业与身份之间的界限越来越模糊了。不论制作什么影视类别，电影、微电影，或者综艺和真人秀，所有的形式现在都可以和品牌合作，通过品牌植入的方式来做成作品，随着客户合作的方式越来越没有界限，我们作为内容供应商或者制作者的角色也会模糊界限。所以现在这二者并不存在冲突。相反，我觉得如果一个广告人能够了解制作的工作，那么他／她拿着广告片的方案去向客户提案时，成功率会高很多，成功制作广告片的概率也会更高。最起码这样去和制作团队合作，对方知道你了解这个东西是如何制作的，也不会被骗。一个人要在一个行业真正做到成功，那么与这个行业相关的每一样事物都需要了解一点，不一定要多高的水平，但至少要了解。你可以挑

一项并做到最好，但一定不要只了解自己擅长的东西。那种只闷头做一块，别的内容完全不碰的时代已经过去了。

广告人转做导演会不会成为趋势

资深广告人转型做导演的没那么多，有几个原因，第一是很多资深的广告人到达了一定的业内高度之后，功成名就，享受的待遇也比较高，很难再去放低身段、从零开始做一件比较陌生的事。相较于自己做导演，他们可能更愿意去挑导演来帮他们实现想拍的东西。参与过影视制作的人都知道，拍摄、制作一条片子所投入的时间和精力是远远超过想出一个创意并通过提案把它卖掉的投入的，除非是个每次提案都不过、水平非常烂的广告人。制作所涉及的很多工作都是辛苦活，前期准备、试镜、选景、找演员、拍摄都远比做广告辛苦。特别是当你坐在导演椅上时，其实一心只想把脚本拍好，不会考虑品牌的大方向是什么、这个创意可以延伸到哪一个品牌的哪一个渠道，等等，但这是一个广告必须要想的东西。所以，导演是一个费时间的工作，要一个人做两种不同思路的工作是非常难的。

作品欣赏

3. 广告文案还能当作家

前面和大家分享了广告人转型做导演的种种经历和心得，下面和大家讲讲广告文案与写作的关系。

何时发现自己爱写作

那应该是我小学二年级的时候，我印象很深。当时我的英语老师觉得我是个坏学生，总是盯着我怕我顽皮。一次英语作业，我已经不记得题目了，但当时应该是刚看过斯皮尔伯格的《E.T.》，于是我写了一篇外星人回家的故事上交。那位老师不止给我打了高分，还专门找我聊了聊写作。那时我才 9 岁，就发觉原来我用文字写故事是可以吸引别人注意的。之后这位老师非常关心我，经常借我看不同的书，对我非常好。其实，如果能遇到一位老师来激发你对某种事物的兴趣是非常重要的，这位老师不一定是学校的老师，也许是一位亲人或者朋友，重要的是对方激发了你的某种兴趣，让你发现了自己某些方面的才能。

之后是在我高中时，有一位文科老师，对莎士比亚爱已成痴。他每次讲起莎士比亚那如痴如醉的状态让我觉得他仿佛是活在那个时代的人，几百年前的文字对现代人有如此感染力，让我非常震撼。于是受他的感染，我也开始沉浸到莎士比亚的世界中，我发现哪怕是几百年前的文字也毫不死板，而是活灵活现的。那个时候我为了吸引女生的注意开始学吉他，边学边认真听那些歌词。我发现那些六七十年代的歌词不仅是押韵这么简单，而是用寥寥数语就可以讲故事、传达浓烈的感情，于是我就开始写诗。那时我痴痴地喜欢着其他高中的一个女孩，第一首诗就献给了她。她有个西班牙名字叫 Sol，也就是太阳的意思。慢慢地，我的诗就得到了周围人的关注，大家都觉得我有这方面的才华。原本我并不知道自己是否有才华，但周围的人肯定我，我自己本来也喜欢写，还得到了肯定，那为什么不继续写写看呢？

为何选择做广告文案

从学校毕业的时候就面临着是当记者还是当作家的选择，不过那时候还没有博客或者微博这样的平台，我那么年轻想要成为韩寒就不太可能了。当作家肯定要碰钉子，纯艺术也不是我想做的，于是就下定决心要成为一名记者。但当记者在文字方面发挥的空间并不大。当时朋友告诉我有广告文案这个工作，我那时对这个行业一无所知。朋友便给我看了一本杂志上关于游轮的广告文案，文字很优美，就像莎士比亚的十四行诗一样。于是我产生了向往，成了一名广告文案。

广告文案和作家的共同点

第一点，除非真的是非常有个性的纯艺术家型的作家，完全不在乎是否有读者，否则肯定还是希望有读者的。毕竟完全没有观众的电影和完全没有读者的书几乎没有，大部分作品被创作出来还是要被人看到的。读者、观众看了认不认同是另外一回事，但起码还是要先被看到，作为作者，最起码要把自己想传达的信息传达出来。所以如果你想做一个创意或者想写一本书，你就不会只希望了解自己，你会去了解和思考观众和读者对你作品的反馈是什么、你想得到的反应是什么、你得到的反馈是不是你的故事想要表达的，所以都会或多或少带有目的性。这个目的通常不是故事怎么讲，而是你的故事要把读者带到哪里去。这是我觉得做广告文案和做作家最大的共同点。

第二点，我觉得哪怕是做广告文案，文字的功底也一定要够厚。很多人写广告文案都觉得有个概念、有个点子就够了，文字的部分要求很粗糙，或者和客户一起随便想出一两句文案就算了，这种态度如果遇到稍微长一点的文案或者微电影脚本就肯定写不出来。所以文字功底很重要，就像绘画，每个人都能画点草图，但是不是合格的图就要看美术功底的高低。除非是文盲，不然我们每个人都会写字，但是写出来的东西是好是坏就是另外一回事了，在这一点上对广告文案和作家的要求应该是类似的。

第三点，就是我个人觉得这两类人的文字都要有画面感。我觉得很可惜的一点是现在广播广告的文案越来越不受重视了。其实如果你的文字充满画面感，哪怕没有真实的画面，也可以在听者的脑海中塑造出画面来。这一点我觉得广告文案和作家是共通的。

广告文案和作家的互通之处

这点其实并不难，不知各位是否听过"品牌宣言"，就是当广告人收到一个 brief 的时候，要根据客户的需求和对品牌的理解写出品牌宣言，阐述你对这个 brief 的理解，以及你准备如何用巧妙的创意理念来解决这个需求。能写好品牌宣言的人其实并不多。所以如果你真的是个文字功底深厚的人，你对品牌宣言的理解肯定要远超其他广告人。

大家可以参考 TBWA 加州做出的很多广告，其实都是来源于他们的品牌宣言，比如乔布斯刚回到苹果时那条《*Think Different*》（非同凡响）的黑白广告片，我敢保证当时他们就是拿着品牌宣言去提案的，没想到最终直接成为落地的广告片里的广告语。所以对于一个文案作者来说，要想在广告行业发展得顺畅，不只是要想 idea，运用文字的能力真的很重要，这一点和作家是可以互通的。

广告文案和作家的不同点

我觉得最大的不同点就是作为作家，你的文字是属于你的；而作为广告文案，不论你赢得多少行业的认同和多少奖项的肯定，一定要知道在观众的眼中，那些文字是属于品牌的。所以作为广告人，一定要有足够清醒的认知和足够强壮的心脏来接受这个现实。

最喜欢的作家

这个问题很难说，不过有两位作家的书我看得最多，一位是美国的游记作家比尔·布莱森（Bill Bryson）。我很喜欢读游记，就是对所到之处的文化进行深入剖析的书，这样你看作家描述一个地方后，就会了解当地的文化。不过我喜欢 Bill Bryson 的原因是他的文笔非常幽默，他经常会在书中自嘲。因为他知道自己既胖又丑，坏习惯又多，还很懒惰，喜欢享受便利，但又常去令自己不那么舒服的地方。我喜欢他就在于他观察能力极强，写作内容翔实，且其中总是夹杂着幽默。

另外一位我喜欢的作家可能有点老派，就是莎士比亚。因为如果你想了解英语这门语言，就必须要看莎士比亚，他在遣词造句方面的能力真的超越了大部分人。尽管很多人质疑他的作品并不是出自他本人或者并非出自一人之手，但我其实并不在乎这些。如果只看作品，莎士比亚运用语言的方式是极其诗意的，虽然他用的英语是古文，需要花点时间理解，但我觉得认真研读并理解之后，获得的回报也是巨大的。

如果要问我最喜欢哪本书，我觉得大家可能都看过那部书改编的电影，但我更推荐大家去看书，就是《英国病人》。那本书我读了 20 多遍，每次都有新的收获，常读常新。它的用词、讲故事的方式、带来的画面感，都十分特别。

如何做一个广告人

平时会经常写作吗

其实我最常用的借口就是开了"文明"这家公司又有了孩子之后实在太忙了，所以就没什么时间写作了。以前之所以常写诗，也是因为诗歌比较短，需要的注意力没有写小说那么多。小时候空闲时间多，经常当背包客，也就有时间和精力写诗。我还把自己30几年间的诗作集结起来进行了筛选，也请了很好的文案帮我翻译，并请了优秀的编辑和设计师帮我设计、出版。英文名叫作《I am a Tourist》，意思就是"我是个行者"，中文版由马吐兰帮我翻译为《处人情》，编辑是王雅敏（Miya），设计师是张磊，他们帮我把这本书做了出来。我出版这本书很大的原因就是我想在写作方面做一点事，算是对广告人身份的一点超越，我并不期待能卖多少本，但也希望可以有人读。其实出版这本书也是要告诉很多广告人，很多你想表达的东西都可以通过你认识的人来实现，比如出书、拍电影，都可以去做。我出这本书也是希望大家都能继续写、继续创作。

对中文文案的看法

很惭愧，中文作者的书我看得不多，但中文文案接触了不少。不只是我，大量中国的、外国的创意总监都认为中文最大的强项是可以有太多种方式玩文字游戏，比如谐音等，但这同时也是中文文案最大的弱项，因为太容易玩，所以谐音梗之类的方式也是中文文案最容易偷懒的地方。我并非反对文字游戏或者谐音梗，但除非玩得特别巧妙和高明，否则很容易陷入低俗或基础的玩法中，这样玩的人实在太多，所以也很难引起强烈的反响或者打动别人。我比较喜欢意蕴深邃的文字或者具备画面感的文字，这也是文字最动人的地方，我的个人意见是如果文案不会这样使用文字，是比较可惜的。

如何培养优秀的中文文案

这个问题我不太好回答，因为我的中文其实不好。但这对于我接触过的中文文案来说反而是好事，因为我没有能力去教他们具体要使用什么样的中文、用怎样的词句，但我教他们的都是人性是什么，对人性的洞察，怎样的语言会激发怎样的反应，要激发怎样的反应应该说怎样的内容。说白了，我无法教授具体的遣词造句方式，但我知道中文的韵律会如何激发一个人的感情，怎样说服一个人，文字是有魔力的。文字的韵律就像诗歌和歌词，可以在脑中形成一种旋律，这样的内容是我可以教给每一

位文案的，而且这些内容不论用哪种语言去教，其实都是一样的。

另外一点对于中文文案有用的是，英文的遣词造句和中文非常不同，有时候我用中文来跟他们解释事情，我的中文是通过把我想到的英文翻译出来实现的，而这种方式也可以激发他们用一种陌生的方式来理解中文。这一点我觉得对他们而言也有一些帮助。

给年轻文案的建议

我的建议就是多试试看。给自己一年或者半年的时间，看自己究竟是什么水平，是不是做得好，大家试着做一做就会发现自己是否适合做文案。因为我觉得写作或者创意是很难教的，尤其是"想去做"的意愿。我刚入行的时候也没有人教我，我就是看书学习，看广告行业的书、看好的广告如何诞生、看各种各样的行业书籍。当时用网络查资料比较少见，我都是去图书馆借书来看。因为专业的广告书都很贵，我就去借来看。我可以很自信地说，当时在新加坡，哪怕我刚入行，但论对广告行业历史的了解，能够超越我的人并不多见，因为我对这个行业是发自内心地好奇。广告行业是怎么来的、每个公司背后的故事是什么，我都去了解了。因为我觉得在这个行业做文案，如果不了解行业的历史，恐怕是无法工作的。

很多文案都很轻视这份工作，认为写文案就是写字，写一两句话就可以赚钱，但不是这样的。我把广告当成是一门专业，而如果你对一个行业没有这种敬畏，是很难有进展的。但如果你要把这个行业当作专业来做，就真的要下定决心做够功课，这绝不仅仅是创意的问题。作为文案，你的历史功底、文字功夫、对行业的理解、对于说服的艺术和技巧的掌握都要远远超越写出一两行字所付出的辛苦。

目前我最主要的任务是写电影剧本。并不是因为中国电影市场好我才写，而是我觉得电影剧本刚好就是处在我个人经验的十字路口的创作形式，当将我过去所有作广告人、导演、作者、诗人的全部经验汇集在一起时，刚好就是我写电影剧本的好时候。不过不论是电影剧本还是小说，我心里有许多故事，但也需要花时间来专注在一件事上，慢慢把它做好，不论多么有才华，也需要时间和专注才能做好一件事。为我自己加油，也与大家共勉。

4. 创业 or 打工

最后我们来谈谈年轻人究竟适合在广告公司打工还是适合自己开公司，二者经验兼备的我来谈谈自己的体会。

谈谈开公司前的经历

我最开始是想做记者，但记者在新加坡的前途不太大，所以我转行去做广告。刚入行时去的是一家小公司，现在已经不复存在了。但那 3 年没什么压力，所以也很开心。毕竟在一个地方待太久也不太好，作为一个"打工仔"还是想去看看世界，所以工作 3 年之后我就去了 DDB。那时候我应该是全公司资历最浅的文案，可以随心所欲地表达，错了也没关系，毕竟不资深，大家都会原谅。那时学到了不少，比如如何与老板讨论，如何从他们那里获得想要的资源。

做了一年我又离开了，去了新加坡航空公司。其实我现在自己做老板也不在意别人跳槽频繁与否，因为我自己也是这样，如果机会好、待遇好，跳槽并不是问题。新加坡航空几乎都是"老外"，有澳大利亚人、英国人、美国人，我与我的搭档两人是公司仅有的本土创意团队。因为每一年他们要满足行业观察人员的规定，所以至少要有两名新加坡本土员工。我那时候也比较开心，因为虽然其他人都比我们资深，但大家的地位很平等，不像现在的广告公司一大堆职位，那时候有一位创意总监，其他人都是创意团队，也不分什么品牌组，工作流程就是 brief 来了之后由创意总监决定谁更适合做，进行工作分配之后大家干活，是非常单纯的组织架构。我个人觉得创意人员应该是什么品牌都可以做的，但现在可能已经不太现实了。

之后我去了 Y&R，服务高露洁，做了短短的几个月后，他们的亚太总部搬去了中国香港，我就失业了。于是我就开始了一段自由职业的冒险生涯，到各种不同的机构去帮他们比稿等，工作内容比较适合我当时的性格。之后进入 TBWA，好处是大家都很资深，每个人都可以独当一面。再之后去了广州奥美，经历了一段辛苦但收获很多的时光，之后又去了 BBDO，度过了比较精彩的三年半时光。那个阶段认识了很多客户，也为百事做了不少广告片，开发了益达的"酸甜苦辣"项目，也开始对互联网有了一定了解。随后我就和当时的一位创意总监同事 Alex 决定一起开公司试试看。他

当时说了一句比较对的话，就是这个行业如果现在不做，可能未来就没有机会了。毕竟在踏上互联网的这艘船之前，大家都是从传统行业出来的，都不怎么熟悉这部分内容，于是就在大家关系平等的环境下按照自己的想法开始创业。离开BBDO 6个月后，我就开办了"文明"。我想对大家说的是在工作过程中不用太着急，当然也不要发展太慢、不要偷懒，有对的事就去做，不用太着急成功。

关于"文明"

"文明"现在是一家70多人的公司。从品牌策略到拍摄短片都有涉猎，但主营业务还是做互联网内容。在这3年中我们摸索到的一点是，当时整个互联网广告圈才刚刚苏醒，我们才开始创业，要看清周围的环境。很多人都说如果你能发出声音而且足够清晰，肯定会成功，但我觉得未必。因为当时我看到许多独立机构都比较天真地认为他们的个性和态度都是不会改变的，市场会围绕他们，他们不需要适应。而现实是虽然不一定需要你去迎合市场，但一定要观察市场，了解市场。因为我们现在做的其实就是我们的强项，通过策略解决问题，并用讲故事的方式好好地执行出来，这些内容其实和我在 BBDO 时期的强项差别不大，只是现在我比较了解中国的市场和娱乐圈。但问题是在找到这个模式之前，肯定要经历摸索的过程。就像在做科学实验，一定要依据数据不断调整做事的方式。

刚开始我们公司只有4个人，包括我和我的搭档、会计和美术。后来慢慢招到了两位年轻的同事，他们也是一张白纸，我们也是一张白纸，我们每天在一起协作、互相影响，渐渐就产生出了我们公司自己的性格。我觉得创业公司的第一、二年最重要的是人，因为初创公司的人决定了公司的风格和文化。而到第三、四年可能就是作品更重要了，因为作品会让公司员工产生自豪感和归属感，而这些作品带来的存在感会为你们吸引到更多的人。这片"海"还是很大的，应该有很远的疆域等待大家去开拓。

创业后不变与变化的事

不变的是我个人的价值观。我相信每个人都有机会，每个人都可以用自己的方式把事做好。可能偶尔会遭遇失败，作为公司的老板必须做的就是承担失败的后果。而成功了就要和大家分享成果和喜悦，这就是我个人的价值观。而我唯一不能接受的是互相不尊重，包括公司内部或者与客户的客户之间。如果客户不尊重我们，或者觉得

我们就是帮他们打工的，那么在这种不健康的工作关系中我们也无法长久合作。这些都是不变的部分。

改变的部分其实是我们的工作架构，我们做的是创意，但创意会变成什么样也需要我们不断变通。比如现在的广告片长度很少有 30 秒的了，客户基本都会非常科学，要求在 15 秒内达到最高的投资回报比，我们都需要不断适应这些环境的变化。

创立公司时的理想是否已经实现

需要承认，只有理想没有行动是很天真的。我个人最喜欢的广告公司是陪着耐克（NIKE）一起成长的 WK（Wieden+Kennedy）。他们作为一家独立公司，在每个时代都会根据当时的科技和媒体平台的变化来不断转变传播方式，把最好的故事拍出来。我记得 T.B. Song 说过一句我很赞同的话，就是"做对的事需要等找到对的人"。这需要天时、地利、人和，让对的人发挥本事或者让对的人遇到一起。作为一个单纯的只想把东西拍好的人，我觉得近年来我离自己的梦想越来越近了。

创业中的辛酸事

我这个人生性乐观，没有太多辛酸事，除了老了点、胖了点、没太多时间回新加坡陪家人。不过到现在我几乎没有对自己的选择后悔过，所以没什么辛酸事，我也不会为了回答这个问题，故意编造一些辛酸事，没有就是没有。

如何看待合伙创业

我个人认为成功的合伙团队很少多于两个人。自己一个人已经会产生许多矛盾的想法，两个人中至少要有一人能够以冷静客观的方式思考问题。好的合伙人是可以和你彼此说实话，坦诚彼此的优劣势，并且可以合理分配工作的。我个人希望合伙人可以弥补我的缺陷，毕竟大家都有弱点，如果合伙人之间可以彼此互补，让彼此都能发挥自己的强项，修改可能犯下的错误，那是最理想的状态。如果合伙人和我太像，那自己做就可以了。

很多人特别喜欢跟朋友合伙做事，我觉得影片《中国合伙人》说得对，跟朋友合伙不一定是最好的。因为很多人有误解，觉得朋友之间合作肯定没问题，实则不然。大家在决定和朋友合伙之前可以考虑一下，回想这位朋友做过的事，他 / 她的强项对你未来的事业有没有帮助，如果有帮助才可以考虑作为合伙人选。选择的时候需要足够的理性，不可以感情用事，因为在这个阶段感性就等于是赌博。但一朝选定了要一起创业，之后就要靠感情来维持合作畅通了。

合伙创业或个人创业如何选择

对于学生而言，如果做的工作简单，就要简化团队，一个人可能更适合，因为一个军队两名将军会比较容易混乱，管理容易出问题。不过这样的问题也很明显，就是不太现实。一旦稍有规模，肯定要多几个人参与管理。我很敬佩那些 20 出头一入社会就独自创业的人，也许是有非常好的创业理念，单枪匹马出来，周围的人都围绕着他 / 她。但可能的结果就是做事过程中哪个环节出了问题，你是不知道的，可能无法做出足够理智的判断。不过这个行业有一点好处，就是用作品说话，看消费者更认可谁的作品，整个行业体制就围绕谁。相当于解决问题的人就是帮助公司运转的人。所以创业公司要尽量多地培养这样的人才，因为创始人如果只能围绕一两个这样的人打转，也不是长期发展的架构。一定要尽量让围绕的中心不要太集中，让每个品牌可以围绕不同的人，当这些人中的每个人都有能力独立运作一个项目或者品牌时，公司的整体运作就会进入良性的节奏。

大公司和小公司哪个更好

这个问题我并没有明确的立场，因为尽管大公司结构保守，但我也看到很多大公司比如日本的电通会有几个小组在开明的领导带领下做出非常有突破性的东西，这时候有大公司的条件去维持他们的决定就很幸运。如果具备进入这种小组的超强业务能力，当然建议进入这样的大公司，因为可以获得丰厚的条件、用别人的财力来支持你做很有突破的事。

小公司当然也有利有弊。小公司有时候为了生存什么都要做，坏处是没有大公司的资源和时间，但好处是非常锻炼人，很多初级员工进来就可以和最大的客户直接沟通，迅速做出成绩的概率比较大。对于刚入行的新人来说，是大公司还是小公司，要

看你的直属领导是谁，看哪个地方能给你提供最好的做事的机会。

打工还是创业

我记得曾经奥美全球的"大佬"和我吃饭的时候问我的梦想是什么，当我说出我的梦想是开一家属于自己的广告公司的时候，他说他很难想象这种生活。他说他无法想象每天需要担心生意从哪里来，他愿意周一到周五担心工作，而周末没人烦他，所以他的性格更适合打工。而他打工也可以打到奥美全球老板的位置。所以有些人就是更适合打工。

我们时常觉得企业家就是牛，打工仔就是仰人鼻息，其实并不尽然。有些人打工也是在为自己打工，如果在一家公司可以独立负责一个品牌的管理，那就是公司的灵魂人物。所以不要低估打工，打工可能会为你提供更好的平台或更大的机会。

但如果有年轻人认为自己有能力组织一队人马，能把每个人为团队带来的利益点都掌握得清清楚楚，并可以把工作进行合理的分配，能够成熟地做事，那肯定是可以做老板的。如果你纯粹是个做艺术的人，也可以选择自由职业这条路，去不同的机构看一看，如果你自信自己的才华可以被足够多的人需要，你的需求可以大于供给，以自由人的身份去体验不同的合作机构也是个选择。去不同的地方了解和学习，可能也是成为老板之前的准备工作。至于哪种形态最合适，相信过一两年你就会彻底明白。因为能力是一回事，野心是另一回事，如果你没有那么成熟，安排工作和运用人才的能力不够，一两年后你也会有所认知。做决定要看自己的成熟度而定。而且具体也要看你怀着怎样的心态，如果你怀揣打工者的心态，那么可能一直都是打工者；而如果你怀揣着"我一定会是这家公司未来的老板"的心态进入一家企业，那你看待问题的角度又会不同。

给年轻创意人的创业建议

第一就是必须要存钱，要有足够的现金流。我知道这种话非常难听，但请一定要先保证在没有收入的情况下，可以生活半年到一年的时间。生活条件不用很好，只要活得下去，而 6 个月的储备是最底线的。第二点我觉得是耐心，我很少看到公司能够

一炮而红，除非是有外资投资的。第三，这个我自己也做不到，就是要照顾自己的健康。因为如果没有足够的精力就很难拼下去，你的身体熬不下去，那谈什么大鱼小鱼，都是空谈。所以3点建议都是很现实的问题：现金流、足够的耐心以及强健的身体。它们是你打拼事业的基石。具备了这3条，后面是否成功、能否得到认可，就需要看各位的时运以及努力了。希望大家可以从中获得小小的帮助。

杨烨炘（Forest Young）

天与空广告　创始人 / 董事长

社会创意

不能再用创作广告的心态去创作，而是要用创作"头条新闻"的心态。

推销商品只是目的，而我们在手段上要体现出足够的尊重，足够的对社会的关怀，让消费者体会到作为普通社会一员被品牌关照的温度，从而自发产生对品牌的好感，这样的产品才会得到市场的认可，并获得良好的延续，为产品提供附加值。

顶级的社会创意就是具备在几十年甚至百年后仍被人们津津乐道的魅力。

讲师介绍

杨烨炘（Forest Young）

天与空广告　创始人 / 董事长

　　杨烨炘是中国唯一连续 5 年在 Cannes Lions（戛纳国际创意节）获得狮子奖的传奇创意人，中国独立创意联盟（China Independent Agencies）联合发起人之一。现为上海天与空创始人及董事长，曾任上海盛世长城创意群总监、上海李奥贝纳（LEO BURNETT）创意群总监、北京奥美（Ogilvy）创意总监、广州李奥贝纳创意总监。杨烨炘获奖无数，其中包括戛纳国际创意节金狮奖、英国 D&AD 设计与艺术指导协会黄铅笔奖、纽约艺术指导协会年度奖银奖、One Show 设计奖银铅笔奖、克里奥国际广告奖银奖、伦敦国际广告奖银奖、亚洲创意节金奖、亚太广告节全场大奖、中国国际广告节金奖、中国 4A 金印奖金奖、时报华文广告金像奖全场大奖等 200 多个重要奖项。杨烨炘还担任纽约广告奖、伦敦国际创意大赛、One Show 中华创意奖、大中华区艾菲奖、中国国际广告节、中国 4A 金印奖、龙玺环球华文广告奖、时报华文广告金像奖、中国学院奖、金投赏、时报金犊奖、金旗奖的评委。他也是南京大学、东华大学、浙江师范大学、浙江传媒学院、上海工程技术大学、吉林动画学院的客座教授。杨烨炘先后提出了"人文主义广告""4A升级版""社会创意""跨媒体传播"等理念，对中国广告业的创意思想产生了积极的影响，成为倡导中国独立创意公司觉醒的先锋人物之一。

1. 社会创意之源起

这堂课与大家分享"社会创意"，在正式为大家讲解社会创意这个概念之前，先通过两个我个人觉得最牛的社会创意作品，让大家产生初步的理解。

《1984》

下面的案例是广告业最经典的社会创意案例之一，作为一支商业广告，它难得地对整个社会产生了很积极的意义。这个作品名叫《1984》，是时任苹果 CEO 的乔布斯发起的最知名的广告战役之一。

1984 年的 PC（个人计算机）世界，还是 IBM 一家独大的世界。当时 IBM 的 PC 系统在世界范围内没有任何对手，是垄断性质的龙头老大。虽然 1984 年 1 月苹果公司推出了第一台"麦金塔"，即 Macintosh 个人计算机，并首次实现了将图形用户界面广泛应用到个人计算机上。这项技术对后世的设计师、艺术家等图形工作者来说是意义深远的一次革命，但当时的麦金塔计算机无论从设计、硬件与软件匹配等方面都还远未实现技术成熟，在市场上这样突破性质的个人计算机也无法从 IBM 一家独大的环境中分得一杯羹。而彼时的苹果公司正走在销量滑坡的危险道路上，对于新品的推出，苹果公司董事会亦认为这样小众的产品不要说成为市场的主流，甚至能被一部分人接受都是一项挑战。

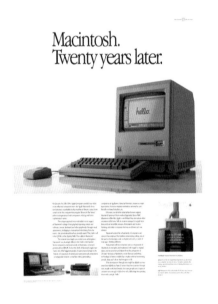

这时候乔布斯请来了今日已经荣升神级导演殿堂的雷德利·斯科特，使用乔治·奥维尔代表作《1984》中的设定作为创意主题，拍摄了一部具有巨大颠覆性的 60 秒电视广告，在 1984 年 1 月 22 日的美国超级碗橄榄球赛休息时段播出。超级碗之于美国就相当于春晚之于中国，在超级碗中插播的广告也是美国全年度收视最高的电视

广告。而《1984》这支广告片的播出，不仅拯救了当时岌岌可危的苹果公司，使其逆风翻盘风行至今，还造成了美国全国范围的一场社会事件，成为广告史上最具突破性与影响力的事件之一。

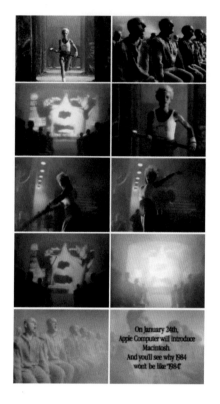

在这支短短 60 秒的广告片中，塑造了一个集权、专制的 PC 世界，人们没有个性，千篇一律，整齐划一地听着屏幕上的"老大哥"对何为 PC 侃侃而谈。而一位身着白衣与鲜艳短裤的少女手执铁锤奔跑入场，挥舞铁锤打碎了荧幕，宣告"苹果麦金塔的新时代已经到来，人类的命运即将改变"。人们头一次在商业广告中自始至终没有看到产品的出现。即使在今天，绝大部分广告还需要反复强调产品的形象和功能，而 1984 年出现这样完全没有产品现身的广告片，还是在超级碗这样的顶级热门时段，其效果不亚于在平静的水面投下一枚"炸弹"。

而回到广告播出前的苹果公司内部，看完样片的董事会成员全部吓呆了。这部深具"雷导"文艺气质的广告片在当时看来充满着邪恶的攻击性，屏幕中的精神控制者"老大哥"，直指当时在 PC 界如日中天的 IBM，而身穿亮橘色短裤的女子就象征着苹果的 Macintosh。这个身披鲜亮色彩的女子代表着自由、创意以及变革，拥有图形界面系统的她与思想陈旧、一成不变的 IBM 形成了鲜明的对比。苹果董事会对这种赤裸裸地影射 IBM 为"老大哥"、却拒不宣传新产品的叛逆行为坚决反对，险些将广告扼杀在摇篮中，最终在乔布斯的坚持中由他自掏腰包播出，却引发了海啸般的全民讨论。之后全美三大电视网与五十余个地方电视台都重播了这支广告，而上百家报纸杂志对这一现象级作品进行了评论与赞赏。1984 年 4 月底，新上市的 Mac 计算机销售额突破了 1.56 亿美元，一度挽救了苹果公司。

作为一支仅有 60 秒的广告片，《1984》让苹果公司成功建立了反传统、代表技术与美学革新的形象。现今，IBM 早已风光不再，而苹果公司依然是顶级数码科技与革新技术的代表。可以说正是这样一支成为社会事件的广告，引领并创造了一个反对陈旧、拥抱创新的时代，成为靠创意改变世界的划时代作品。乔布斯这样形容广告创意的力量："我们只用了 15、30，或者 60 秒，就重建了苹果曾在 90 年代丢失的反传统形象。"

"真美行动"

第二个社会创意案例则是早在 2004 年就改变了对女性美单一看法，且影响了整个世界的多芬"真美行动"。

21 世纪初，一项关于美的全球女性调查结果显示，全世界范围内仅有 2% 的女性愿意用"美丽"来形容自己，可见全球所有的女性都对容貌有着普遍的不自信。而 73% 的女性确认，美丽就意味着"变瘦"，女性普遍对自己的单眼皮、皮下脂肪较厚等各种身体状态表现出负面评价。美丽对于很多普通女性而言是无法企及的理想形象，成为女性极度缺乏安全感和不自信的来源。

其实直至今日，人们对于女性美的评判标准依然是单一化的，还有大量的女性认为只有拥有时装模特的瘦削身材和女明星的娇丽容颜才能称之为美，人们也普遍认为正常的衰老与脂肪是丑陋的，选取不符合这种单一审美观念的时装模特仍然需要面临巨大的舆论争议。

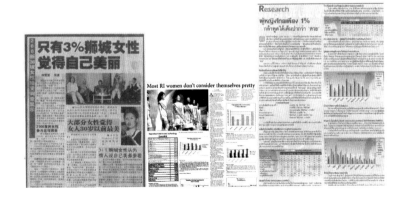

护肤品品牌多芬一直是一个强调女性天生便美丽的品牌，他们的品牌理念认为每位女性都值得为自己的自然、独一无二的美而自信，并为自己感到骄傲。为了宣扬这个理念，他们发起了"真美行动"。在 2004 年，他们请到了一位在伦敦养老院中安享晚年的 96 岁女性艾瑞尼·辛克莱作为他们的护肤品代言人，将她的巨幅平面广告投放在纽约时代广场的 21 米广告牌上。在当时"美女当道"的化妆品与护肤品市场上，出现这样一张惊世骇俗的面孔，无疑引起了轰动。

画面中的辛克莱女士袒露着上身布满皱纹的肌肤，面露亲和而自信的微笑。多芬在广告中提出一道选择题，让大家去定义这位女士究竟是人老珠黄，还是容光焕发。

看到广告的美国民众纷纷讨论、参与投票。辛克莱女士本人也坦言在这一生中从未被人夸过漂亮，但随着年华老去，她开始平静接受自己的容貌，认为年龄带来的一切令她越来越美。她也希望通过出演广告，告诉人们老年人能做的还有很多，他们并不会因为老去而不美、而过时。在对十万美国民众的调查中，认为她人老珠黄的仅有一万余人，而八万多人都认为她虽然满面风霜，但依然自信而富有魅力，这种状态也感染了无数看到广告的普通女性。

多芬后续也推出了更多样的审美选择题，让大家重新审视对美的定义。在这些选择题中，不论是满头白发、稍显丰腴、满面雀斑、没有丰满胸部，还是长着单眼皮的女性都可以充满自信和美感地展露微笑，而看到她们灿烂的笑容，所有人都会认为她们很美，她们身上拥有的并不是缺陷，而是独一无二的特点。

通过颠覆两极化的思维方式和单一化的社会审美，让大家重新思考美丽、获得自信，这些广告让所有不自信的女性都更愿意看到自己美丽的一面，开始接纳自己原本认为是缺点的地方，从而潜移默

化地改变了人们的心态，改变了曾经以审美施加暴力的社会环境。回看多芬在 2004 年的举措，其观念不可谓不先进、不超前。也因此，品牌销售额提升了 700%，在全球范围获得了 6.3 亿人的认可，可以说是一场非常伟大的广告运动和社会改变。

时至今日，"真美行动"的影响还在持续发酵和深入，对审美观念的探讨依然是社会热点话题。通过一个广告创意渗透到社会的各个阶层和角落，塑造并改变着人们的思想观念，让女性更加独立而自信，为一个男女平权的民主社会打下了基础，这也是我将这样的广告创意称为"社会创意"的缘由。前面向大家抛出了两个创意案例，接下来，我将正式讲解社会创意的各个要素。

2. 社会创意十大要旨

现在我们正式进入社会创意的讲述。首先解释一下"社会创意"的定义，什么是社会创意？让创意渗透到社会的每一个角落，参与社会，并塑造社会，以创意手法促进社会改善的作品，我将它称之为社会创意。

社会创意是推进社会力的一种创意观念。什么是社会力？这个世界存在着三股力量，第一股力量是政治力，第二股力量是经济力，而社会力就是在国家与市场之外的"第三股力量"，指的是人改造社会的能力。

所以当政治力和经济力发展到一定程度时，被压抑的社会力如果得不到释放，将会形成社会矛盾。社会创意就是一种可解决社会问题的手段，可运用于公益广告创作之中，也可运用于商业广告创作之中。社会创意可以借由品牌、政府、组织甚至是个人发起。

洞察当代的社会创意

社会创意的第一要旨就是"洞察当代的社会创意"。在不同的时代，人们所处的社会背景、历史氛围、人类问题也都不尽相同，品牌因解决时代问题和人类需求而

生，必须满足人类当下的某个痛点。社会创意应该准确洞察这一时代人群的内心欲望，找到品牌与社会和消费者之间的内在沟通点，输出强势的品牌价值观，领导消费者，创造新文明。

以我自己在2012年的一个行为艺术作品《L* 只值100元！ L* 只卖100元！》为例。2012年11月17日下午，我在上海 SOHO 世纪广场——一栋"高大上"的5A甲级写字楼里摆了个"地摊"，用100元人民币的价格出售 L* 包。

L* 包原本是只在专门店售卖的奢侈品。但是我把售卖 L* 包的场景重新置换，放到一栋5A级写字楼的地摊上，并用100元人民币的价格出售，于是引来无数写字楼中的白领"疯狂抢购"，大批记者也前来"围观"。

每卖出一个100元的 L* 包，我都要在包上签下我的名字，并再三叮嘱他们好好收藏。但是很多人也拒绝了我的签名，怕我的签名导致昂贵的 L* 包因此贬值。

但当然也有人希望我签名并与我合影，在微博晒出我们举着100元纸币和 L* 包的合影，表示"L* 只值100块！只卖100块！"，所以我们用实际的买卖行动，将 L* 包变成了"100块钱的地摊货"。

为什么我要做这样的作品？我希望通过这样的行为来改变有些人盲目从众、崇拜奢侈品的畸形消费观念，鼓励消费者们建立更理性、更聪明、更适合自己的消费观，重新审视商品的价值，做出更具个性化的消费行为。

至少在目前，还存在人们普遍缺失信仰的现象，所以信仰金钱和名牌的社会问题也是我在工作中看到的调研结果。根据调查显示，目前70%的奢侈品消费者购买奢侈品的原因都是出于炫耀心理和"面子心理"。这恰恰说明了我们最大的社会问题是精神的迷失、信仰的迷茫。人们沉溺于物欲，社会整体趋利化，金钱和名牌成为人们追求、哄抢的目标，而在文化、精神、社会道德方面却全面倒退。

所以我希望通过这个作品引起大家的反思：究竟一个 L* 包值多少钱？如果你出

于对其品牌理念、历史、设计、用料和做工的深入了解与真心喜爱，认为它确实值几万元人民币，值得你用一个月甚至几个月的工资购买，我完全支持，也无权阻止这种购买行为。但如果你对奢侈品好在哪里一无所知，只是出于从众心理，盲目地跟风购买，我还是想要劝你冷静一下。所以我用 100 块人民币的价格作为标尺，让他们重新定义"奢侈品"的价值：如果你觉得一个 L* 包价值几万元，就请以实际行动去用几万元购买，如果你觉得一个 L* 包只值 100 块钱，就可以现在在我的"地摊"上用 100元表明你的态度。

这样的一个作品肯定会在网络上引起很大的争议，不少时尚圈公知、网红以及媒体也都针对"奢侈品的价值"进行了很多探讨，也有好事的网友呼吁我"全国巡演"，也有人认为我哗众取宠，无论如何，我希望大家在国外排队抢购奢侈品之前，能够想到我的这个作品，并可以冷静下来思考一下。

创造新闻和事件的社会创意

我要讲的第二个社会创意要旨是"创造新闻和事件的社会创意"。我们面对的是信息泛滥的世界，奇闻怪事每天层出不穷，我们的竞争对手不再是其他品牌主，而是各大媒介平台上的各种信息。媒体每天都在寻找适合传播的新闻，而充满争议和话题、能够迅速吸引眼球的社会创意很容易成为内容供应商。换句话说，如果我们的一个创意没有传播力和新闻性，这个创意就没有被人看到，就变成了你一个人或者少数几个人的创意，也就失去了传播价值，对社会也失去了推进作用。所以我们不能再用创作广告的心态去创作，而是要用创作"头条新闻"的心态去创作艺术品或者进行创意，创作广告也是同理。

下面讲一个我们的社会创意案例作品，名叫"白发家书"。这个作品的诞生背景是随着年轻一代对传统观念的逐渐淡漠，本该团聚的节日却越来越难以实现全家团聚，年轻人回家探望老人的行为越来越少，社会上出现了不少"空巢老人"的问题。于是我们在 2016 年与希望倡导家庭和谐美满的家具品牌"生活家"合作推出了 3 张海报，引起了社会轰动，进而改变了不少年轻人的行为。

这 3 张海报并不是用传统方式创作的，而是我们找到 3 位老人，用他们平日收集的自己的白头发作为丝线，一针一针将自己的心里话绣到海报上形成的。比如一位 76岁的陈庆兰老人想对自己的孩子说一句心里话："别带啥礼物，你就是最好的礼物。"

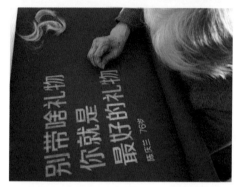

3 位老人花了 40 天时间，用一根根白发绣出了这 3 张前所未见的海报，我们带着 3 位老人和她们绣出的 3 张海报来到苏州的山塘街现场展示，引发了无数人围观，第二天人民政协网、财新网、凤凰新闻、网易新闻、腾讯新闻等全国十几家网络媒体和报刊都用头版头条报道了这个事件。微博上也有中国日报、新京报、新快报等媒体账号进行自发报

道，甚至还有中国香港、新加坡、马来西亚以及加拿大的一些媒体跟进。北京晨报、扬子晚报、西安晚报等媒体还针对这个话题发表了社评，探讨白发家书引发的社会伦理道德大讨论，以及年轻人应不应该回家过年、各种过年方式的利弊等社会话题。

近百个微博大号免费自传播

传统情况下,品牌要印刷成千上万的海报投向市场才会有一点反应,"白发家书"只创作了 3 张,却引发了新闻事件。从数据结果上看成绩非常骄人,"白发家书"成为 2017 年第一个刷屏级营销事件,共登录 30 多家新闻媒体头条,20 多家媒体对此发表社论文章,累计获得 400 多家海内外媒体深度报道,讨论数量多达 300 万,深度覆盖人群过 2 亿,被多家行业媒体评选为十大催泪营销之一,我们的客户生活家更是被评选为年度最有爱品牌之一。应该说作为社会创意事件它也创造了比较大的自传播性,发扬了中华民族的传统美德,让更多年轻人回家陪父母过年。

全民参与的社会创意

第三个要旨是"全民参与的社会创意"。我认为互联网时代释放了每一个人天生的创造力。这是一个人人自创内容的时代,只要创造出够好的内容,不论你的年龄、性别、职业、地域为何,人人有机会成为"网红"。所以这是一个很平等的时代,创意不再是艺术家、设计师、广告人的专属技能,人人都有机会成为创意人,都有机会成为广告人、艺术家和明星。

所以社会创意要做的事情就是激发人们的创造性和参与热情,让人人都变成广告的一分子、创意的一分子,让我们的创意和广告获得最大的影响力,对社会议题产生最大程度的助力。下面我们就通过为"壹基金"发起"今天不说话"运动的案例来证明全面参与的社会创意会造成多大的影响力。

壹基金的品牌理念就是"人人公益",他们的宗旨是希望人人变成公益人,通过每人捐一元的方式为弱势群体或社会问题发声。他们在 4 月 2 日"世界自闭症日"之前找到我们为他们做一个实现人人公益愿景、为自闭症人群做出善举的社会创意活动。因为现在自闭症患者数量并不少,而许多人却认为这个状况与他们无关,只需要富人为他们发声就好。如何让社会大众重视自闭症患者的现状,产生感同身受的心理与参与的热情?我提出了一个想法,就是"今天不说话",呼吁所有的中国人在 4 月 2 日这一天带上一个标志性的蓝色口罩,用一天不说话的行为自发成为自闭症患者的代言人,为自闭症患者募捐。

具体如何执行呢?首先我们与壹基金创始人李连杰沟通,由他率先宣布会在 4 月

2 日这天带上蓝色的口罩，一天不说话，欢迎越来越多的中国人加入到这个运动中。我们也说服了明星张靓颖参与，在这一天捐出她的"脸"，也就是捐出她的影响力，用一天不唱歌、不说话的方式出一分力。他们二位非常痛快地答应并在微博上响应之后，我们也在招商银行、新浪公益、天猫等众多渠道开通了"今天不说话"口罩的购买通道，让大家也可以通过购买口罩的方式进行捐助，并向一些明星、社会知名人士们寄出了口罩，希望大家都能积极响应。

　　一时间网络上议论纷纷，看热闹的，看笑话的，献爱心的，响应行动的，到了 4 月 2 日当天，意想不到的事情发生了，阿里巴巴集团主席马云、著名导演徐峥，还有赵薇、李冰冰、吴京、林志颖、蔡明、主持人撒贝宁等 30 余位明星都戴上了口罩，

为自闭症儿童免费代言，全中国更有 90
多万民众自发参与了行动，晒出了不说话
照片。有超过 100 个公益组织和社会团体
集体响应，在全国不同城市走上了街头，
参与了运动，所有的人都变成了代言人，
所有人都一天不说话。

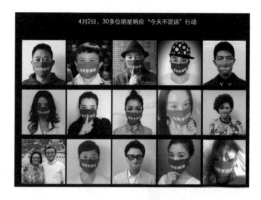

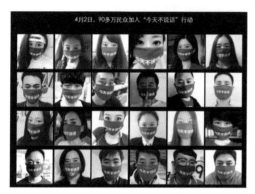

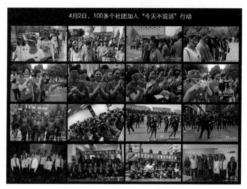

　　从最终数据上看，"今天不说话"行动当天网络话题讨论量超过 1 700 万，全国
累计新闻报道超过 600 篇，超过 140 万人在壹基金官网捐出 1 元钱。人人公益的愿景
第一次真正地实现了，让 100 万人人均捐出 1 元的社会意义远远超过让一位富人捐出
100 万元。"今天不说话"是壹基金历史上主动发起的最实效的公益广告运动之一，也
是中国最大规模的全民参与式行为艺术项目之一。

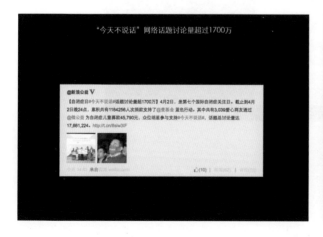

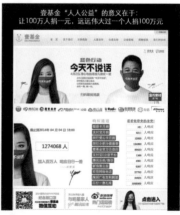

"被抄袭是一种莫大的荣誉"

小刀砍大树的社会创意

下面要讲的是"小刀砍大树"的社会创意。我们都知道如果一个品牌或者社会创意有足够多的资源，就可以动员足够多的人力、物力进行传播，影响力就会很大，但如果没有充足预算或者资源，如何实现社会大创意呢？那就用"小刀砍大树"的方法吧，用四两拨千斤的巧劲撬动大成果。只要方法够巧妙，也会达到花大钱、请大明星都达不到的效果。下面分享一个 2015 年我们与腾讯公益行动"爱心衣橱"合作的作品"卖火柴的中国小女孩"。

"爱心衣橱"是由多家主流媒体、多位主持人、编导、记者、企业家共同参与推进的一项爱心公益行动。以"用爱心呵护孩子冷暖"为使命，通过各种不同渠道，汇聚社会各方力量筹集资金，给偏远、高寒地区的孩子们定制防风防雨、保暖透气的新衣服，并倡议社会各界爱心人士关注贫困地区儿童的心理和教育问题。他们注意到一些贫困地区的儿童没有足够的衣服、鞋子过冬，手脚都长满了冻疮，而 2015 年的年底也迎来了中国 30 年来最寒冷的一个冬天。如何让社会上更多的人关注这些人的过冬问题，帮助他们度过最寒冷的冬天，我们如何在预算非常低的情况下实现创意，就

成了摆在眼前的难题。

　　我们想到了一个很巧妙的方法，大家都知道《卖火柴的小女孩》的童话故事，这位小女孩在冬天的街道上划亮一根根火柴取暖，最后却依然悲惨地死去了。我们借助这个故事重新进行了创意。如果仅仅将这个创意做成广告片或者海报、插画，传播力肯定达不到预期。于是我们想到，在这个"最冷的冬天"，让一位真实的"卖火柴的小女孩"穿越到上海街头为贫困儿童发声。

　　以往大家都觉得书本上的小女孩和我们没有什么关系，但当这样一位可怜的小女孩真的出现在我们面前时，大家便会被真实地触动，不由自主地走近小女孩，想要买她手中的火柴。我们在火柴盒正面印制了"一盒火柴温暖一个孩子"的插画与标语，反面印制了一个爱心衣橱募捐通道的二维码，将一个火柴盒变成一个捐款入口，引发了大家纷纷扫码捐助。

而小女孩举着火柴盒的图片被各大媒体传播的时候，任何人都可以通过扫描新闻图片上的二维码，轻松实现捐助。最后这个简单的形式形成了很大的传播力量，这一事件登上了 20 家媒体的头版头条，累计报道超过 300 篇，产生了数以万计的讨论，最终为贫困儿童募得善款 522 万，帮助他们度过最冷冬天。也有许多朋友在街头拿到这盒免费派发的火柴之后在社交网络平台进行传播和募捐，起到了很好的自发传播效果。

善用互联网的社会创意

社会创意的第五个要旨是"善用互联
网的社会创意"。互联网时代，各行各业都
在被改变，相信同学们也有切身感受，我
们现在接受教育、享受娱乐的方式都与互
联网密切相关。而作为一个创意人、设计
师、艺术家，互联网与创意发生关联的方
式更是一个值得大家去思考的议题。新技
术让创意变得更有吸引力，大数据让创意
变得更有科学性。这是个新旧媒体相互混
合的时代，任何创意都要有跨界的传播能
力，无法在互联网上发酵的创意一定是平
庸的创意。希望大家都能与时俱进，创造
出一些具有互联网思维的创意作品。

下面分享一个很具互联网思维的广告
战役，就是我们为西门子洗碗机打开中国
市场所做的广告创举。通过西门子的调研，
洗碗机在中国的渗透率极低（0.1%），尽
管在大城市目标人群中的认知率已达86%，
但从"听说过洗碗机"到"拥有洗碗机"
还有很大的鸿沟。既然在互联网时代，人
们大多听说过洗碗机，但是如何运用互联
网思维说服人们购买呢？我们想到了一个
与互联网深度结合的互动创意。首先我们
让一位摄影师在盘子里用食物书写了"我
不想洗碗"几个大字，并通过微博分享出
来，吐槽用手洗碗的各种痛苦，引发广大
网友共鸣。然后我们让西门子洗碗机趁机

8月20日，北京小众摄影师苏小糖在微博上上传了9张照片，分别用不同的食材在盘子里摆出"我不想洗碗"几个字，由此抛出话题。

8月21日，西门子官微转发并深情回复送出洗碗机一台。

8月21日，西门子官微正式发起"我不想洗碗"战役。

参与到这件事中，转发这条吐槽微博并免费送出一台西门子洗碗机，解决她的洗碗问
题，在网友们纷纷表达各种羡慕之际，顺势在官方微博正式发起"我不想洗碗"战役。

这样的战役正是利用了互联网时代人人都是自媒体的特性，命题创作＋转发抽奖的机制一出现，大家的关注度与创作热情就高涨起来。通过无数的具有创造性的作品，我们可以看到普通人中藏着多少最好的艺术家和创意人，围绕着不想洗碗这样一个普遍痛点，自发地创作和传播。通过让人人都成为创作者，进行免费又迅速的扩散，西门子洗碗机很快获得了大量的关注，成功激活了中国洗碗机市场，实现了极大的销售额增长，成为行业第一领导者。

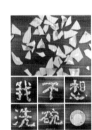

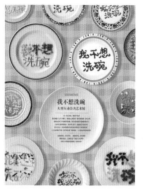

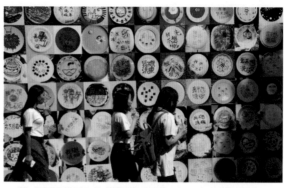

9月27—28日，"我不想洗碗"大型互动公共艺术展亮相上海文化广场。

结果：为西门子洗碗机发起的"我不想洗碗"战役，通过微博、微信、门店三大平台鼓励民众用各种方式表达"我不想洗碗"的情绪，并形成大规模的自传播，借此开拓全新的洗碗机消费市场。活动共收到1.2万件网民原创作品，累计新闻报道超过500篇，微博转发过20万次，评论超过10万次，微信阅读量接近100万次，覆盖人群2.4亿，95%的消费者渴望拥有西门子洗碗机，全国整体销量提升163%。

跨界多元的社会创意

第六大要旨就是"跨界多元的社会创意"。任何与消费者发生沟通关系的创意都可以称之为社会创意。我们创意人需要跳出广告思维，在广告之外更大的领域发生作用，如经济增长、文化建设、生活方式、公益环保、意识形态、社会转型、政治改革等各领域发挥创意，扮演推动者的角色，为世界带来积极的影响。

下面来说一个用电影营销手段去实现传播、推出产品的案例。这是我在2011年为OPPO新推出的智能手机所做的推广案例，当时不少消费者对OPPO的认知尚停留在"偏向女性和学生的日韩系电子品牌"阶段，OPPO要开始针对男性智能手机市场发动初次进攻。想要强调男性气质的智能手机，主攻男性市场，我们就帮他们为新手机命名

为Find，就是探索、寻找的意思。寓意是过去的有些人比较害羞，比较被动，而这款Find存在的意义，在于不断激发和推动男性消费者内在的好奇心，让他们更自由地去探索这个世界的多样性、神秘性和无限可能性，并从这些探索中看清自己、发现最好的自己。

　　具体要如何实现对这种创意概念的刻画，我们想到的方法是请好莱坞一线影星李奥纳多·迪卡普里奥担任我们的广告微电影主角，完全以电影工业的执行标准拍摄一套对年轻男性目标客户群有吸引力的悬疑系列影片《*OPPO Find Me*》以及《*OPPO Find More*》。

　　我们设置了很具悬疑性、引人入胜、环环相扣的剧情，在一系列神秘诡谲的事件的引导下，我们的主角李奥纳多拿着 OPPO Find 手机去寻找答案，吸引消费者想要知道故事的答案，而手机在剧情中扮演着很重要的探索世界的工具。在第二年的续集《*OPPO Find More*》中，我们请好莱坞电影大导演拍摄，并引入了新的角色和剧情，故事发展非常曲折，加上好莱坞工业水准的制作，让许多消费者甚至怀疑是李奥纳多新戏的预告片。

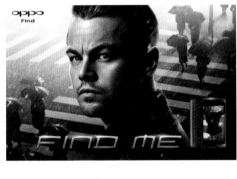
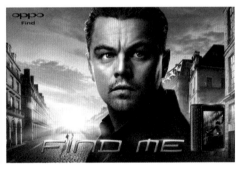

这样以一种反广告、反传统的方式和电影工业最高水准的团队进行跨界合作产出的作品，是一个成功的手机广告案例，也是中国最早的微电影经典作品，达到了很高的艺术水准。这种电影式的宣传方式让 OPPO Find 这款产品一炮而红，实现了销售量和市场份额的双重增长。

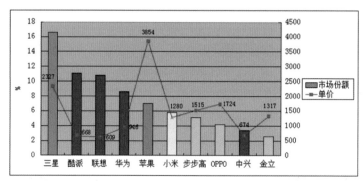

今天，OPPO 在 1 500 ～ 3 999 元的每个价格区间都能够排进三甲，而且市场占有率均超过了 10%！这也充分说明，OPPO 高端、大气、国际化的品牌形象已经赢得了中国消费者的广泛认可。(2014 年 7 月《中国企业家杂志》评论)

可以说是这一次跨界合作把 OPPO 的品牌形象和其代表的价值层次提升了一个档次，也就是我们所说的跨界多元的社会创意。我们在做创意时可以试着和完全不熟知的或者全新的领域产生联动，比如广告与电影，艺术与科技的跨界，一些看似不搭的跨界可能打破创意的界限，达到意想不到的效果，让创意或品牌焕发出全新的生命力，抑或让消费者产生全新的认知。

商业性与公益性兼顾的社会创意

第七大要旨是"商业性与公益性兼顾的社会创意"。虽然我讲的是社会创意，基本都是创意与社会发生很大关系的例子，但用公益性的方法做商业和用商业的方式做公益，这二者并不矛盾。前面给大家讲到的许多社会公益性质的案例也是由商业品牌发起的，很多好的社会创意都能做到二者兼顾，这样既能实现企业盈利的可持续发展状态，也能实现商业助力公益的良性循环，同时也使以往相对封闭和排他的公益事业通过商业化方式的运作，走进公众视野，拉近公众心中与社会公益的距离。从长远来看，兼顾商业与公益的社会创意更容易实现短期利益与长期利益共赢的局面，创造双重价值。社会创意不仅旗帜鲜明地推销着品牌理念，还目的明确地推销着社会观念和人文精神。能够在促进销售的同时，带来一点点有温度的社会关怀，从而加强品牌和消费者的情感纽带。

下面讲一个兼顾得非常好的例子，这个项目叫"1.2 米艺术展"，是迪士尼邀请我们进行的一个推广项目，产品是他们和阿里数娱在 2016 年联合推出的针对中国儿童设计的电视盒子——"迪士尼视界"。

目前市场上众多的网络电视盒子中，没有多少节目是适合孩子观看的，于是迪士尼联合阿里巴巴集团推出了专为中国 2 ~ 14 岁儿童打造的，集益智、娱乐、双语教育、亲子互动等功能的智能设备，内容涵盖了迪士尼原创出品的动漫、电影、游戏、双语教育等服务。如何体现"为孩子度身定制"这个卖点呢？我们决定也为小朋友们度身定制一场 1.2 米艺术展，由于这是第一个真正为孩子设计的艺术展，所以我们把展览的总高度设定为与孩子身高等齐的 1.2 米，让孩子们体会到专为他们打造的"视界"，也让家长们体会到我们的产品完全站在小朋友视角去创造内容的用心。我们在展览前一个月先发出六款先导海报，吸引大家的注意，随后把展览设置在上海的环球港。

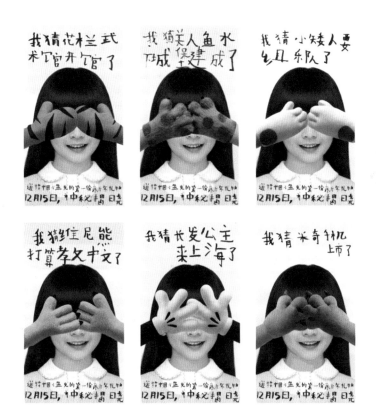

当家长们带着小朋友去环球港的时候就会突然看到这个全世界最矮的艺术展，小朋友会很快发现它。在观看过程中，小朋友可能会感觉到前所未有的受尊重，所有展品的观看视线都是专为他们的身高准备的，大人们只能蹲下或者坐下，放低身段陪伴他们，就像是这款照顾他们观看喜好和习惯的电视盒子。不管是小朋友还是大人，都觉得从这样一个关怀孩子的视角来打造活动很有意义，是为小朋友做的一件好事。

当然从这个角度看，这项活动有很强的公益性，但由于这是一项以推广电视盒子为目的的商业活动，因此我们将展览现场特意打造成电视盒子的形状，但我们在顾及商业性的同时兼顾了公益性，并真以孩子为中心，站在孩子的视角产生创意，所以这份诚意产生了很好

的传播效果，实现了第一批电视盒子一经推出就全部售罄的商业目标。

　　所以我认为好的商业广告通常不会出现强硬的促销手段，无论何时，强硬都不会打动人心，消费者反而会用行为投票，不去购买强推的商品。所以推销商品只是目的，而我们在方式上要体现出足够的尊重，足够的对社会的关怀，让消费者体会到作为普通社会一员被品牌关照的温度，从而自发产生对品牌的好感，这样的产品才会得到市场的认可，并获得良好的延续，为产品提供附加值。

《新华网》头条　　《上海科技报》头条

《中新网》头条　　《东方网》头条

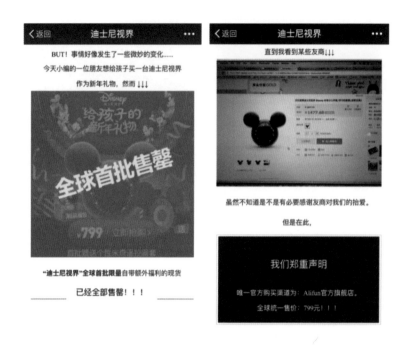

超越时间的社会创意

第八大要旨是"超越时间的社会创意"。大家都觉得广告是一次性的创意,投放市场后就完成了它的使命,一张平面广告的生命只有 3 秒,一条电视广告的生命则短短几十秒,投放结束后即宣告"死亡"。而社会创意则不然,它能与观众产生交流和互动,并像"病毒"一样植入他们的脑海中。社会创意作品会产生多次传播的价值,甚至能够跨越时间的洗礼,不断延伸议题,像经典文学作品一样持续不断地影响着人们。社会创意的生命力取决于社会洞察的准确程度、观点提出的犀利程度以及创意表现形式的突破程度。

就像我们在前面看到的案例一样,顶级的社会创意就是具备在几十年甚至百年后仍被人们津津乐道的魅力。它们都持续不断地像思想观念一样影响着后人们。下面要和大家分享的社会创意不只是一个广告,也是一个不成熟的观点,是我本人提出的一个针对广告行业的新思考,那就是"4A 升级版"。

对广告有所了解的话,大家都会知道传统的广告时代是 4A 的时代,我本人也在国际 4A 公司有过 15 年的从业经历。近年来在互联网的冲击下,各行各业都出现了

史无前例的大变革，4A 体系在这种变革中出现了明显的滞后。对于传统的 4A 广告公司来说，最擅长的是在传统媒体时代成长起来的品牌管理和创意策划能力。但是，由于没有快速有效地融合新媒体传播手段，导致所产出的创意内容和传播方式与互联网脱轨，无法适应大量品牌所面临的新型传播需求。广告行业亟须新的思想和价值观介入，于是我在 2013 年通过一篇文章提出了"4A 升级版"的概念。

2013年11月29日，发布
《中国广告为什么需要4A升级版》

　　这篇文章也可以说是我个人的一项社会创意实践，社会创意可以是任何表现形式，并不局限于视频类、平面类或实物类，也可能是一篇文章或一个观念的一个阐述。在"4A 升级版"的概念里，我谈到了传统广告时代 4A 体系的八大问题，也提出了在这个时代如何根据互联网发生改变，如何让创意超越广告，让创意跨越一切沟通平台，如何让创意把产品创新、品牌定位、传统广告、数字营销、公关、线下活动、促销机制等全部营销环节通过一个大创意进行整合，变成一个以创意为驱动的跨媒体整合营销时代。所谓 4A 的升级，就是从原来的广告公司时代进化为新锐的创意公司时代。

2013年11月-2014年6月，"4A升级版"引发了行业对4A转型的大讨论。

　　这个社会创意在时间概念上是如何产生持续影响的呢？ 2013 年 11 月 29 日发布这篇文章后，直到 2014 年 6 月，半年内文章所提出的概念引起了广告营销传播行业对 4A 升级的持续不断的、不同层维度的大讨论。许多业内媒体发布了专刊，讨论 4A怎么办、4A 的升级、4A 何去何从，并在网络不断发酵，形成业界和学术界持续不断的讨论。在知乎这样的平台上还引起了大规模的深度探讨。

2014年6月，《中国广告》专题讨论"4A怎么了"？

2014年6月，"4A升级版"不断发酵，在业界、品牌主、学界产生影响。

2014年6月，"4A升级版"引爆广告业革命。

　　话题发酵半年之后，也就是在 2014 年 6 月，我创立的独立广告公司天与空还因为这个"4A 升级版"概念的提出获得了蓝色光标的风投。

2015 年 11 月 7 日，"中国 4A 论坛·金印奖·十年庆典" 在北京开幕，主题为 "互联网时代的 4A+"。这个 "4A+" 其实也就是 4A 升级版。经历两年的时间，中国 4A 这个组织也开始思考互联网时代 4A 如何升级。

2014年6月，创业仅半年的天与空就以 "4A升级版"，获得8倍PE估值。蓝色光标参股20%。

到了 2017 年 1 月 27 日，奥美宣布启动大变革，把 22 个子品牌全部整合为一个 "奥美"，回归到一个奥美、一个初心，也就是我在 "4A 升级版" 概念中提到的把公关、设计、数字营销、互动、广告、线下活动、产品等各种子系业务全部整合成一个奥美。

2017年1月27日，奥美启动大变革，与三年前的 "4A升级版" 非常相似。

作为以贯彻 "4A 升级版" 理念成立的独立广告公司，天与空从 2013 年便已开始落实这一理念，并持续不断地用该理念影响着行业。2017 年年初，天与空也挂牌了 "新三板"，成为 "中国创意热店的第一股"。

所以 "4A 升级版" 其实不仅仅是让中国的传统广告行业找到了一个新的方向，也带动了像天与空这样的一批创意型的营销公司在中国取得成功。所以在天与空之后，中国在 7 年之内产生了上百家创意型的公司，其理念都是类似对 4A 的颠覆和升级、以创意作为驱动的公司。

所以可以说，一个跨越时间的社会创意在 7 年左右的时间中从一个理念持续不断发酵，成就了一家公司，也带动了一个行业的新发展，使行业找到了新的方向。

成就伟大企业 / 品牌的社会创意

第九大要旨是 "成就伟大企业 / 品牌的社会创意"。古往今来，不管是一个人还是一个品牌或企业，想拥有长久不衰的影响力，就不可能与社会、消费者仅仅维持一种纯粹的利益关系或物质关系，而是要有社会责任担当。全世界 80% 的企业寿命都短于 5 年，原因在于纯以营利为目的，过度追求盈利，没有正确的企业价值观，不愿为社会提供应有的服务和责任，不顾企业员工生活的改善，不懂得乐善好施等。一个比个人生命更伟大、更持久的公司总是扎根于一套永恒的核心价值观，为高过利益的追求而生存，并能以社会创意的内在力量不断地推动商业改革，因而长盛不衰、基业永青。

下面与大家分享一个我们天与空为百度手机助手策划并发起的项目——"全民道歉行动"。这个创意诞生的背景是基于我们现在的千疮百孔的城市现状。随着经济与科技的进步，个人生活水平都已大幅提高甚至与国际接轨，但城市其实不断承受着人类发展带来的巨大的负担，气候极端化、大气污染、雾霾、交通堵塞、食品安全问题、水资源污染问题层出不穷，反噬着人类的健康，威胁着人类生存的环境。城市"生病"了，而这一切的病因是谁造成的？是每一个市民、每一个企业家和相关管理部门，每个人都应该为城市环境、地球环境的现状承担一定责任。

所以我们希望发起一个号召，呼吁每个市民、每个中国人、地球人为自己的城市尽一点社会责任，做一次全民"忏悔"。我们每个人做出表率或是反省，对我们个人的社会责任进行自我认知。目前整个世界都有一种"不愿认错"的倾向，认为问题都是别人的，问题永远与我无关。在这样的思维影响下，我们的诸多社会问题难以取得任何进步，唤醒每个公民内心的责任势在必行。于是我们于 2015 年 3 月 1 日推出"北京，对不起"计划，呼吁每个北京人向北京说一句"对不起"。

我们首先找到了 9 位北京居民，有的是在北京生活多年的老北京人，有的是刚到北京的新居民，发动他们发自内心地对这座城市说一句"对不起"。比如，其中有一位老北京人宋林老先生，在北京生活了 65 年。他说的一句话是："对不起，北京！我们的四合院拆得太快了。"这是从我们古建筑保护的角度说出的，作为城市的老人，他见证到城市的记忆被破坏得太快了，被没有个性的摩天大楼侵蚀了。他从一个普通居民的角度，为城市记忆的缺失发出忏悔，也是一个倡导。

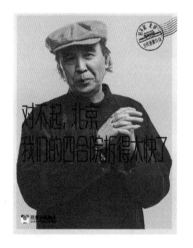

另外一位是在北京工作 7 年的白领，他说："对不起，北京！我假装看手机不给老人让座。"相信大家对这句话也具有很大的共鸣，我相信每个城市人都曾经有因为忙碌或者假装忙碌，漠视他人的时刻。通过一个普通人的行为，折射出整个社会的道

德在逐渐缺失，所以借一人之口，呼吁给弱势群体、给老人适当的关心。

还有一位在北京 15 年的个体经营者说："对不起，北京！我卖的草莓使用了催红素。"从食品安全的角度、从小商贩的角度，呈现出自己在为了追逐利益的时候，逐渐把商业道德放在了一边，这也是部分人内心的写照。

再比如，一位在北京 52 年的企业家说："对不起，北京！我的工厂污染了北京的天空。"这样的企业家比比皆是，他们不仅污染了北京的天空，也可能污染了全国的河流、森林，太多这样的企业为了追逐利益，置自然环境于不顾。就像习近平总书记说的："金山银山，不如绿水青山。"我们的政府也认识到了这个问题，所以我们呼吁每个企业家也要做出反思。

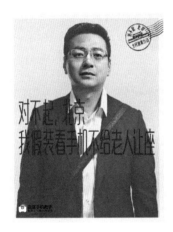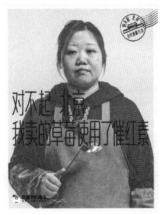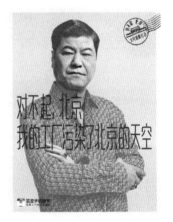

还有从百姓生活方面讲出的："对不起，北京！我跳广场舞吵到街坊邻居。"这也是普遍存在的社会问题，我们在自己得到娱乐和享受的时候，在有意无意间干扰到了他人的生活。对社会空间的污染也会影响到人们的内心，所以我们也呼吁大家多从他人的角度思考，与人方便，与己方便。

这个系列还包括仅到北京两天的游人反省把口香糖吐在了草坪上，医生从医患关系的角度反省自己对待病人态度冷漠，在北京读书的大学生反省没有扶起摔倒的老人，还有只在北京生活了半年的外国朋友反省自己闯了红灯。这 9 位都是真实的普通人，他们面对镜头真诚说出的一句句对不起有着极大的力量，我们选择在全国人民代

表大会期间投放出来，希望借此引起全国人民和各位代表的集体省思。

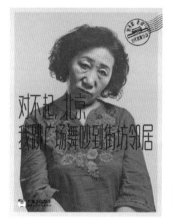
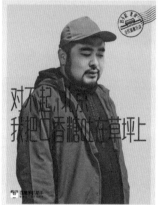
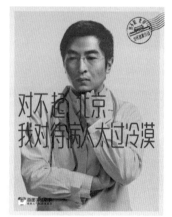
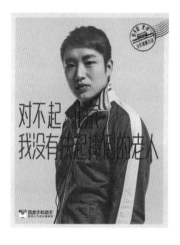
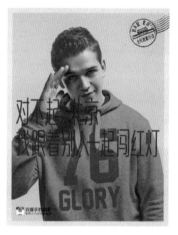

　　虽然广告前期投放确实受到了一些阻碍，也出现了非常大的争议，但由于我们的作品本身传递的是促进社会进步的正能量，我们的作品最终在微信公众平台获得了大量的传播。在 20 多天的时间内，全国共有 70 多个城市也开始自发形成不同城市版本的"道歉行动"，一场促进公民意识觉醒、为社会问题承担责任的全民道歉行动展开，我们也感受到了大家为了解决社会问题人人贡献力量的决心。尽管在改变世界的结果层面还存在着诸多遗憾，但我们通过社会创意成就伟大企业、成就人人以身作则的努力，哪怕只获得了微小的进步，也是我们社会创意的创作者最希望看到的。

另外，我们还设计了一个道歉 H5。

道歉 H5 上产生近 12 万封城市道歉信。

超过 500 万人参与互动，阅读最近 1.2 亿次，免费媒体价值超 5000 万。
"百度手机助手" APP 下载最近 10 万人次，帮助中国人更好地解决城市病。

改变世界的社会创意

最后来讲一下"改变世界的社会创意"。社会创意本质上是通过全新观念的输出，

引发人们的思考，改变人们的行为。社会的改变，关键不在于客观世界的改变，而是主观世界的改变，即人类心灵的重建。不论是商业性还是公益性的社会创意，都是一个人文主义的行为，能够改变人们的思考和感受方式，进而改变人们的生活方式，以及消费文化和行为举止，通过广大的"人"在不同阶层的改变来完成对整个社会的重塑，最终改变整个世界。

至于改变世界的程度不论是小小的"今天不说话"，还是影响世界的"冰桶挑战""地球一小时"，或是在其他更为广阔、更为深层的社会领域的创意，都能给予这个世界一点微光，都具有同等的价值。对于我们天与空这样肩负着社会创意责任的企业而言，我们更要努力通过社会创意的方法去帮助客户构建伟大品牌，从普通的商业品牌升级为有使命感的、有领袖气质的、对社会有深远影响的伟大品牌。同时我们希望在帮助客户建立伟大品牌的道路上，也能为社会带来一点微小的改变，承担一些企业的社会责任，通过我们的社会创意输出，让世界变得更加美好。

这是我们的企业价值观，也是诸多同行们一直在寻找、突破的难关。我相信在未来的若干年以后，我们一定可以诞生出改变社会、改变世界的大创意，也希望同学们在以后的广告与创意工作中，试着融入一些社会创意的理念，做一个超越前辈的、有改变世界潜能的新一代广告人。希望与大家共勉。

汤涤〔TD〕

原荣威品牌　创意群总监

创意的四项基本原则

画面打眼，文案走心。

不需要讨好所有人。一旦明确了目标人群，就要竭尽全力地说服他们，其他人的意见和喜好都是不重要的。

讲师介绍

汤涤（TD）

原荣威品牌　创意群总监

汤涤有 20 年广告及品牌管理经验，是第一位获得国际金奖的中国设计师、中国第一个汽车自主品牌——荣威品牌的创造者和长年合作伙伴，同时也是 MG、大通的营销及品牌传播团队主要领军人物；曾担任《极限挑战》《欢乐喜剧人》等现象级综艺包装及传播的执行指导，先后于奥美、M&C Saatchi、李奥贝纳、CCG 等大型广告机构任职。服务客户遍及汽车、电器、金融、快销及娱乐等各个领域一线品牌。

　　这堂课与大家分享"创意的四项基本原则"。我叫汤涤，是个从业 20 多年创意的"老广告人"。在我的从业生涯中，有幸参与了一些较为出彩的案例，比如从零开始打造本土汽车品牌"荣威"，从 Logo 设计、到每一款新车上市，再到每一次参与车展，每一次上汽集团年会、每一波营销攻势等都是我们团队一步步参与打造；还有东方卫视的《极限挑战》和《欢乐喜剧人》第一季，我们团队也是从项目诞生之初便参与了前期讨论、节目包装，最终助力节目成为长盛不衰的现象级综艺。

　　能够参与打造本土汽车品牌与综艺 IP 的全过程，得益于我们处在一个蓬勃发展的好时代，可以"乘风破浪"。而我身为主创在参与了这么多重要项目后，多少有一些经验可以与大家分享。

　　通常，大家只会注意到重大项目光鲜的那一面，其实每一个案例的成功执行，背后都有大大小小的"坑"和不确定因素的挑战，所以借助橡皮人网这个平台，与大家分享一些在未来你们进入创意行业后可能会用到的方法和技巧，希望能帮助大家解决一些实际问题。

　　橡皮人网这个平台聚集了诸多行业"大佬"，都是创意方面的大师级人物，在如何提升创意能力、开拓思路方面与大家分享了很多有用的经验。而我希望能分享一点更具"实战"意义的执行方法和原则，为大家今后的工作打点基础；也希望大家明白

广告营销在高谈创意的背后，是一个百分之百的商业行为，我们做广告、做创意的目的其实是为了商业上的销售、为了让产品在商业市场上获得认可。

商业行为其实是非常理性的行为，只不过是创意人用很美好的创意方式把它呈现出来，使其变得更加有趣、更加吸引人，所以需要告诉大家如何严谨、理性地执行创意。

大家之前看到的精彩创意案例都是百里挑一、千里挑一甚至万里挑一的奇思妙想……但真正在现实工作中，所有问题都需要用非常务实和严谨的态度，从最基础的层面去一步步解决。就算是一个不够好的平庸创意，我们也要通过无可挑剔的执行，让它看起来比竞品要美，那么这个项目才算合格。

绝大多数时候我们都会把焦点放在拿大奖的创意上，但业内对这些伟大的创意有个共识：可遇而不可求。真正放到市场层面，我们做广告、做创意执行，大部分时间面对的是瞬息万变的市场需求，必须在极短的时间内去快速反应，找到营销的解决方案。如何在如此紧张的前提下尽量做到胜人一筹，让大家注意到我们、看到我们的产品并产生好感度，很多时候需要在执行上解决具体问题。

所以，如何把执行做到最优状态才是我们这行的及格线。

1. 产品是永远的主角

我们首先要明确：产品永远是主角。

做创意营销，目的就是卖产品！如果产品的展现不完美，导致消费者对产品无感，销售目的如何达成？

例如，我们平时与明星合作，明星身边专业而成熟的经纪团队，就会在拍摄前与我们执行团队中的导演、摄影师、美术等人员沟通，告知该艺人比较适合怎样的造

型、妆容、拍摄角度等，包括会在后期修图的时候指导美术。我们可能会觉得他们吹毛求疵，其实这反而是艺人团队对艺人形象负责态度的体现。因为越是专业的经济团队越懂得如何最大化呈现艺人最好的一面，只有这样才能帮助品牌获得好感度，进而将明星的效果最大化……这就是为何要让产品成为创意的主角，为何要让产品最美。

下面这个案例，是 2009 年为名爵 3SW 这款车型做的两张平面稿。当时因为名爵销售情况不佳，其所属的南京汽车集团（以下简称"南汽"）经营不善被上汽集团并购，名爵品牌以及 3SW 库存车也都归入上汽。品牌方的需求就是要把这批库存车卖掉，回笼资金。

接到任务后先出营销方案，包括目标消费群体是谁，也就是"卖给谁"；还要包括"怎么卖"，是做降价，还是买赠促销？基于这些再出创意和执行。

在这之前，"南汽"已经执行了两张平面稿。

"南汽"定下的车型名是 MG 3SW。但是这个产品名比较拗口，如果面向三、四线城市的消费者，念出并记住 MG 3SW 这个名字是会有阻碍的，所以当时起了个中文名叫"野酷"，定位是"城市越野跨界车"。

"南汽"之前在打造"野酷"这个名字和"城市越野跨界车"这个定位上曾投入不少广告费，算是形成了一定的品牌资产。广告本身是严谨的商业行为，一切都要讲究传播利益的最大化，所以要尽量用足原有的品牌资产。如果现在我们重新定位、推翻前面的所有资产，让消费者重新认知，就很不科学。"野酷"这款车虽然卖不动，但或多或少在消费者心中已经留下了些许印象，因此我们团队要在延续"城市越野跨

界车"和"野酷"的基础上，去呈现出更美的一面。

"南汽"的这两张平面稿，其拍摄并没有呈现出这款车最美的角度。就像拍摄一个艺人时没有发现那位艺人最上镜的角度一样，这应该是执行专业度不够造成的。通常的专业做法是给车型做角度测试。角度测试就像我们拍艺人时要从正面、侧面、左右45°、背面等各种角度拍摄，看哪个角度才是这位艺人最上镜的角度一样，对于一部车，我们同样要对车型进行这样的角度测试，从而知道如何把车拍得最美。

专业的汽车摄影师如何做车辆的角度测试？

首先，用短焦镜头近距离对车进行360°绕拍，短焦的影像特性就是会产生夸张的变形，让画面中的车辆更有动感和冲击力。

随后换中焦镜头，退后一点，重复上一组动作。

最后是长焦镜头，在离车子更远的距离处绕拍一圈。

用短、中、长3个焦段来拍摄的同时，还要进行不同视角的拍摄：先是平视角，也就是用与地面平行的角度拍摄一圈；再用稍低的角度，逐渐到贴地仰拍；然后是不同高角度的俯拍……包括正侧、45°、正尾部、反侧、反45°、正前部等，基本每10°～15°拍一张，所有角度都收齐。相当于用半球形全视角把一辆车的全部角度完整拍3遍。这项工作通常需要持续一到两个整天才能完成，会产生五六百张甚至更多照片。

下页左图是在荣威750上市前进行的角度测试的一部分图片，这已是删掉很多后挑选出来的部分了（MG 3SW角度测试的文件遗失，借用荣威750图示标准流程）。

得到全角度图片后就要进入诊断过程，各方团队聚在一起反复讨论哪几个角度最适合这款车的气质，依据是这款车的市场定位以及目标消费者的画像。我们要设想这类消费者对这款车型有怎样的期待，需要它具备怎样的调性、呈现出怎样的美感：消费者究

竟是想看到动感的、夸张的车辆局部和形变感，还是需要看到稳当的、踏实的细节呈现。

集思广益，总结出最适合这款车调性的焦段和角度后，摄影师基于此微调焦段和角度去复拍产品照，再重复上面的流程继续择优，通过两三轮的筛选，最终在数千张产品照里挑出投放的定稿角度。

整车角度测试分析

MG 3SW 同样基于这样的角度测试和筛选流程，我们选出了两个新的角度来重新拍摄产品。另外，为了销库存，我们也对产品进行了新的定位升级和重新创意，让新定位和新调性呈现在品牌形象中。下面的两张图片就是我们重新拍摄、制作之后的稿子。

可以看到与"南汽"平面稿的不一样：车辆的漆水更亮，突出自己的骨骼线，力量感、精气神得到呈现。新的创意画面经过了角度测试和专业摄影师、修图师的执行，产品的质感已经大不相同。

所以不论什么样的广告创意，背后都是非常严谨的商业行为和一丝不苟的执行。每一步的决策都和产品的定位、产品的目标受众紧密相关，而产品永远是这个故事的主角，我们所有的创意和执行都要围绕它服务。

2. 说目标消费者听得懂的话

一个完整的创意由两部分组成：一是画面，二是文字。

所以创意搭档也由两种分工来搭配：美术和文案。

前面我们分享了如何严谨地执行画面，接下来分享文案写作的一些经验和方法。

当我们接到一个品牌或者产品的传播任务后，会先为它找到一个清晰而完整的调性定位。其中包括这个产品需要卖给哪些人，他们会在什么情景下买单。我们反复强调创意行为的严谨性，是因为在创意工作的前端都会通过严谨、科学的市场调研和消费者分析，得出消费者画像。

所以当我们开始创意时，脑海里需要有清晰的认知：这张稿子是做给谁看的？这个创意能否让他们多看两眼？他们的审美、习惯和兴趣点是什么？

常有人吐槽脑白金的创意，但为何它的商业营销会成功？因为它精准地找到了自己的目标客户群，至于那些反感这类广告的人，脑白金根本没打算赚他们的钱。这样的"洗脑"广告就是精准击中了"脑白金"购买人群的阅读兴趣。所以当知道这个产品要卖给谁的时候，创意方向就要在视觉上用他们的审美、情趣来呈现，文字上也要

用他们听得懂的、习惯的方式来撰写。

所以，最有效的文案写法就是说目标
消费者听得懂的话。

同学们觉得有些文案一定要展现自己的文
学功力，于是铆足劲对仗，选用深刻的词汇、华丽的辞藻、绕口令、名人名言、引经据典，等
等，这些用好了会是非常漂亮的文案，但一定要先分清这种文风是不是目标读者会喜欢的调性。

下面以 MG3 为案例，与大家探讨如何用合适的文案触达目标消费者。MG3 是 MG 品牌
的入门级车型。MG 品牌的设定相较于荣威而言更年轻化一些，是偏时尚化、潮流感的品牌。

荣威担负着中国汽车自主品牌的责任，并兼具行政车辆和中产用车的设定，调性
会相对沉稳；而 MG 的设定更偏向于年轻人的第一部车，MG3 上市时的定位也是要
面向年轻的潮范儿群体。这个群体买车预算不多，又希望自己的车能在外形气质上和
自己父母辈的车区分开，所以基于这个人群的整体定位和 MG 想要重新塑造的其自身
的英伦血统，客户希望将 MG 塑造成一个上汽集团旗下的面向年轻潮流群体的国际品
牌。于是 MG3 上市时我们就有了几个关键词：国际范儿、年轻、潮流、态度。

首先一部新车型上市需要推几波不同的创意，因为新车的关注点比较多，比如外
观是否漂亮、性能如何，性能中又包括动力、安全性、油耗、设计等，通过一张平面
稿或一条广告片是没办法把这些全部说清的。

第一波要吸引目标消费者的注意力，抓住他们的"眼球"。首先最令人好奇的就
是新车长什么样，腔调足不足。

第二波要谈它的功能特点：动力如何、操控性能、油耗、外观设计、安全性等亮点。

第三波则更详细地展现一些功能点和独特性。

通过这样一步步由浅入深的过程让消费者从关注到建立认知，再到心动，每一阶段都要准确地"打透"消费者的心理需求。如何"打透"就要靠每个阶段不同的文案。

创意中文案和美术如何分工？我的总结：画面打眼，文案走心。

具体来说，通过美感调性抓住消费者注意力的工作要由美术完成，当消费者被画面吸引之后，自然而然要读文字，通过文案来了解具体信息。通过画面来判读信息对消费者而言还是比较"费脑"的，而且很多消费者一旦觉得麻烦就会放弃，这就需要文案把信息清晰、准确地表达出来。

所以，说目标消费者听得懂的话很重要，既要让消费者听得懂，又需要传达出与品牌相符的调性。以 MG3 来说，就需要在文案上潮一些，说更接近年轻人的语言。

当时市面上流行凡客诚品的"凡客体"广告，是当年的年轻人比较喜欢的文字风格。与 MG3 的消费者有共通性，所以我们就依据类似的文字风格，把 MG3 的功能点和需要重点体现的英伦血统、国际范儿、MG 品牌的悠久历史融入其中："一部小车，一部英伦小车，一部备受皇室钟爱的英伦小车，一部拥有 80 年历史的英伦小车，一部 80 年不断创新变革的英伦小车，一部被贝克汉姆等众多时尚先锋所珍藏的英伦小车，一部继 MINI 之后登陆中国的又一传奇英伦小车。"

同时，投放传递产品态度的微电影。

　　因为电视广告只有 30 秒，所以需要采用与微电影不同的策略，不能只展现调性和说态度，必须要清楚地展现车的功能。所以我们在电视广告片中以 1、2、3 来展现 MG3 干脆利落的风格和车辆的性能与可玩性。

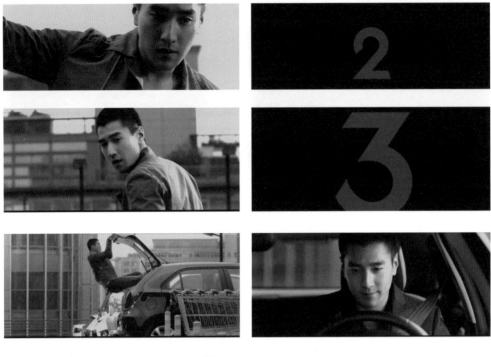

前面我们说到过，汽车广告的主角一定是车，所以虽然我们请了明星来代言，但车的戏份一点也不能少。第一波上市平面稿通过画面和文案让消费者一眼明确这是一款国际范儿、英伦血统的车。

在第一波宣传把产品调性定下来之后，第二波要跟消费者谈车的档次、格调和卖点。品牌请了赵又廷和桂纶镁作为代言人拍摄电视广告和微电影，那么在平面稿中就要比视频形式讲出更多功能方面的信息，因为在平面上消费者有机会看到更多文字，所以我们在平面稿里创造了属于 MG3 自己的长文案文风（下图左一）。

下面一张（下图左二）的主题是帅气外观，文案也延续了第一波创意的语境。外观当然是所见即所得的，那么内饰如何写呢？当时给车辆内饰定位为"苹果风"，因为苹果在 2010 年左右推出的 iPhone 极具突破性，几乎所有年轻人都在追捧苹果的整体风格，于是我们让年轻人群感受车辆内饰的设计风格也是如苹果一般的极简美学。

车一定要讲动力，特别是对年轻群体，所以文案里的另一种"爱"就是"爱动"（下图左三）。

功能点的另外一大项是操控，如何用文字游戏灵活操控（下图右一）？

MG3 的 Slogan（标语）："为爱冲动。" 第二波的创意传播主体围绕着一个"爱"字来展开，文案不论长短和风格，都承启着产品的定位和调性，把产品的卖点和消费者的心态、消费者的范儿都通过文案勾勒出来。

到第三波的创意时，要写得更深入细致，让消费者更多了解 MG3 的功能细节，比如它的安全系数高，放心可靠（下图左一）。

而另一个稿子就要谈它的空间，把它说"大"（下图左二）。

还有一张是说油耗的，既然定位为年轻人的第一部车，初出茅庐的年轻人肯定是能省则省，所以低油耗也是一个卖点（下图右一）。

上面通过 MG3 上市不同阶段的平面稿，和大家分享了如何用目标消费者听得懂、愿意听的文案来与他们沟通。文案要落到实处，要表述明确，要把卖点和所要传达的信息讲清楚。

3. 不需要讨好所有人

"不需要讨好所有人"，这个话题其实和前面的内容密切相关。

这里有两层意思：第一层就是要说消费者听得懂的语言；第二层则是不同的消费者听的语言也是不同的。需要学会判断哪些人是广告的目标，我们要学会舍弃目标之外的"听众"。

曾经有数据显示，在目前的营商环境中，想让一个新品牌或者新产品能够为消费者所知，基本上每增加一个人的认知要花一百元左右的预算。今天如果有客户说，我的需求是让全国 14 亿人都知道我的产品，那其实就是没有市场目标，只要准备好 1 400 亿广告预算就行了。

说回这里的主题，什么叫"不需要讨好所有人"？因为你的目标消费者只可能是一个特定的人群，换言之就是没有一样产品是可以卖给所有人的。需要明确的是：做一个广告、卖一个产品、宣传一个品牌的时候一定要知道目标人群是谁！这个人群可能是使用者，可能是决策者，也可能是这个产品的意见领袖。

比如说 2020 年年初，受疫情影响，大家都在居家隔离，学校停课，小朋友们都在上网课。以卖网课为例，要和购买的决策者（家长）沟通，卖点就需要设定为名校网课，比如"使用清华、北大、常春藤名校、剑桥、牛津的教材"，那么家长可能就会买单；而如果是由学生自己决定教材，那么卖点就要投孩子们所好，如"我们的教材能让你轻松又有效""十五分钟就能解决一天的学习问题""轻轻松松不费脑""在游戏中学习"等。

同样是卖网课，因为目标消费群的不同，我们使用的创意也就不同。

下面继续以 MG3 为案例来聊聊如何向目标消费群投其所好。

首先，找准目标消费群的沟通渠道非常重要。如果是行政级轿车，目标消费群接触到广告的媒体会是电视、电台、报章、航机杂志等，因为他们是比较成熟的消费者。而我们设定的 MG3 消费者是一群爱玩、新潮、国际范儿的年轻人，基本不看电视、报纸，所以要找到可以与他们沟通的媒体。

其次是要懂得他们的兴趣点。行政车试乘试驾会选在五星级酒店或风景区，而 MG3 主打爱玩的年轻人，所以把试乘试驾做成室内驾控体验、卡丁车赛的玩法。

平面稿上标明这是一场像卡丁车赛的活动，这样在风格上和行政车就区别开了。年轻人会觉得在五星级酒店有拘束感，沉闷无趣，而卡丁车场是他们喜欢的氛围，可以轻松自在、穿着随意、大声喧哗，这就是在活动的设置上要投其所好。

这时非目标客户的看法根本不在我们思考的范围内。

抖音的开机广告是 6 秒之后会向投放方计费，也就是说，我今天投放了这个广告，被不会买产品的人多看了两眼，超过了 6 秒，那么就会被抖音收一人次的广告费，既浪费了传播资源，也浪费了这笔预算。所以"不需要讨好所有人"，就是要尽量精准地将广告投放在可能购买产品的那部分人身上，非目标人群尽量让他们看不到我们的广告。

另外，我们做了一本潮流 DM 杂志《"MG3"的小九九》，把年轻人喜欢的生活方式和车的九大功能点结合在一起，通过展现音乐、潮流方面的品位，让他们认同、共鸣，进而对我们的车产生好感，这就是我们做这本杂志的目的所在。

对于这些内容，如果不是 MG3 的目标人群，应该既不了解，也没兴趣，不会产生关注，也不会去拿这本小册子，从而造成资源浪费。

除了杂志，还有很多潮流周边，如环保袋、徽章配饰等。

喜欢车、潮流、爱玩的年轻人很多也喜欢健身，与知名健身连锁品牌 Will's 联名推出运动背包、健身服、毛巾等周边，并在 Will's 的场馆里摆放 MG3 的物料，也是基于目标消费者在哪，MG3 就在哪考虑，让传播快速准确地到达目标消费者。

取悦目标消费者群体要做到面面俱到，包括满足消费者个性化的需求。

当时车的个性化无非就是车色，可一款车型上市配 5 种车色就已经算多了，所以通过设计车贴来搭配不同的车色，选择就可以呈几何级数增长，并且容易执行。毕竟 MG3 的广告语"Make the difference"就是尽力为车主创造与众不同。

英伦元素车贴系列的视频如下。

我们看到当你的车就像你的服装一样能替你表达个性、呈现品味、吸引别人的注意时，年轻人很难不喜欢。

为了最大限度地让预算和创意发挥作用，对目标消费人群的划分是越精准、越细越好，既然无法讨好所有的人，那就讨好那一部分人吧……如果不精准，广告预算就会被浪费，广告人的努力也会白费。

下面给大家分享的案例是荣威 750，这部车是上汽荣威品牌生产线建起来之后生产的第一部车。

第一部车总会出现不尽人意的各种小问题，当时网络讨论的渠道以论坛和网站为主，聊车的主要就集中在爱卡这样的几个地方。而第一批荣威 750 的很多车主都是这些汽车垂直论坛里的意见领袖，大家都在观望他们对这部新车的使用体验。互联网很容易发酵负面信息，只要有点问题就会在上面吐槽，所以当备受关注的第一批用户中有人说车质量不稳定时，对新生的荣威品牌就会产生较大的影响。

于是我们迅速联系到这些论坛里买了我们第一批车的车主，并从中选出几位有影响力的来做证言，请他们谈对这款车的看法，对中国自主汽车品牌的支持。

　　这批广告投放到这些论坛、网站后，其他人看到原来漏油之类的问题可能就是个别现象，而这款车整体还是有很多优点的，这些意见领袖原来都很认可荣威750……这么一波广告把整个舆论扭转了。

　　这个案例说明一旦明确了目标人群，就要竭尽全力地去说服他们，其他人的意见和喜好都是不重要的。并且，要把目标人群里的口碑人群、意见领袖团结在自己阵营中，他们是更重要的一群人，通过他们达到意见、信息和认知的再传播，就能影响百万甚至千万级的消费者。

　　所以请记住，"不需要讨好所有人"！

4. 不要看图识字

先来看看两张我个人觉得属于"看图识字"的稿子。

第一张是上海大众的桑塔纳，它的文案说"不是吹的"，意思很简单，就是说它的好处是真实的，不是吹牛。为了让这个"吹"字更直观，画面上放了一个唢呐。这就真的是"看图识字"，非常生硬了。因为这巨大的唢呐跟这部车有什么关系？它的存在只是为了解释创意，因为写了个"吹"字，所以就必须拿一个具象的东西来代表"吹"，这个创意除了"看图识字"确实什么也没有体现出来。画面上最大的元素就是这个唢呐，而对这部车的功能点没有任何表达。

另外一个例子文案说的是"操控自如"，创意突出的是"操控"这个字眼，画面上就放了一只手拿着国际象棋的棋子表现操控。从这个角度讲，这张稿子要比上一张略胜一筹，至少它说到车的功能，大家也可以看明白这部车的卖点是好操控。它的问题是为了说明"操控"这个字眼，这个操控棋子的大手不会让人对车辆的操控性有任何直观的认识，因为这是两种完全不同方式的操控，只是为了说明这个字眼而加上去的。换句话说，只是让"操控"这个字眼更直观，而不是让这部车究竟如何好操控变得更直观。

这两张是非常典型的"看图识字"，是学生或刚入行的创意新人比较容易出现的问题。问题的根源在于对自己的创意不自信，或者根本没有清晰的创意，担心消费者看不懂自己的创意，于是让画面成为文案的生硬解释。

之前讲过，有效的创意是通过画面与文案搭配呈现的，画面的作用是贴合目标消

费者的审美情趣，让他们产生好感和兴趣，而文案就是用他们读得懂的话来写出产品的功能。虽说万事无绝对，但核心逃不开"画面打眼，文案走心"，即画面负责吸引消费者注意，让他们愿意停下来多看两眼，而文字就是他们停下来看的时候看到的卖点、知识点等信息。有时候也会有相反的情况，即文案非常抓眼球、非常犀利、非常好玩，而画面负责告诉消费者我们的产品是什么，必要的信息是什么。总之两者应该是互相补足、互相配合，而不是换个方式把相同的信息再重复一遍，这是对信息载体的一种浪费。

 既然前面都是用 MG 作为案例，那么我们也希望用这 4 项基本原则的内容来让大家全面、直观地了解如何通过不同的角度和创意来建立一个品牌，所以下面依然会用 MG 品牌的车型来举例。

 之前我们讲到 MG 品牌于 2009 年从"南汽"被收购到上汽，经历了品牌重新定位。2010 年就推出了新的车型 MG 6，为了让 MG 6 呈现与众不同的调性，打算在创意上呈现之前其他车没做过的环境。一部车放在什么环境中会令人眼前一亮？我们当时想索性就放到极地去。

 所以大家可以看到这 3 张稿子都是在冰天雪地的极地环境中有一辆非常亮眼的 MG 6。第一张稿子是突出 MG 6 的外观设计，为了展现它的风背曲线，我们设想出一个位于雪地中的曲线的槽，像一个车辆展示空间。画面就蛮"打眼"，不仅让大家看到冰天雪地中展示着一辆车，而且通过极地的强风来展示它的风背曲线设计。

第二张稿子强调的是性能。在马戏或特技表演中，当车子驶上与地面垂直的墙壁时最能说明车子的加速、抓地和操控性的强劲。所以我们就在画面上做出了一个与地面垂直的冰雪赛道，看起来比较接近冬奥会上大家看到的雪地竞速项目，可以让 MG 6 呈现那种急速过弯的效果。

第三张稿子说的是大空间。我们用了一架大型运输机来比对。

大家看到，3 张稿子在场景、画面、视觉上呈现出统一的设定。画面都有抓人眼球的效果，通过极端环境表现出了这款车的强大功能可以在任何环境下提供支撑。画面与文案站在不同纬度和消费者沟通。

这是一个常规的年度小改款促销稿。在画面呈现上也要按照统一调性把它设置在不一样的场景里，显示出 MG 6 的与众不同。每次我们的美术同事都要绞尽脑汁为 MG 6 创造一处之前从未有人见过的汽车广告场景，所以大家看到了这样一个现实生活中很难存在的建筑，云朵就在车辆的脚边，可见这是一个云端之上的环境，这个高度大家通过画面就能了解到，不需要我们再用文字描绘如何如何有高度，只需要用"风潮再起"表明车辆改款回归即可。

下面我们再来看两张功能稿。

这两张稿同样也是基于要让 MG 6 位于与众不同的场景的调性设计的。第一套我们让车位于极地环境，第二套位于云端之上，这一套我们就让车位于外太空的星空之间。

太空场景第一可以突出非常严苛的工艺和非常棒的科技含量；第二是之前没有汽车广告呈现出这个场景，我们第一个这样做，就足够与众不同了。这种与众不同是不用让消费者看到生硬的"与众不同"四个大字也能感受到的。

当画面足够吸引眼球，标题部分就可以直接而实在："没有 12 道精益化工艺革新与 8 项严苛测试，何以成就你的不同""没有多达 21 项尖端科技应用，何以成就你的不同"，告诉消费者不仅画面上看起来有科技感，实际上也包含了很高的科技含量。我们将更详细的功能点呈现在画面的玻璃窗上，作为第三层次的信息沟通。通过第一层抓住眼球，营造太空的科技感氛围；第二层标题补充出 12 道、8 项这些信息；第三层信息通过玻璃窗呈现出具体是哪些技术含量。三层信息层层嵌套，层层递进，互相补充。

2010 年正值上海举办世博会，于是有了下面这组稿子。

　　MG 一直传递的是纯英伦血统，所以与世博英国馆做了联名设计。因为世博英国馆当时的设计概念就是"可以呼吸的建筑"，外形像是一朵绽开的蒲公英。所以我们就以蒲公英作为画面的创意灵感，但我们不会直接在画面上写上"蒲公英"这样的文字，只简单地使用了英文的"呼吸"。大家看到画面上飘散的蒲公英种子和做出吹气动作的模特，呈现出有生命力、创造力的观感，也与英国馆的主题相符。而场馆和车自身的科技感、未来感属性我们通过模特的造型和妆容就可以体现，在创意层面的这些信息我们用画面已经可以说清了，这时候就不需要再用文字写出来。

　　通过以上案例，与大家分享了何为不看图识字的创意，当我们抓住消费者眼球后，就要通过不同纬度的沟通手段把卖点和信息明确地传达给消费者，不浪费表达空间，这才是有效的信息传播方式。如果同一个信息既用了画面又用了文字，那就是极大浪费了创意的完整性和层次感，也浪费了一个很好的沟通机会。

　　以上，就是创意的四项基本原则，希望对大家有所帮助。

赵晓飞（Frank Zhao）
上海维外科技 首席创意官

创意生与死

创意不是花着巨款执行着华丽的画面，呼风唤雨，创意就是解决各种各样的问题，这里面占比很大的问题就是省钱。

再好的创意仍然有机会变得更好。

要做一个"健康的偏执狂"。

永远要说"我们"而不要说"我"。

做那个举手解决问题的人，不要做那个指手画脚的人。

讲师介绍

赵晓飞（Frank Zhao）

上海维外科技 首席创意官

20年广告从业经验，曾任职于创亚广告（CRERSIA ADVERTISING）、灵狮广告（Lintas）、奥美行动（Ogilvy Action）、睿狮广告传播（LOWE）；2012年加入天联广告公司（BBDO），担任 BBDO 上海执行创意总监。曾服务的客户有联合利华、人头马、支付宝、伊莱克斯、OPPO、星巴克、百加得、恒天然、肯德基、百事集团；曾获戛纳广告奖、亚太广告奖、亚洲顶尖创意奖、4A 创意金印奖、龙玺环球华文广告奖、中国广告长城奖等多项国内外奖项；曾担任 4A 创意金印奖、中国广告长城奖、CRESTA 伦敦广告创意奖等的评审工作。

怎样弄死一个 idea

我这堂课的主题叫"创意生与死"，这是个非常有趣的话题，为什么要讲"生与死"？灵感来自于某天我走在上海 BBDO 的走廊上，在洗手间的对面有一块黑板，大家经常在上面画一些有趣的东西，我当时就在黑板上发现了一幅有趣的"黑板报"，分享给大家看一看。

这幅黑板报的标题叫《怎样弄死 1 个 IDEA？》，下面画了很多有趣的小漫画，讲述了一个创意点子被"弄死"的各种原因。大家可能觉得很奇怪，为什么我要讲"弄死"一个 idea，而不是产生一个 idea？因为当大家进入广告公司上班后，无论是做文案、美术、客户服务还是策略，你产出的绝大部分 idea 都会去向一个地方，就是垃圾桶。我很犹豫，讲这么负面的话题，对各位还没有入行的年轻朋友到底好不好？正当我踌躇的时候，一转身，我发现了一件有趣的东西，就是在另外一面墙上，贴着 10 条我们 BBDO 公司的"价值观"。所以我向这边看，是讲 idea 如何死亡的漫画，向那边看，是让 idea 生存下来的 10 条价值观，这两边一死一生，其实恰好是大家在从业生涯中可能会一直反复体验的一体两面。

就像每一个创意都要面临死或生的抉择，我们在自己的职业生涯中可能也经常要

面对无常。所以当我们把这两样东西放在一起看的时候，一边是创意的小朋友自己有感而发画出来的，另一边是公司里的"老家伙们"根据多年验总结出来的，看似没什么关系的两种信息，连起来我们就能从中看到一些有趣的东西。下面我来把二者对照着讲，跟大家分享在面对形形色色的各种"死法"时，我们的创意如何求生。

1."没预算饿死"VS"热情总不灭"

首先来看第一幅漫画，也就是 idea 的第一种"死法"——没预算饿死。这其实是创意人经常会遇到的难题，接到了一个项目、一个 brief，有了天马行空的创意后向客户提案，客户也说好，但一句"没有这么多预算执行"就不得不作罢了。请明星、找大导演、去国外拍摄……都需要花钱，没有这笔钱，创意就会饿死。就像画

中乞讨的小朋友，因为每个创意都像刚出生的婴儿般脆弱，最常见的情况就是因为没有预算而"饿死"。

遇到这样的状况，有什么对策呢？我就在另一面墙上的 BBDO10 条价值观里发现了一种解决方案，叫作"热情总不灭"。预算可以少，但是热情不能少；客户可以砍预算，但他砍不掉把一个创意执行出来的决心。如果你有份不灭的热情，通常总会想到带着镣铐跳舞的办法。下面给大家看一个案例，看看如何在几乎可以饿死人的预算下执行出一条广告片。

　　这是很多年前的一个为健身房拍摄的广告作品，如今看来仍然在小预算的情况下做出了不错的效果。大家可以看到其实这条广告片从头到尾只有一个镜头，更没有明星、特效和华丽的布景。因为在大家印象中与健身相关的广告都充斥着身材极其火辣的俊男靓女或者明星，而这些我们当时通通请不起。于是我们请来当时在自己公司任职的保洁阿姨，没有导演和摄影团队，只有我们几个朋友用非常简陋的设备趁着半夜三更健身房下班，快速拍摄了这样一支一镜到底的广告片。我们仅有的一点预算几乎全用在了阿姨举起来的仿真道具上，其他几乎没有产生什么支出。预算低得令人难以想象，但是从效果来看，无论客户反馈还是我们投奖的结果，收获都还算不错。

所以说没预算要饿死的难题和打击在大家将来的工作中或许会是常态，而这时候与其抱怨，不如想想能否用聪明的办法解决，这就是为什么创意可以创造巨大的价值。从本质上说，创意不是花着巨款执行着华丽的画面，呼风唤雨，创意就是解决各种各样的问题，这里面占比很大的问题就是省钱。业内有句话，"如何让 100 万元看起来像 1000 万元"，创意扮演的就是这样的角色。前提是要有不灭的、解决问题的热情。没预算看似能把人饿死，但只要有对创意工作的热情，就总会百折不挠地想到办法生存下来，这就是创意人的第一条生死矛盾。

2. "改 brief 整死" VS "让客户爱你"

漫画里的第二种"死法"叫作"改 brief 整死"，我相信大家哪怕有过一点实习的工作经验，都会知道创意人最怕的就是"改 brief"。因为做 brief 就是客户提出一个问题，我给出一个答案，把问题解决掉。可如果问题变了，那么想出来的答案也就无效了。在我们的日常工作中，经常遇到客户改 brief 的情况，所以大家看到这个可怜的"宝宝"，脸上被动了刀子，身上也被缝来缝去，就像经历了无数次整容手术，最后可能会面目全非。

这种情况也是创意人或者说全体广告人都常常吐槽的事情，以至于不是业内的朋友也知道所谓客户"朝令夕改"，广告人会在不断修改的过程中"吐血"，作品也会变得面目全非。于是我们在另外那面墙上找到一个答案："让客户爱你。"如何让客户爱你？是不是他爱你了，就不用再改 brief 了？其实并不是这样，改 brief 依然很正常，但让客户"爱你"之后，他们就会更愿意了解你。与此同时，在你努力让客户"爱你"的过程中，你也会更了解客户。在"彼此相爱"的过程中你就有机会知道客户改 brief 的原因是什么：是他们突然改变了品位、想法，或完全没有理由地修改，还是因

为实际状况变了、市场环境变了，令他们不得不去修改 brief。

　　我们都知道这是个日新月异的时代，今天要解决的问题明天可能就不存在了，今天要做的广告明天可能就不适用了。原因有很多，可能竞争对手做了另外一件事，客户必须做出回应；可能类似的创意或者传播方法被其他品牌使用了；甚至客户内部发生了什么变故，比如整体策略变了。所有这些情况广告都要跟着变。面临改 brief 的难题，我们或许应该先站在对方角度去想想他们修改的原因是什么，这个原因是否可以理解，如果你理解了客户的难题和挑战，你解决问题的思路或许就能应运而生，而你的理解也会让客户对你"心生爱意"，因为你们的关系不再是水火不容的甲乙方，而是一起解决问题的伙伴，他们的问题也是你的问题，当一起面对问题的时候，就可以少一些沟通不畅产生的恶果，多一些应对变化的方式和齐心协力的高效率。

　　在 BBDO，我们经常采用一个希望能从根本上解决这一问题的方式，就是我们不再采用客户单方面改 brief，我们单方面拿回来重做创意，再提案、再改、再重做的循环，而是采用一种 workshop（工作坊）的工作模式，从最初的阶段就跟客户一起坐下来，不再是把想法硬卖给客户，而是与客户一起把问题拿到桌面来研究，一起商讨解决方案。双方可以各自从自己的角度想，也可以互相沟通彼此的思路。很多时候，我们在 workshop 的工作形式中打破了客户和创意人之间的传统关系和距离，距离拉近了，沟通效率自然高了。客户也许可以想到一个创意的角度，虽然未必想得到完整的方案，但或许那个创意角度就是神来之笔；而创意人员或许也会在这个过程中发现对方商业上的问题，给出一个让客户解决生意问题的方案。

　　当双方同时回到最本质的需要解决的问题上来，并一起围绕着这个问题努力的时候，双方的鸿沟就不存在了，我们可能在项目的初期就明确共同努力的方向，这样可以在很大程度上避免双方因沟通不畅、彼此不能理解而不断修改 brief 的低效情况。虽然对 brief 的改动依然是时有发生的正常情况，但只要客户"爱你"，和你是一条心，就不会用改 brief 来"整死"你，而是按照提出问题、解决问题的正常流程来运作，也就显得不那么致命了。

　　接下来再分享一个案例，是 BBDO 和客户康师傅合作的案例。对于康师傅这样的快消品牌而言，市场确实千变万化，今天它买一送一、明天它请了明星代言，面临的变数非常多。好在 BBDO 服务康师傅的团队经常和客户坐在一起进行亲密无间的合作，大家通过这个作品就能看出，这很难是一个广告人闷头想出来再卖给客户的成

果，因为它看起来非常大胆和打破常规，只有在客户和广告公司"相亲相爱"、彼此理解的时候，才会用如此高的完成度执行出这样一个"疯狂"的创意。

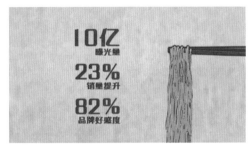

3."被老板踩死" VS "能屈也能伸"

　　下面一种'死法'叫作"被老板踩死"，这是再寻常不过的状况了，尤其是各位将来入行做新人后，最有可能面临的状况就是明明觉得自己在学校里很厉害、得了不少奖项，感觉自己的想法也很好，但每一次都被老板无情地"杀死"。很多时候大家会被打击到失去信心、愤世嫉俗，觉得自己怀才不遇、无人欣赏，可能有的同学还会把问题归结于自己年纪小、刚入行，被老板欺负。但其实世界就是这样运行的，每个人在工作中都会经历各种被否定、被拒绝，被"踩死"，被老板"踩死"、被客户"踩死"、被客户的老板"踩死"、被老板上面的大老板

"踩死"，一个创意从一个小小的"婴儿"到长大成人需要经历太多磨难，在中途被人
"踩死"很常见。那解决方案是什么呢？没有办法，唯有"能屈也能伸"。

上图中英文的意思是说我们要像弹簧一样，承受重压之后还能弹回去，并永远能
快速回弹，每次被打倒都可以爬起来。我记得很多年前我刚入行的时候也经常面对这
样的状况，除了每天被老板、客户、同伴踩来踩去，那时候的老板还说过一句至今令
我印象深刻的话："每次如果你的 idea 被'杀'了，你最好都对着镜子笑一笑，然后
对自己说'太棒了！我终于有机会可以做一个更好的出来了！'"

这话听起来非常"心灵鸡汤"，但其实仔细想想又确实如此，永远有更好的创
意在前方，而被杀掉的那个创意真的就那么好吗？即使你相信自己的创意已经很好
了，被"无缘无故"杀掉了，但通常细想也是有缘故的，或许只是那些人没有告诉
你为什么罢了。每当你觉得非常好的创意被无缘无故杀掉的时候，就请问问自己：
我有没有能力想一个更好的出来？道理其实就这么简单，再好的创意仍然有机会变
得更好，也许只是用另一个方法包装一下，也许只是换了另一种角度来讲，不妨彻
底忘掉之前那个已经"死亡"的，从头再来，说不定会有个非常优秀的点子从此
诞生。

所以那个被"踩死"的原因无论是否合理、你是否被冤枉，踩死了的就是死了，
如果你相信自己还可以想一个更好的出来，那么不论别人怎么杀，我都还有更好的拿
出来，永远可以重新弹起，你踩我越狠，我弹得越高，那就做到了"能屈也能伸"。
能屈能伸并不是让你委曲求全，重点在于你永远能够"死而复生"。这里想和大家分
享一个 BBDO 近两年给迪士尼乐园制作的案例。

　　可以看到这条大片中包含了许多经典的迪士尼角色和元素，大家可以想象一下这样一条广告片从创意诞生伊始到整个故事脚本确定、拍摄完成经历了多久。差不多一年时间。这其中有了无数人的努力，无数次被"踩死"，每一次他们都反弹回来，每一次又都会面临各种各样的老板。因为像迪士尼这样的大公司有中国公司、美国总部，一个决定需要经历无数层级，每一级的任何一个人都有踩死我们的可能，尤其这样一个经营多年的老品牌，背后有许多自己的复杂规则。大家通过广告片很难看得出来，我可以向大家介绍一点"内幕"，比如说迪士尼的所有人物都不可以以一个单独的形象出现，所以大家看到杰克船长出现的时候，一定要站在他的船上，带着惊涛骇浪，每个人物必须要有配套的故事场景和背景元素。大家可以想象，光是这一条规定限制了多少创意发挥的空间吗？可能因为创意需要杰克船长突然出现在我办公室旁边，就注定要被"踩死"，而没有被狠狠踩上这一脚，你是不会知道这样不行的。

　　因为我们知道迪士尼的人物千变万化，有真实的、有幻想的、有会动的玩具，每

一个人物无论出现在什么场景里，都要保持自己原始的比例，既不可以被放大，也不可以变小，所以如果是个玩具角色，就永远不会比人还大，而每个角色的形象，也必须和作品中的背景设定永远保持协调，这些各种各样的限制条款让我们面临了一次又一次创意被"踩死"的危机。看完这条广告大家就知道，做一条广告，哪怕是1分钟、30秒，其中每一秒钟、每一个画面、每一个细节可能都有值得推敲的地方，都可能有让你的创意毁于一旦的问题，我们要做的就是能屈能伸，每次被打倒之后都要弹起来，并做得更好一点。

4."自己流产死" VS "执着不偏激"

下面一种死法叫作"自己流产死"。大家可能觉得奇怪，怎么没人来"杀"，自己却会"流产"？事实上在创意这一行有两种人，通常一种人比较偏执，特别相信自己的一套准则；另一种人非常纠结，经常陷入自我怀疑。当他有了想法之后，会反复想这个东西对不对、好不好。这件事本身没有对错，不停检查自己、挑战自己本没有错，但凡事也要有个"度"，因为创意毕竟是个相对主观的行业，"做完"比"做完美"更重要。所有工作都有时间限制，如果大家把时间花在纠结上，那么在最后定稿的时候花在执行上的时间就会减少，也无法保证引进更多其他专业的伙伴来帮助补足的时间，执行的效果显然要大打折扣。所以自己纠结太久很多时候不见得是好事。

如何解决创意自己"流产而死"的问题？回到BBDO的10条价值观上，有1条叫作"执着不偏激"。英文的原意是说要做一个"健康的偏执狂"，也就是说要有偏执，但一定要维持在健康的范围内，要懂得平衡。很多时候，需要大家的经验来告诉你什么时候应该下决定，尤其当各位更加资深之后，你的决定就不仅仅是你一人的决

定，你会影响整个团队。尤其各位将来可能会成为创意总监、成为领导层，在这种位置更要懂得什么时候应该做决定，哪个时间点应该开始什么工作，不要做真的"偏执狂"。你要追求最好的成果，但是时间限制摆在那里的时候，你要说我们就追求在这个时间段里能做到的最好的成果，我们用剩下的时间尽全力把它做到完美，其余都不重要。

对我们来说，掌握时间、节奏，不要让自己的 idea 在自己肚子里"流产"而死，首先要努力把他"生出来"，才有机会把他养大、教育好，送出社会。下面给大家分享一个肯德基 3 对 3 篮球赛的案例。这个创意在诞生的时候其实没有那么难，但所有听到这个创意的人都很容易陷入自我纠结的境况中，怀疑这件事到底能不能做得成或者会面临多少困难。好在当时的团队、包括客户的团队，都是很健康的偏执狂，当我们觉得值得一试的时候，大家集中力量，在很短的时间里就把一个看似不太能完成的事情完成了，整个过程也挺顺利，于是就生产出了这样一个"孩子"。

2014，世界杯

"在足球场上打篮球。"

"但在如此大的一个场地上，我们怎么打篮球呢？"

"足球规则和调理。"

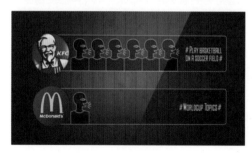
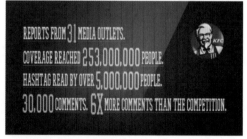

31 个媒体主动报道。覆盖和影响到 253 000 000 人群。超过 5 000 000 阅读。30 000 条评论，评论数量比竞争对手多 6 倍。

在这个案例中大家看到我们把一个足球场变成了篮球场，当时我们面临着 idea 随时胎死腹中的挑战，比如球要怎么玩、规则要怎么设定、如何在草坪上打篮球……我们需要各种各样的人来帮助我们解决问题，需要各种各样的资源。最后我们包下了北京东单的一个体育中心，真的就在草坪上通过打钢架，把篮球场的木地板铺在上面，然后我们找来专业人士设计了以足球的方式打篮球的规则，确保比赛可以顺利、公平

并有可看性地进行。这些问题被解决后，最开始的那个看似疯狂的想法最后真的"出生"了。希望大家将来面对类似的情况也可以不要太纠结，当机立断。

5. "同事互撕" VS "团队摆第一"

这是个"有趣"的死法，叫作"同事互撕"。我们知道广告公司的工作方式特别讲究团队合作，尤其在创意部，文案和美术永远一起工作。他们就像一对欢喜冤家，就像画面上的两个小 baby，文案觉得美术同事"没文化，真可怕"、都是"空气脑袋"；美术则觉得"字太多，太丑"。

我们经常看到这样的"互撕大战"在公司中发生，因为大家各自的立场不同，对广告的理解可能也会不同。事实上这就是为什么我们需要把不同的人搭配在一起来工作，冲突的结果可以有很多种：一种是两败俱伤，idea 也死了；另一种就是大家看到的这个解决方案——"团队摆第一"，永远要说"我们"，而不要说"我"。无论是在工作过程中，还是在拿到成绩的时候，我们常常听到一个创意人说"某个广告是我做的"。事实上在 BBDO 我们很少说这句话，我们在说一个作品时通常都会说"我们做的"，因为你永远不会是一个人在战斗，任何一个好作品都不会是孤军奋战的结果。

当然有些人独立工作的能力比较强，但广告是一个高度依赖合作的产业。作品从无到有的过程不只是想法，这个想法还需要从各个角度检测，要找到合适的人帮你执行，并且需要说服客户提供足够的帮助和资源。所以永远要说"我们"，文案和美术更是这样，在相互"争论"的过程中，事实上要让大家充分把自己的想法展露出来，相互碰撞，而当两个人经历了这个过程、达成一个共同的目标时，最后碰撞出的结果通常会比一个人独自想出来的方案更加完整、更经得住考验。

下面给大家看一个案例，这是一个典型的文字和美术相互合作产生出来的作品。事

实上大家可以想象，这样的一组作品，文字是文案写的吗？画面是美术做的吗？很多时候并不一定，因为大家在讨论一个想法的时候首先都是从创意本身要传递的基本概念出发的，这个基本概念可能是文字性的，也可能是画面性的，所以文字一定是文案写的，也有可能是美术想出来的，画面亦是如此。也许一张稿子上没有一个字，但这张稿子的原始概念是文案想到的；也许上面有一句非常打动人的话，是从美术的想法出发的。所以在互相冲突、碰撞的过程中，大家要"相爱相杀"，这样才能"生出"一个好的作品。

6."赶时间赶死" VS "使命要必达"

客户、竞争对手突然出了新的推广战役，我们必须即刻给出对策；产品出现了舆情危机必须快速反应；另外的代理商作了几轮后陷入了困局，而时间已经所剩无几，大老板突然出现，推翻了前面的方案并同时提前了时间表；或者，这个"明天要"的节奏就是客户惯常的节奏。

广告圈有一个用来调侃的三环交错说法，时间、品质和价格，三者不可兼得，又快又便宜的品质差，保障品质和价格合理的时间久，快又好的价格高。被时间逼"死"的创意相信每个创意人的文件夹里都有好多，而把不可能变为可能，也本来就是我们的工作，有时一组插画海报就是一对搭档用一个晚上定稿，插画师和完稿在2天内完成交付的作品。当我们与客户站在同一条战线，把他们的任务和困境当作自己的，使命必达的奇迹也不时能被创造出来，当然你需要让客户知道，特殊状况特殊处

理是出于我们的敬业精神和对品牌的爱，不是常态，别给自己挖坑。

7."跟人撞车死"VS"力求更完美"

下一种"死法"也是创意人经常遇到的，叫作"跟人撞车死"。所谓的"撞车"就是与别人的想法一模一样或是执行非常相似。我相信各位学广告的同学或者是从业者们一定常常看到，有些相似作品甚至横跨了很多年或是来自地球两端。有些时候我们甚至会在同一个广告节上看到来自两个完全不同国家的作品惊人的相似，事实上这些事情经常发生，巧合也好，其他原因也罢，与人"撞车"而死都是特别惨烈的。有什么解决方案呢？其实没什么解决方案，只有我们 BBDO 的价值观中说的"力求更完美"，让你的作品变得更好，除此之外几乎没有别的办法。

如果你想了 10 个创意，那有可能会在世界上找到 10 个和你的创意相似的创意，可当你想到 20 个创意的时候，重复的概率就会少很多；当你想到 50 个、100 个的时候，概率就更少了。有人说过"永远扔掉你想到的前 3 个想法"，因为一定有别的广告公司已经想过、做过了。这真的是没有别的办法，所以一定要多看、多想、多积累，不然如果你想了一个自以为很独特的创意，却要等别人来提醒你说"这不是和去年某公司做的那个一模一样吗"，那就非常惨了，就不是"跟人撞车死"，而是"被车从背后碾压而死"。

给大家看一个我当年不幸和别人撞车的案例，也很惨烈。这是一个给去屑洗发水做的创意，概念很简单，就是当你有了头皮屑，头皮屑就像以你的头发为舞台的跳梁小丑，永远会抓到人们的注意力，永远会丢你的脸。我们就用一个白色的小人表达小丑，头发就像是舞台的幕布，这样一个系列的平面广告。

当时做完后，我和搭档还很兴奋，交给公司反馈也不错，我们就准备拿去参赛。很不幸，就在那时我们在网上发现了一张非常相似的稿子，我记得是意大利米兰的某个公司做的。虽然我们相隔千里，但是广告却如此相像，想法几乎一模一样，甚至执行手法也是把头皮屑变成了小丑、把头发变成了舞台的幕布，整体光线的感觉跟构图的方式也都不谋而合，简直是一场非常惨烈的"车祸"。

当然我们这稿子就无疾而终了，因为已经看到有人做过了。将来大家做任何稿子的时候，脑袋里永远要有一个数据库，并且平时就要有意地扩充这个数据库，要看得更多、想得更多、懂得更多，唯一突围的方法就是永远比别人多想，永远比别人的想法好一点。

8."被强行'混血'死"VS"能言又善辩"

下面一个"死法"叫作"被强行'混血'死"。这要怎么理解？我们看到下图中

这个 baby 的头是方案 A、手是方案 B、身体是方案 C。很多时候我们提了 3 个完全不一样的方向，但是客户说："我觉得 A 方向的想法不错，但我喜欢 B 方向的执行和 C 方向的某一个元素，你可不可以帮我做一个 A+B+C？"这也是常有的。除此之外就是强行"混血"，我们经常会被要求把很

多元素、信息加到一个广告中，你要在一个广告里展现 5 个卖点、6 条品牌原则，要遵守 3 个 CI（企业形象标准），还有一个签好的明星必须要用，等等。你会永远面临需要同时满足多重条件的苛刻要求，作品经常要成为多重"混血"的结果。

如何解决呢？解决方案对我而言只有两个字，叫作"沟通"。你除了要把 idea 想好、把自己的逻辑理顺之外，还需要用最有效的方式跟客户沟通、跟目标消费者沟通。沟通能力至关重要，尤其在面临多种需求夹杂的混乱局面时，只有善于沟通才能帮助所有人把逻辑理顺，把该加的加进去，把不该加的剔除。

我们需要的不仅是创意能力和整理能力，还需要沟通能力才能让一个不在你专业领域中的人明白你的逻辑，这也就是 BBDO 说的"能言又善辩"。能言善辩不是狡辩，而是要有说服力、要有足够的理由、要让别人明白、要让别人接受。

这里给大家分享一个在广告片中糅杂了多种需要的案例，片中元素非常多，但是我们当时尝试了一种方式，就是既然有这么多需要满足的内容，可不可以把所有内容融在一条故事线中，像情节复杂的好莱坞悬疑大片一样？因为观众更喜欢看到一个故事而不是 5 个卖点。我们怎么把 5 个卖点、品牌调性等要求都放在一条故事线的情节中呢？当观众对故事感兴趣时，产品需求也好、客户要求也好都要服务于这个故事。这需要一个强大而漫长的沟通过程，我们的创意是一条长达 5 分钟的故事线。大家可以想象这么漫长的故事，有这么多的产品卖点，如何杂糅得天衣无缝、浑然天成？最后这个故事包含了当时流行的穿越元素、科幻元素、平行空间元素，糅杂了产品的拍照功能、变焦功能等，同时又承载了品牌宣传惯用的科技感、大片感、传奇感的调性，这些千奇百怪的要求和信息都在一起，但并不是一个支离破碎的故事，而是非常完整、逻辑自洽的故事。

9."审批死" VS "敢做亦敢当"

进入最后一个"死法"，叫作"审批死"。做我们这行的一定都了解审批是如何"杀死"一个广告的，很多时候可能你的脚本已经做完了，甚至片子已经拍完了，但可能会有很多"有关部门"用很多理由来"杀死"你，这些理由也是千变万化的。当

然首先我们要了解所有相关的法律法规，不要缺失法律常识，不过有些时候一些意想不到的，你并不了解的因素会令你的创意被一刀剪断，这种"审批而死"是我们常常会面临的"死亡威胁"。

这种情况该怎么办？其实不光是面对审批难题，事实上工作中永远有很多看似解决不了的难题，甚至不是某些人的责任，看似是不可抗力。这时候应该用什么态度去面对这些看似无法解决的难题、障碍、困扰呢？在 BBDO 我们有个说法叫"敢做亦敢当"，英文说法是让你做一个 Hand Raiser，而不要做一个 Finger Pointer。Hand Raiser 就是举起手来主动承担问题和责任的人，主动挑起大梁、提出解决方案；而 Finger Pointer 就是用手指来指着别人，总是挑剔别人，推卸责任，认为都是别人的问题。做一个 Finger Pointer 很容易，做一个 Hand Raiser 很不易，需要你有担当，想办法，解决问题，站出来鼓舞士气。毕竟面对问题总要有人站出来，多一个人举手可能就多了一条解决问题的办法和思路，而多了一个指指点点的人除了让大家觉得很沮丧之外，没有任何实际意义。所以在一个广告公司、一个团队里工作，一定要时刻告诫自己做那个举手解决问题的人，不要做那个指手画脚的人。

给大家看一个和审批相关的案例，这个案例跟我们的政府宣传项目有关。大家可以想象，审批最严格的、程序最复杂的可能莫过于此。在这样的前提下，好在我们的团队里有很多举手解决问题的人，虽然经过了一轮又一轮的审批、修改、调整，但在

这些敢做亦敢当的团队成员和天才们的努力下，我们最终在一个跟政府有关的宣传项目中做出了相当有趣的东西，甚至当我给很多国外的同事和朋友看的时候，大家都觉得不可思议，原来这样的东西也是可以被做出来的。只要你是一个举手解决问题的人，是个敢做敢当的人，就有机会做出这样的作品。

10. 做对的事

前面我们介绍了几种创意的"死法"及我从
BBDO 价值观中找到的对应的解决方案，但大家
会发现对照最开始的两张图片，"死法"是 9 种，
而"价值观"却有 10 个，因为我们相信解决方案
永远会比问题多一个，方法总比困难多。而多出来
的这个价值观就叫"做对的事情"（Does the right
thing），做对的事跟创意没有关系，而是和一个创
作人或者一个公司的价值观有关。做对的事代表我
们不应该欺骗消费者、不应该传递虚假信息、不应

该用破坏道德和破坏你所相信的价值观的方式来做创意。

　　"做对的事情"这一条价值观可能不会帮你做出更好的创意，但很有可能会帮助你做一个更好的创意人。这也就是为什么我们相信这 10 个价值观可以解决那 9 种你常常要面对的创意"死法"，也就是为什么我们相信办法永远比问题多。希望不论是在校学生还是职场新人，大家都可以从这 10 个价值观里面得到启发。每个公司都有不一样的价值观，但每个公司的价值观体系里一定有那些能够切实帮助你解决日常问题的方向。价值观不仅是贴在墙上的口号，更是一份指南，可以帮助你解决在职场中所面临的问题。我希望自己分享的这些价值观，对同学们的职业生涯有所帮助。更多的关于 BBDO 的有趣案例，由于篇幅关系，欢迎大家去橡皮人网的创意大师课程中观看我的在线分享，也希望大家在合上书本之后，多去见识真实的创意环境，积累工作经验，早日成为真正的"创意狂人"。

吴天赋（Tif Wu）
XScube 极小立方　合伙人 / 视觉艺术家

不谈创意，只谈生活

广告其实让我们每个人都成了一座图书馆。

没有不可能，这就是生活，更是广告生活。

讲师介绍

吴天赋（Tif Wu）

XScube 极小立方　合伙人 / 视觉艺术家

　　吴天赋的职业生涯开始于 1997 年，先后服务于上海天联广告公司（BBDO\Shanghai）、上海奥美广告公司（Ogilvy\Shanghai）、上海李岱艾广告公司（TBWA\Shanghai），2006 年 5 月加入灵智精实广告（Euro Rscg Shanghai），2007 年 4 月开始担任创意合伙人，2015 年 8 月创立人工智能创新整合营销咨询，曾获中国广告奖、龙玺环球华文广告奖、中国 4A 创意金印奖、戛纳广告奖、D&AD 广告奖、ONE SHOW 金铅笔广告奖、ADC 艺术指导俱乐部奖、克里奥国际广告奖、亚太广告奖、伦敦国际广告奖、时报华文广告金像奖、中国香港 4As 广告创作大奖、媒介杂志中国广告奖等 200 多个奖项。2004 年、2008 年，吴天赋被评为中国广告业年度十大创意总监，在 2004 年、2005 年获得 Campaign Brief Asia 中国区创意排名前五强的殊荣，是龙玺环球华文广告大评审团成员，并多次担任中国 4A 创意金印奖、龙玺环球华文广告奖、中国广告长城奖、金投赏评委，2011 年起受聘担任南京大学新闻学院广告与传播学系客座教授。吴天赋服务的客户包括好时、三得利、阿迪达斯、多乐士、索尼、芝华士、绝对伏特加、人头马、汉堡王、麦当劳、李维氏、博士家电、彩虹糖、联合利华（旁氏、金纺）、统一、柯达、大众汽车、LG 电子、PPG。

　　这堂课的主题叫作"不谈创意，只谈生活"，因为我觉得和橡皮人网上的其他创意大师相比，我似乎不那么有资格，在创意和技巧方面似乎也很难讲出更有启发的内容，于是我就来和各位谈谈生活。各位同学肯定觉得这个话题实在太普通了，生活谁没有，何必来上这样一堂课呢？我之所以会选生活作为主题，是因为自从我成立自己的创意公司 AI 以来，见到了很多年轻的创意人。作为一个"70 后"，在与"90 后"甚至更年轻的"00 后"聊天时，发现现在年轻人对于生活的观念与我们存在着诸多不同。现在这个快节奏的时代也造就了对生活的种种定义。虽然不愿倚老卖老，但我作为一个有 20 余年广告经验的创意人，或许可以把我的生活经验分享给大家，因为既然大家选择了创意这条路，我不希望各位只把创意当作职业，其实创意也是我们的生活。

　　和各位同学一样，我也毕业于美术院校，我是从上海大学美术学院广告专业毕业的。我们那个年代的生活与现在的便利性是无法相比的，我在没有互联网的环境下成长起来，所以年轻时远不如各位对世界的了解多。说来惭愧，虽然是广告专业的毕业生，但我直到大学三年级才知道有 4A 广告公司的存在。原因是我当时的一位同学在奥美兼职画故事板，我才知道了 4A 体系的存在，也知道了原来他们是为国际性的客户做广告，我们看到的夏士莲、力士、海飞丝、耐克的广告都是这些公司做的，于是自然产生了强烈的向往。当然那时我们都不知道如何进入这样的公司，整个年级都对那位进入奥美实习的同学充满了羡慕之情。

　　这样说来，今天的各位同学无疑是幸运的，因为大家想必一进入广告专业，就已经通过互联网对全球的各大广告公司体系如数家珍了。哪些大公司服务过哪些客户、获得过哪些大奖、他们各自的理念是什么，各位应该已经非常清楚了，而我那时几乎没有稳定而正规的渠道获取这些信息。不过我发觉各位也因此面临着一个问题，就是选择太多了。对于我那个时代的年轻广告人，给自己制定的目标是很简单的，如果能够有幸去 4A 公司担任美术指导，我觉得我的职业生涯可能就到达顶峰了。进入 4A 公司可以说是当时许多广告人一辈子的职业向往，因为当时中国的 4A 公司中几乎还没有华人做到美术指导这个位置，更不用说创意总监了，所以其实我们的初心都很简单。

　　谈到"初心"这两个字，现在在很多不同的话题上都可以见到"不要忘记初心"之类的讨论，那么"初心"二字对我们来说意味着什么？其实我的初心非常现实，那时我家的条件不好，所以我的初心就是毕业后能有 2000 元左右的收入，进入一家我想进的公司，做到美术指导这样的职位，做出一些好的创意、好的作品，这就是我的初心。现在看来可能各位会觉得不值一提，但我想或许在初始阶段，把目标定得单纯

一些，这条路会走得更加开心。

由于我把这堂课的主题定得非常简单，所以我准备分 3 部分来讲，每部分的跨度是 10 年，前面两部分介绍我作为广告人的两个十年，第三部分讲一下未来的十年。下面就从我广告生涯的第一个十年讲起。

1. 第一个十年

第一个十年让我们从面试说起吧。我其实想过是否要面向年轻的同学们开一堂面试课，因为自从开设自己的创意公司以来，我面试了许多位在校生与毕业生，所以有些心得很想与同学们分享。坦白说，在面试年轻人的过程中，我逐渐产生了一点失望感，因为以前我们去各大公司面试时那股投身行业的热情、那种准备在一份职业中拼尽全力的冲动，我从现在的同学身上很少看到。

我可以向各位分享我第一次面试的经历，那是在我大学四年级的时候，当时已经面临毕业。那时候各大 4A 公司还会在报纸上刊登招聘广告，在新民晚报、解放日报、文汇报等都会看到广告，我那时正是通过报纸广告看到盛世长城、BBDO，还有另外两家 4A 公司都在招人，于是我同时发出了 4 封求职信。幸运的是，最后我收到了 3 家公司的面试通知，并最终有幸进入了 BBDO。我一直觉得自己是非常幸运的人，当时面试我的居然就是时任 BBDO 中国区总经理的余添旺（Jacky）先生，业内都叫他"大王"。他是第一代能做到 4A 公司总经理级别的本土广告人，而他居然会亲自来面试我一个大四学生。坦白说我比较紧张，因为当时我还没有毕业，没有什么经验，也没有什么面试的准备。

他问我的第一个问题是：你为什么想来 BBDO。当时我对面试要回答的问题可以说毫无准备，我只是把自己所有的作品放在提案袋里拿给余添旺先生看。所以面对这个问题，我也不知是否是急中生智，冲口而出一句话，也许就是这样一句话让他决定录用我。我说："我觉得每个战士都需要一个好战场，我觉得我是一名好战士，所以我想进 BBDO。"其实就是这样而已。

我当时住在宝山，BBDO 那时候在永康路。当时的永康路还不是酒吧街，我进入 BBDO 的时候那还是一条很安静的街道，旁边有一所小学。那时我每天早晨先要从家门口乘中巴，然后倒地铁到达公司，单程接近两个小时，每天一来一回就是差不多 4 个小时。那时我每天清晨六点半起床，七点一刻出门，赶在九点钟到达公司。负责任地说，我是全公司到得最早的。对于刚进入 BBDO 的我来说，那里简直遍地是宝，有太多我以前无缘看到的书，所以每天早上一到公司，也不瞒各位，我就赶紧拿上各种行业书籍，去复印室复印自己觉得重要的资料。另外尽管在大学里已经学了不少软件，觉得自己已经很熟练了，可其实 4A 公司当时要用到许多与国际接轨的软件，我都是进入公司后自学的。比如，我们要做 Adidas 的一些完稿，当时国内常用的软件是 Freehand 和 Pagemaker，而从国外发过来的文件都需要用一种叫 Quark 的软件，于是我就要重新去学。

那时候我从设计加完稿做起，并没有一个明确的职位名称，好像是叫作美术设计吧。设计、完稿都要做，有的时候全公司只剩下我一个人留下来加班，因为那时候计算机性能没有现在好，处理速度还很慢，导致我不得不加班。现在我在公司创意部溜达的时候，经常会发现年轻的同事们把每一个 layout（布局）文件都做出很多图层，把文件做得很大，我当时如果也这么做，肯定就不用睡觉了。我那时一个人留下来加班不得不同时操作 3 台计算机，一台用来设计，一台做完稿，还有一台排版。每一个保存操作都要等进度条走完，这个时候我就要马上坐着转椅滑到另一台计算机上执行另外一项操作，到保存这一步的时候再马上滑到下一台计算机，如此循环往复。说到这里就希望各位同学在现在这个习惯养成的阶段珍惜自己的计算机资源，请不要把文件做得过大，没有必要的图层请不要保留，以减少无意义的冗余，作为一名美术指导，尤其是以后会成为资深美术指导的各位更要注意养成不留太多图层的习惯。因为这个行为从某种意义上来说暴露了对自己的不自信，对各位的职业发展没有好处。

不瞒各位，我曾经做过没有图层的 Photoshop 文件，那是在 Photoshop 2.0 的时代，各位现在或许觉得难以置信。我曾在 Photoshop 3.0 到 4.0 的时代对朋友感叹技术的飞跃。可以实现虚拟的缩放操作之后，我们再也不用因为做了一个放大的动作，就必须等待一顿饭的时间了。所以请珍惜乔布斯等科技精英们的辛勤劳动，他们不分昼夜地实现技术进步，目的是为了让大家的工作变得越来越轻松，而大家不应该反过来让自己的负担越来越重。在我还是新人的时候曾做过一张很大的海报完稿，文件有 1.2GB，在当时的技术条件下，我每保存一次等待的时间都足够出去溜达一圈，甚至在那个间歇做别的工作也是可以做完的。所以有些习惯虽然看似微不足道，但我想和各位分享

的是这个行业就是由一个个良好的习惯构成的，当你不断养成一个又一个良好的好习惯时，你的职业发展一定会随之不断地进步，而不良的职业习惯一定会在未来为你造成很多困扰。

回到生活二字，那时我每天在通勤路上就要花 4 个小时，在各位心中我除了工作应该已经没有自己的生活了吧？但我可以说在刚加入 BBDO 的那几年，我的生活其实是很丰富的，因为虽然每天第一个到公司，但除非刚才提到的那些技术原因，通常情况下我都是 6 点准时下班，而且我的老板不会有任何话说，因为我每天在 8 小时工作时间内都可以把工作做完，第二天我还可以把老板布置的任务交上去。我们现在给小朋友们布置功课都是回去想几个 idea，但我的那个年代都是 10 个、50 个地交。也许大家会觉得那是我们那时候能吃苦，确实是这样，但我觉得我这代人也许是因为梦想并没有那么大、那么复杂，怀揣的心思比较单纯，所以很多时候我们不会想太多，在一个阶段做好一个阶段的事情就可以。现在的环境也许是"天使轮"刚拿完就想着赶紧拿"A 轮"了，而我当时只想踏踏实实地做事。

那时我 6 点下班，回到家中大约是七点三刻。花 20 分钟左右吃完晚饭，我还可以看两部电影。那时候我还是看 VCD，画质很差，但我规定自己每天都要看两部，类别不限，因为我觉得我需要不一样的东西。广告行业的专业书籍我会在上班的时间拼命学习、使劲看，公司有看不完的资源，而下班之后我就不会再看与广告相关的信息了。那时候看了很多电影，让我在另一个层面有了很多收获，而上下班的 3 个多小时我也会用来睡觉，所以我的精神状况也没有出问题，也有自己的生活。说到这里，想跟大家分享的是现在广告公司的时间安排我确实也有不赞同的地方，但当然这不是我能改变的，还是大家的生活习惯所致，我不能以己律人，要求你们一定要按照另外的作息时间生活。但我还是建议各位尽量将自己的生物钟提早一些，这样的好处是你会发现属于自己的时间变多了。现在更普遍的情况就像网上很多自媒体吐槽的那样，早上 11 点到公司，先聊会儿天、上会儿网，12 点吃午饭吃到下午 2 点，完了还可以插科打诨一会儿，然后下 brief 了，工作也就来了。真正开始想东西的时间是晚上 7 点，可吃晚饭的时间又到了，到开始执行的时候是晚上 9 点，最后工作到凌晨两三点回去，第二天又是如此。如果各位愿意相信我，从今天开始养成一个相对好的习惯，哪怕把自己的时间往前调一两个小时，都会开始有自己的生活。

再谈谈角色的问题。我们每个人入行时都会面临一个角色定位，各位都知道广告公司创意部通常会分为 art base（美术出身）和 copy base（文案出身），其实也就是美

术指导和文案撰写，这个角色定位将决定你之后几年的创意生活。文案和美术是两项基本功，希望各位记住两个字——"本分"。美术请先确定把与美感相关的排版、色彩、修图、画面、layout 等技能全部掌握以后，再来跟老板谈创意；文案先要把你的文字基本功、段落组织、文字逻辑等功夫做到，再来跟老板谈创意。现在很多小朋友面试的时候就说我觉得我的创意很好，我问你的强项在哪里？既然你是学美术的，那么你是擅长插画还是摄影？还是设计？对方回答说我觉得我的创意很好。对不起，你刚踏入这一行，没人会在意你的创意，每家公司需要的都是你最基本的工作能力，文案是文案，美术是美术，先把本职工作做好，才会有机会往上走。

生活中我们都需要朋友，广告这个行业其实最有魅力的一点就是可以交到很多朋友，可能是来自同事、来自制作公司、来自调研公司、来自被调研的对象，还有很多来自客户。这其实也是一个能让我留在这一行这么多年的原因，每天在接触不同的人、不同的事，我觉得真的需要我们用对待生活的态度去对待。我们怎样经营友情、怎样经营爱情，就要怎样悉心经营和客户的关系。其实对我而言，职业生涯的前 10 年还谈不上经营客户，但幸运的是我遇到的许多客户都愿意把我当作朋友，我也愿意和他们成为朋友，也许这也是我们那个年代令人感动的一点，客户很多时候还是把我们广告公司作为他们的伙伴、顾问、智囊和大脑，而不是现在这样，广告公司只被叫作供应商。或许大家都愿意用对爱人的耐心和热情去对待自己的好朋友，但恐怕没人愿意这样对待一个供应商吧。

在我职业生涯的头十年，我很幸运地在奥美遇到了一个非常好的客户，就是统一。那时候我跟我的搭档李征一共服务了他们 3 年，最后大家都有点依依不舍。这次合作关系让我体验到了"信任"二字的重量，后期我们跟客户提案根本就不需要做彩色稿，我手画一幅稿，跟他们讲述一下我的概念，他们就可以买单，我觉得这种信任就是好朋友之间的。但为什么客户会给我们这样坚定的信任，就是因为在服务的这 3 年间，我们不断给他们惊喜，每次提案不论大小我们都很用心，因为我们先拿出了为好朋友做事的那份责任心，每次都全力以赴。如果能提 10 个创意，我决不提 5 个，就像好哥儿们之间的兄弟情义，这其实是很重要的。现在的行业、市场环境令人比较失望的一点可能就是没有客户再这么尊重广告公司，真的把广告公司作为他们的大脑、伙伴和无话不说的人。

给大家分享一个我那时为统一珍菇焖鸡面画的海报。当时客户给的 brief 很简单，创意也是我们瞬间想到的，其实就是按照面的名字直接产生的创意，就那么画出来

了，客户就买单了。其实这张海报张贴的场景也不是
什么"高大上"的类型，基本就是路边的小卖店，但
客户很开心地说很多小店的店主都很愿意贴这张海报，
甚至还有很多人愿意多要几张拿回家给孩子玩。我就
觉得很有成就感，其实我们帮客户执行用的预算非常
少，我也不知道他们究竟有多少预算，但我都是想方
设法先替他们省钱，做一些好玩又不费钱的创意，做
完了也很开心，就觉得是帮朋友做了一件既简单又能
帮他卖货的小东西，大家都很开心。有朋友在的生活、
彼此信任的生活，我觉得这就是生活，广告其实就应
该是这样开开心心的。

2. 第二个十年

关于我职业生涯的第二个十年，其实总结一下就是"崇拜"这两个字。"崇拜"
这个词现在好像已经不太用了，现在可能动不动就说是谁的"粉"。但这两个字对于
创意人来说还是挺重要的，因为每个行业都有很多值得你学习的人，这些人中一定有
你想成为的人，那些你想成为的人就是你的崇拜对象。比较幸运的是，那时谈的崇拜
没有现在这么复杂，我们也不会崇拜创意人有多少财富、融到了多少资金、又拿到了
多少风投，令我们崇拜的只有作品和对创意的态度。如果广告算一类艺术的话，那时
候还是有大师出现的。现在也有很多创意热店的创始人或主要创意人员的作品和精神
值得我们去崇拜。现在最年轻的一批同学们可能要体现自己有性格、有态度，所以不
把这些大师，或者说我觉得应该崇拜的人放在眼里。我觉得这样的心态不太好，因为
一切进步都来自于谦逊和虚心向别人学习，你可以不屑这个人的某种特质，但如果他
/ 她的专业能力摆在那里，那该崇拜这份能力就还是要崇拜的。崇拜不是目的，崇拜
的结果是要驱使我们成为对方那样厉害的人。

经过第一个十年的努力，那么第二个十年，你就可能会实现 10 年前的初心，变
成你想成为的那个自己。所以说大胆去崇拜，没有什么不好意思的，崇拜别人也会让
你变得更好。比如说，在现在的那些创意热店里我很崇拜李三水，他的年纪比我小很
多，但我觉得他很厉害，我很希望自己可以做出一件作品或者说我的这家公司可以达
到他的成绩，我很崇拜他，也想成为他、取代他，我觉得谈到我崇拜的人，我非常坦

然，大家如果也有这样的想法，就请大胆说出来。说出你想成为谁、你很想通过努力打败谁，这就是生活的一部分。

我觉得还有一点是我这代广告人比大家要幸运的，就是我那个时候还是一个由纸媒统治的媒体世界，那时候还有《龙吟榜》这本期刊，算是 4 位华文广告教父一起创立的广告刊物。我大学毕业的时候是 1997 年，正好赶上了《龙吟榜》的创刊号，那个时候 4A 公司里的案例资料中，季刊或者月刊有两种：一个叫《*Archive*》，是德国的创意杂志；另一个就是《龙吟榜》。那时候每个广告人都有个小小的梦想，生活中需要有这种不大不小的梦想，我们的梦想就是作品可以得到专业杂志的认可，得到专业杂志的认可也就是得到了行业里你想成为的那些人的认可。《龙吟榜》我自己有 10 本左右，其实它卖得很贵，一本单价超过 200 元，比《*Archive*》这样的外国杂志还贵。说句不怕得罪林俊明老先生的话，卖得真的太贵，所以我也不能每本都买，我买的基本上都是刊登了我作品的。

不过坦白说，从装帧、设计、印刷各个方面看，这本刊物是不赚钱的，或者说做这本刊物就不会抱着赚钱的目的，这还是有理想的人做的事情。这本刊物现在已经停刊了，就因为成本太高，做不起了。而且现在看书的人也越来越少，大家的阅读时间都给了网络。但坦白说纸质书还是有意义的，它们会让我想起很多，可能具体的内容会遗忘，但你看到它就会想到这本书的获得过程、你和谁一起看过、它对你产生过哪些影响，这些都是故事。这就是我依然保留着这些纸质书的原因，比如现在停刊的《龙吟榜》，每每拿起它们的时候我还会回忆起很多事，想到一些朋友、一些老师、客户，想到自己曾经的梦想，还是会令我感动。

我不确定在现在这个数字时代，靠看微信、看微博、看网页的你们，若干年以后还会有什么东西能让你们想起很多。还是拿《龙吟榜》举例，在第五十期的纪念刊中，有很多广告人拿出了他们 10 年前的照片和今天的照片刊在这一期做对比，并在旁边写

下了自己想说的话，我在这些照片中能看到很多以前的朋友，当然其中也有我自己。每次看到这些我都会很感慨，所以它的停刊也让我格外惋惜。如果说广告行业是一种生活，那么这类刊物的消失，就是让这种生活少了一抹亮色，少了一张回忆的书签。

刚才聊了一本让我们怀念的书，接着这个话题我觉得广告其实让我们每个人都成了一座图书馆，而这座图书馆的大小和丰富程度，直接决定了你能在这个行业里成为什么样的人，或者你能在这个行业里走多远。我刚入行的时候，我的师父就对我说："我们每个人的脑袋就像中药铺里有很多抽屉的药柜子，当有客人来抓药的时候，熟练的配药师傅会知道哪个抽屉里有什么，开关几下就是一副好药"。而我觉得其实我们每个人更像一座图书馆，你这座图书馆有多吸引人，取决于你在里面放了哪些书，或者说读者来的时候你能否第一时间找到他们需要的那本书，能不能马上解决他们的问题，或让他们感到开心、伤感、感动、恐惧。

这也是广告生涯有趣的一点，因为我们每天都要帮客户解决他们的问题，需要用到的就是我们脑中积累的那些藏书。而你平时生活中的任何一个举动可能都是有意义的，可能是帮你的图书馆增加了一本书，可能是一本杂志、一张报纸、一张图片、一张字条，你每天的生活就是在为你的图书馆添砖加瓦，所以毋以善小而不为，好好经营你的图书馆。

下面给同学们看 3 张图片，不知大家能否认出这3 张图里的东西。

这其实就是装着创意人作品的提案袋，在我的前20 年生涯中，这样一个提案袋就是我的家当了。当年我去广告公司面试时，肯定会拎一个漂亮的提案袋，不是说我要去作秀，而是要向我未来的老板和同事体现我是如何尊重我自己的这个行业、尊重我的个人价值的。上面这套 3 张平面是我 2007 年为龙玺做的龙玺广告奖的征集广告。画面是 3 个提案袋，文案是 "华文创意，够狠就来"。你的提案袋里有够强大的作品，你就可以去参赛。现在我不知道各位的作品放在哪里，估计是有比提案袋好得多的方式，现在许多人建了自己的网站、在 Behance 上专门有自己的页

面、有自己存作品的硬盘，有很多方式，但我还是建议各位为自己准备一个真实的提案袋，把你们觉得重要的作品打印出来、装裱起来放在提案袋里，若干年后再看会觉得非常有意义。

我前 20 年的作品是有提案袋的，这个提案袋并没有越来越厚，因为我会不断筛减里面的作品，最终留在里面的还是满满一袋，但永远不会超出一袋的容量。我们的人生不也如此吗？我们永远在进步，每取得一个阶段的进步之后，回首过去你会觉得那时候有些作品很可笑，有些作品很幼稚，那你就可以把它们抽出来。这就是我觉得提案袋比计算机文件夹要好的地方，计算机的文件夹你想放多少东西都可以，计算机的硬盘放满了大不了再多买一块硬盘。但提案袋就那么大，多一点就放不下了，可人生需要放那么多东西吗？其实只需要放你觉得最重要的就够了。那些你觉得不可替代的、倾注了那个阶段你的全部心血的、最让你引以为傲的东西，其实就只有这么一袋。

生活本来就是要包容各种不同的东西，每天都在跟不同的人打交道，做广告更是如此，每天都要和不同的合作团队进行磨合，所以我的第二个职业十年也是包容合作的 10 年。对各位来说，包容、合作也是很重要的，可能 10 年以后各位再想这件事会觉得有意义。给大家举个例子，这是我们和统一企业合作的一个系列广告片里的第一集。

第一集的内容是两个特工去执行秘密任务，在准备偷机密资料的时候其中一位特工没有吃饱，肚子突然叫了一下，触发了警报器。因为我们当时的创意诉求是这款"来一桶"方便面是有两块面饼的。我们第一次提案的时候只有这一条片，客户觉得不错，但这时其中一位客户说可以有第二集，让他吃了这个面后感觉太饱了打了个嗝怎么样？我们觉得这个创意真是妙，于是就有了下面的第二集。

所以想对各位同学说的是创意人很多时候是主观的，会坚持自己的创意，但往往过度坚持不见得是好事。刚才我们也说过，如果你把客户当成好朋友，与他们密切合作，往往会收获更多惊喜。"Impossible is nothing."（没有不可能）是 Adidas 的一句广告语，恰恰说明了生活中充满可能。

上面这套稿子是在北京奥运开幕前做的，那个时候我们给客户提了很多方案，但最后客户选了这样一套突破传统的媒体限制的方案。那时候互联网媒体还没有这么发达，但也要讲创新、讲突破，把普通的平面做得"不平面"也是突破的一种，也符合他们的精神，没有不可能，也没有不能夺的金，这就是生活。在这个行业里有太多的"没有不可能"时刻，可能你做了一年后发现自己的某个习惯是不好的，但是让你的同事给纠正了；你可能为客户服务了一年才发觉其实这个客户非常欣赏你，但他每次一定要"枪毙"你的作品一两次，而你发觉正是这一两次的"枪毙"才让你迅速进步了。你也可能碰到一位让你心动不已的同事，可能到最后也没有成功追到对方，但

最后你发现在追求他／她的过程中，你大脑中的图书馆因为对方扩充了很多，因为你在这个过程中动力十足、不断学习，还导致你成功做了几次很漂亮的提案，赢到了几个客户。这些都是可能发生的，因为"没有不可能"，这就是广告生活。广告是广告，也是生活。

3. 未来的十年，不确定的十年

创意和生活一样，充满了不确定性，但正是这些不确定让你的生活变得丰富多彩，这一部分我们就来聊一聊如何面对生活中的不确定。对我来说，最大的不确定就是我从未想过我会变成今天的自己。我结婚 12 年了，一开始并没有要孩子的打算，因为觉得自己还是孩子，对自己的能力、性格、担当有太多的不确定，不确定我这样的人能否当个好爸爸，不确定能否给孩子带来很好的成长空间。但某一天，当时正在休假的我在泳池边看到一个爸爸，他四五岁大的孩子扑向他，那幅画面突然让我觉得是那么美好。在这一瞬间，我觉得我准备好了，我准备好成为一个好爸爸，并且决定了既然要生孩子，就一定要自己带大。

其实每个像我一样的人，在准备做父亲的时候都会面临非常多的不确定。坦白来说，这个行业的现状也是如此。人的精力是有限的，在我决定当父亲之前，我在 Havas 上海担任创意合伙人。其实我有机会做到更高的位置，但是我从打算要孩子的那一刻开始，就决定要自己带孩子，也就做好了不可能在工作上做到更高位置的准备，因为作为孩子的父亲，我要花足够的精力来陪伴孩子成长。这当然是一个建立在诸多不确定因素上的决定，这几年我觉得自己也做到了，我牺牲了全部自己的时间，为孩子带来了我能做到的最好的一切，我也非常开心。这也是我创意生活中的一部分。

而我想与各位分享这些私事的原因是不论各位会不会做父母，哪怕是养一只宠物，也需要你的担当。我们的行业就是充满了不确定性，但唯一确定的就是要求我们所有人都必须有担当。不论未来有多么不确定，你做的每个决定都会影响你未来的人生，可能会让你签不到某个客户，可能会让你无法继续升职，可能会让其他同行对你产生看法，但只要这是你的决定，就请相信自己，不要放弃，决定了就去做，因为只有有担当，你才会走得远。就像我当初为了孩子放弃了 Havas 的更高职位，放弃了一些职业前景，成为一名"晒娃狂魔"，但我是开心的，并且从不后悔。而现在我也有

了更好的机会，与我的合伙人创立了自己的公司，有了这样一块可以实现我们更多不确定性的小小空间。

　　讲回创意的不确定性，不知各位是否看过凯文·凯利的《必然》。我现在依然在看，其中有段话我希望和各位分享："未来的科技生命将会是一系列无尽的升级，而迭代的速率正在增加。功能不再一成不变，默认设置荡然无存，菜单变成了另外的模样。我会为了某种特殊需要打开一个我并不会每天使用的软件包，然后发现自己所有的菜单都消失了。无论你使用一样工具的时间有多长，无尽的升级都会把你变成一个'菜鸟'。也就是说，你会变成一位笨手笨脚的新用户。在这个时代里，所有人都会成为'菜鸟'，更糟糕的是，我们永远都会是'菜鸟'并永远因此保持虚心。这意味着在未来，我们所有人都会一次又一次地成为全力避免掉队的'菜鸟'，永无休止、无一例外。原因在于：首先，未来三十年中，大部分可以主导生活的重要科技还没有被发明出来，因此面对这些科技你自然会成为一个'菜鸟'。其次，新的科技需要无穷无尽地升级，你会一直保持'菜鸟'的状态。再次，因为淘汰的循环正在加速，比如说一部手机的平均寿命还不到 30 天；在新科技被淘汰之前，你不会有足够的时间来掌握任何事情，所以你一直会保持'菜鸟'的身份。'永远是菜鸟'是所有人的新设定，这与你的年龄和你的经验都没有关系。"

　　各位注意这样的两句话："我们永远都会是'菜鸟'，并永远因此保持虚心。""'永远是菜鸟'是所有人的新设定，这与你的年龄和你的经验都没有关系。"凯文·凯利的这个"菜鸟理论"是我和我的合伙人每天必须谨记的，因为在这个充满不确定的市场、在这个不确定传播方式的新经济环境中，我们都是"菜鸟"，每天都经历着不同的挑战，这也是我们新生活的开始。也正是因为有这么多有趣的、全新的不确定性因素，我确定放弃 Havas 的位置是对的，和朋友一起开设这样一家叫 AI 的创意公司的决定也是对的。

　　生活中的另一个不确定性促使我实现了我一直以来的小小愿望，那就是做一件属于自己的作品。广告人的作品再怎样，都是为客户定制的嫁衣，所以在这十几、二十年来，我一直的一个小小梦想就是自己当一次自己的客户，为自己完成一件作品。也许因为爱画画吧，我一直在想如果重来一次，我也许会走上成为艺术家的道路，而现在我只能全力支持儿子的梦想了。不过现在一切都有可能，幸好我有 AI 这个属于自己的空间，让我有机会过了一把瘾。

不谈创意，只谈生活

因为我们是一家创新整合的营销公司，我的合伙人用心地整理了互联网经济下全新的 11 套策略工具，我看到我的合伙人如此用心地钻研，便为他的这套工具创作出了一款人偶，我为它命名为 EVO，这是我们 AI 的企业名片，我们在制作过程中也运用了 AI 技术来展现 EVO 的形象。它本身可以被拆解成 11 块，是一件充满不确定性的创作。坦白说，开始做的时候我自己心里没有底，因为这其中涉及太多对我而言全新的领域，我之前从没创作过实体模型，也有很多不了解的技术，感谢我的朋友和伙伴们，让我在制作它的过程中克服了太多的不确定性因素，学到了很多，其中也包含如何应对前所未有的压力。因为在这么多年为客户服务的过程中，我们永远都有理由认为是客户的意见让作品减分，而这次我的客户是我自己，所以压力一直伴随着我。我的作品代表了我的审美，不是所有人都会喜欢，但我坚持要让它实现并通过了我自己这道关。这是我个人非常满意的一件作品，而我可能会在后续把它做成一件代表我们企业的案例，这种机会不是每个广告人都有，但我相信在这个充满不确定的行业，或许哪一天你就会做出属于你自己的 EVO。

这第三个十年，我接触了不同的平台、不同的客户、不同的伙伴，充满了可能性，这就代表我未来的生活。接下来的一个又一个十年，就像我的孩子一样，充满了可能性，我会和他一起长大，和这家公司一起长大，我很感谢这充满不确定的 10 年，这让我成熟的 10 年，这让我有憧憬的 10 年，也希望大家能够对未来充满憧憬。

我们一直在说广告是生活，但广告人的生活究竟是什么样呢？最近在社交媒体上一直看到一些关于广告人的言论，这些言论的发出者身处这个行业，却并不尊重这个行业，而他们对自己的称谓既是调侃，也显然没有尊重。我们和客户应该是互相信任的伙伴，是地位平等的人，我们广告人就是广告人，是一群充满创造力的人，是值得被尊重的人，我们应该永远记住这一点。

我现在让孩子练习剑道，除了很酷之外，更重要的一点是我希望让他通过这样一种充满仪式感的活动，学会尊重自己所做的每一件事。这样将来我们的年轻人才会对自己充满尊重，对从事的行业充满尊重，也会拥有值得尊重的、值得追求的生活。与大家分享了关于生活的点点滴滴，也希望大家都能在创意生活中保持热爱，找到自己想要的生活。

伊东进辅（ITO SHINSUKE）
ADK 集团中国　高级创意总监

与人交流，与心交流

要和目标人群站在相同的位置、相同的高度考虑问题。

展现人的不完美。

在意他人的想法。

不应只注意看得见的地方，还要接近和关注那些不容易被看见的地方。

讲师介绍

伊东进辅（ITO SHINSUKE）

ADK 集团 中国 高级创意总监

1996—2002 年在日本东京视频公司（NIPPON MOVIE TOKYO）先后任职制片经理（Production Manager）、影视广告策划（TVC Planner）、影视广告导演（TVC Director）。2004—2007 年在上海博报堂广告有限公司（SHANGHAI HAKUHODO）先后任职影视广告策划（TVC Planner）、影视广告导演（TVC Creative Director）。2007—2015 年在旭通世纪（上海）广告有限公司（ADK CHINA）任职执行创意总监（Executive Creative Director）。2015—2018 年在电通东派广告（DENTSU TOP）任职资深创意总监（Senior Creative Director）。2018—2019 年在迪尔希（上海）广告有限公司（D2C CHINA）任职执行创意总监（Executive Creative Director）。2019 年至今在旭通世纪（上海）广告有限公司（ADK CHINA）任职资深创意总监（Senior Creative Director）。

1. 与人交流

什么是与人交流

这堂课的主题是"与人交流，与心交流"，在谈交流之前，首先来说说我是一位怎样的创意人。一言以蔽之，我是个很喜欢表现"人"的创意人。喜欢表现人，必然避免不了与人交流，我们需要通过交流沟通，去了解我们想表现的人的特性。

那什么是与人交流呢？比如我们的客户，他们的工作是从产品方的角度考虑问题。但对我们这些广告人来说，我认为则是要站在消费者的角度，也就是"人"的角度考虑问题。

如何实现与人交流

这里有关键的一句话："人不是完美的。"这也是与人交流时，内心需要有的一个前提意识。"既有坚强的人，也有软弱的人，但人不是完美的。"这就是我在做广告时，表现人的一个前提概念。

广告中，我们交流的对象就是"TA"（目标人群）。每个人在生活中都会有不安或烦恼，我们需要思考如何捕捉目标人群的这些感受，以及在广告中向目标人群展示什么样的人物形象。

这里有两种方法：一种是向他们展示强大的超人形象；另一种就是告诉大家，他们并不像超人那样强大，并不完美，然后展示这样活生生的人，也就是与目标人群相似的人物形象。这两种方式都是可取的。我们需要思考的是哪一种更能引起共鸣。在思考这个问题时，我经常采用的方法是：不像超人那样强大，有作为人类的软弱，也就是展现"不完美的人"。这样的人物形象更能走进人的内心吧，这是我在做广告时所持有的意识。

比如说"爸爸和（学校的）老师"，在大家的印象中，爸爸和老师都应该是完美

的。这时如果展现出不完美的爸爸、不完美的老师，呈现他们作为"人"的软弱，反而会有格外打动人心的效果。这里我想结合一个实际案例来讲述，这是我看过的一则30年前的日本电视广告。广告描述的是父子二人相处的场景，在一片雪景中，儿子问站在身旁的父亲："爸爸，你说过谎吗？"父亲沉吟片刻回答说："……说过。"

孩子问爸爸有没有说过谎，爸爸的回答是"说过"。这在普通的父子关系中并不常见，但这则广告直接触动了我的内心。让我们来以广告的视角进一步剖析它。首先这是日本铁路公司约30年前的广告，广告的产品是他们推出的"冬日之旅"。这则广告主要针对的目标人群是都市家庭，诉求是向他们销售冬季旅行的产品。应该如何向他们表达呢？如何让他们在冬季出去旅行？怎么推销产品更能让消费者接受？因为是在冬天，一般的广告都会强调一家人去滑雪，或者是展现很漂亮的雪景等这种用画面吸引人的形式，现在也经常有人使用。但这则广告的表现方式却是突出展现这场冬日的家庭旅行，是属于家人的一段特殊时光。

这则广告在进行到父子之间的对话之前，想必有这样的情景：爸爸每天工作都很繁忙；而孩子每天有繁忙的课业，除了上学，放学后还要参加补习，从早忙到晚，压力很大。不论孩子或父母，每天的日常都在繁忙和没时间交流中度过。这样的爸爸是一个普通的人。但是在家里，爸爸必须是一个完美的人，是孩子的榜样。这样的榜样不可以说谎，这样的爸爸或许也就是完美的爸爸，孩子似乎是这样想的。在日常生活的压力之下，父子二人在冬天出门旅行。孩子也许有什么心事，向父亲提出了广告中的那个问题。此时两个人的对话就是广告的中心，这个时候的爸爸，将自己不完美的一面展现在孩子面前，想要以此鼓励孩子。

"爸爸也曾撒过谎呢。"听到这样的话，孩子的心情也变得轻松了。这时看到广告语"在这样的冬日，不如出去旅行吧？"，想必大家都会陷入向往和触动之中。这样的广告，即使过去了30年，依然令我记忆深刻，这对我做广告创意也是一种启发：人一定不是完美的，即便像爸爸这样完美的形象，也只不过是个普通的人。我认为能够说出这一点，对于广告创意来说至关重要。

第二种完美的形象是老师。我想无论是在中国还是在日本应该都一样，老师是很厉害的人，是什么都会的人，但也可能是可怕的人，是一丝不苟的人。这样的老师都是大家认为的完美形象。

　　下面我们结合一个实际案例来说明，这是我 10 年前在 ADK 制作的一则日本男性护发产品的广告。这个广告大胆使用了突破大家心中完美形象的、颠覆性的老师形象，并通过展示这样一个"不完美"的老师，而获得大家的共鸣。想必大家都曾幻想过能够遇到一位不同寻常却十分有趣的老师，这样一个不完美也不死板的老师，能格外让人感受到某种人格魅力。

2. 与心交流

　　作为一个广告人，如何深入人心、与心交流，这是我个人的课题之一，也是想与大家分享的内容。我是日本人，是一名日本广告公司的创意总监，那么日本人本来是什么样的人呢？我想先和大家谈一下这个话题。日本人非常在意他人的想法，所以现在很多去日本的人都会夸赞日本人的服务非常好。我非常高兴，而日本之所以会产生出这种优质的服务水平，其根本原因就在于日本人对他人的顾及，想要读懂他人的想法、渴望获得他人肯定的意识。可能日本人大抵都会有这样的想法，所以在我这样一位日本广告人的 DNA（基因）中，也根植了"在意他人"的想法。在做广告创意时，我会十分在意他人怎么想，并且会迫切想要先读懂他人内心的想法，再去做广告。

　　我在思考广告创意时，首先会考虑如何触及目标人群的内心。一旦能够触及人心，观看的人的心就会被打动，进而促使这个人采取行动。我认为这并非仅限于广告，这应该是人类共同的规律。家庭、恋爱、父母和子女、朋友之间的情感也是人类共通的情感，一旦内心被这些情感打动，就会使人采取相应的行动。

　　但触及人心是一件很困难的事，因为人性并不是浮于表面的，而是藏在幽微难测的深处。现在很多广告调研中出现的"洞察"等词，仍然停留于洞察人性的表面，我们在日常工作进行创意的时候，要带着更多疑问："真的是这样吗？"要抱着怀疑的态度，进一步深入思考，才能发现真正的人性洞察。重点在于我们不应只注意看得见的地方，而是要接近和关注那些不容易被看见的地方。这些"看不见"之处，才是体现广告人功夫的地方。

　　比如说除了广告之外的电视剧、电影，或者现在的社交媒体、微博、微信，这些媒介上传播的大多是非常特别的内容。比如电视剧会选择刻骨铭心的爱情故事等，或者在社交媒体上大家每天会拍照分享生活中值得纪念的时刻，如"今天去了很棒的餐厅"，或者"今天去了某个特别的地方"，大家都会拍一些具有戏剧性的照片与他人分享。我会深入思考看到这些内容的人此时是什么心情：虽然大家会觉得好厉害、好棒，但相反也会觉得"好像周围的人生活都很快乐，只有我每天很无聊啊"。有这样想法的人应该会很多，说不定绝大多数人在使用社交媒体时的心态都是这样的。所以，不要停留于表面那些"点赞"之类的反应，要更深入地思考"会不会有些人的想法正与其相反"，洞察这些反应的背后是怎样的真实心态，我认为设定这样的前提很重要。

　　我个人认为普通人的生活应该是这样的：每天的生活并没有什么戏剧性，每天在和平时一样的时间、一样的景色中上班，做着和平时一样的工作；又在和平时一样的时间、一样的景色中下班，什么大事都没发生，和平时一样的、普普通通的一天又过去了。这恐怕才是大部分人最真实的生活吧。广告研究的就是要抓住这些普通的事物，首先要和目标人群站在相同的位置、相同的高度，让他们觉得"大家都是一样的"。从广告的角度来看，我认为这是拉近彼此心灵的一个重要方式。

　　下面我们来看案例，这是 8 年前我在 ADK 制作的一个广告案例。在那个时候，微博、微信这样的社交媒体还很少有人使用，所以这个广告所传递的信息，就如刚刚

我描述的，在与平时一样的日常生活中，普通人可以通过拍照，以不同的角度享受快乐，通过与他人分享照片去享受生活。这个案例并没有采用非常戏剧化的内容，而是着眼于如何贴近过着日常生活的普通人的内心。

　　我认为广告这个工作就是与人心交流的工作，实际上无论是广告还是其他工作，触及人心是非常重要的，这需要大家不断思考、不浮于表面，累积对人心最深层的观察。

王威（Gavin Wang）

思湃广告　创始人 / 首席创意官

创意的"两面三刀"

寻找预算与创意之间的平衡点。

敏感地捕捉热点事件背后的人们的心理活动。

讲师介绍

王威（Gavin Wang）

思湃广告 创始人 / 首席创意官

18 年广告从业经验，先后在 McCANN、LOWE、JWT 等国际 4A 广告公司任职，多次荣获戛纳广告节奖、One Show 广告节奖、Spikes Asia 广告节金奖，于 2013 年创办思湃广告。

2018 年凭借网易倩女幽魂手游《葫芦娃大战丁磊》夺得金瞳奖娱乐营销全场大奖、金奖，同年荣获网易云音乐《听什么歌都像在唱自己》中国长城奖银奖、龙玺环球华文广告奖、金投赏创意奖。

2019 年凭借蜻蜓 FM 9.1 倾听日《耳洞剧场》荣获 IAI 国际广告节银奖、上海国际广告节铜奖、金投赏创意奖、金瞳奖铜奖。

2020 年凭借统一诚实豆豆奶《SOY 源梦记》斩获金狮国际广告影片最佳动画金奖、IAI 国际广告节铜奖、中国 4A 金印奖铜奖、洛杉矶动画电影节最佳人气奖。

身兼上海师范大学广告系客座讲师、广告门讲师、2019 年上海国际广告节评委、2019/2020 年中国金瞳奖终审评委、2019/2020 年全国大学生广告艺术大赛评委、2019/2020 年上海国际大学生广告节评委、2020 年上海国际大学生广告公益发起人，CIA 中国独立创意联盟成员。

一直以来，王威深信"用创意驱动力重构内容"的理念，拥有丰富的传统广告经验，并在多年的互联网营销中累积实战经验，兼具传统与创新、国际与本土的视野，横跨传统快消品和互联网领域，并将两种经验融合叠加，不断突破创意边界，探索营销价值，拥有高效精准的品牌塑造力和营销落地力，为客户提供创意营销解决方案。

1. 创意的"两面"

　　这堂课的主题是"创意的'两面三刀'"，首先我们先来讲"创意的'两面'"。这次接受橡皮人网的邀请来向大家分享我的心得，我还是颇感紧张的。因为我觉得同学们这一代年轻人接收的信息和产生的想法比我们当时要丰富和精彩得多，特别是你们在视野的开阔性及思维的活跃度上一定是强过我年轻时的。当然这要得益于各位同学成长于这个信息爆炸、节奏奇快的时代，不会经历我们年轻时的"帮带关系"。所谓"帮带关系"就是在我刚进入 4A 公司的时候，我的创意总监和我的关系非常紧密，他会手把手纠正我工作中的问题，亲自带我步入正轨。现在随着整个广告行业的节奏加快，大家的工作效率都空前提高，这往往导致大家在工作过程中缺少了思考、积淀、复盘、反思的机会。因为现在大家的工作状态常常是上来就要独当一面地操作案例、处理内容，处理完一项工作，马上就要衔接到下一项工作中。而且还有一点，就是大家现在可选择的方法论太多了，你可能会在市面上看到各种创意和策略的方法论，但到底哪一种对同学们来说容易上手、更有价值，这对同学们的选择能力和判断能力构成了很大的考验。下面和大家分享我原来在 4A 公司的经验，我当时在 JWT，也就是现在的 WT（Wunderman Tompson），那时我们每个月都会有一次"红眼大会"。"红眼大会"就是大家每个月在固定时间都会以品牌作为创意发想点，比如 JWT 那时服务于福特，大家就会围绕福特做虚拟命题，每个人产出一些我们称之为"飞机稿"也好，创意稿也好，这些稿件会统一接受公司"大佬"的逐一点评，最后评选出真正优秀的创意，并把它执行出来。

　　大家可能都知道 JWT 在戛纳大放异彩的案例《天堂和地狱》，还有其他经典创意都是通过这样的方式筛选出来的。我觉得在这个过程中，如果是新人有幸参与，那么对其帮助会非常大，因为新人可以借此机会看到好创意为什么好，并且会有业内"大佬"详细解释为什么这个创意能够有机会到国际参赛并且获奖。回想起这样的机会，现在看来已经有些奢侈了，因为现在大家的时间可能都要用在急于应对客户当下的要求上，恰恰缺乏这样的创意方法论培养的机会。

　　对于创意是否有方法论可循，我个人的理解是创意如果完全用方法论来构思，一定是僵化的。但是如果完全没有方法论的指导，一味依靠灵感这种不稳定的东西，对于新人来说更是不利的，因为依靠太过感性的东西是无法指引新人进步的。我个人觉得麦克卢汉说过的一句话其实非常好："我们创造的工具反过来塑造我们。"如何理解

这句话呢？对于像我这样的广告"老兵"，很多时候想创意确实是靠灵感或者偶得的想法，但这种想法并非凭空而来，因为对于超过10年的创意人而言，想创意的过程已经变成了肌肉记忆，这时候已经不需要有意识地循着方法论来进行思考，在经过成千上万的创意的洗礼之后，很多创意即可"偶然"得来。但对于年轻人而言，能够有可以遵照的方法，就可以更快速地想到更好的创意，塑造创意人的思维。苹果前CEO史蒂夫·乔布斯还在世时也建立了一所学院，尝试把他的思考体系转化成可以教授的模型来培训苹果的新员工。大家觉得他这样厉害的人，他的创意方法论真的可以教给年轻人吗？答案其实是可以的，至少在一定程度上可以让年轻创意人掌握乔布斯想问题的方式和基本方法。当然我们这些老广告人也不敢自比乔布斯这样的大师，但是我觉得如果有一些自己一路走来可以分享的案例，让大家作为参考和学习的对象，也是有积极意义的。

回到我们这次的课程"创意的'两面三刀'"，当然这有一点"标题党"的感觉，做创意或者做人肯定还是要从一而终并有韧性的，但是我觉得在想创意的时候，我们不妨"两面三刀"一点，什么是创意的"两面"和"三刀"呢？首先我们来谈一下创意的"两面"。从字义上来理解的话，"两面"就是一件事的正反面，但对我而言，仅仅挖掘事情的正反两面其实还不够，我们要深挖到更多人性的复杂面。首先我们要去理解和承认，人是复杂的动物，人性更不是一两句话或者一两件事就可以概括清楚的。一个人可能有的时候善，有的时候恶，有的时候懦弱，有的时候勇敢，有的时候自私，有的时候也很无私。大家如果看了电影《八佰》，一定会对姜武塑造的角色记忆深刻。他在开始的时候非常贪生怕死，打仗的时候不敢正面交锋，但到最后他也勇敢了起来，甚至敢于加入敢死队，将生死置之度外。我们看人正是如此，不能抱着单维度的态度，认为一个人是永远不变的，而是要永远抱着多个维度的角度来理解人这种变化的生物。

大家如果看过古希腊神话，也会发现这些神话中的神明也具备非常复杂的面相，一方面，他们拥有无比强大的神力和不朽的身体；另一方面，他们也有复杂的七情六欲，这就是西方塑造的神，他们也会有欲望和情绪，有着不完美的性格，而不是没有情感与瑕疵的完美形象。我觉得这确实是更接近于真实状态的思维，也更尊重人性的复杂性。所以理解和挖掘人性的多面，才是我们

嫦娥四号　月球背面第一张高清照片

思考的基础。接下来我会以月亮为例来向大家讲解，当我们看到天上的月亮时，从古至今我们所看到的都是月亮的"正面"，也就是面向我们的那一面。它皎洁、优美，古人也有许多为月亮创作的诗篇，比如"明月几时有""举头望明月""月随碧山转""月有阴晴圆缺""露似珍珠月似弓"等，不胜枚举。所以人类古往今来都对月亮有美好的向往。但是地球上的人一直没有机会看到月亮的"暗面"，一直到2018年嫦娥四号拍到了月球背面的第一张高清照片，这个时候月亮背面的面纱才被揭开。大家才知道原来月亮的背面也是这些光秃秃的土石和陨石坑，没有什么太多的稀奇。但是在此之前，人们对于月亮的暗面会有特别的想象，甚至诞生了层出不穷的阴谋论，比如月球背面有着外星人的飞船，他们藏在那里进行不可告人的勾当等，看起来很有趣，但其实这些内容产生的根源，都是我们对那里的不了解。

所以我们说想象力往往正是来源于我们的"无知"。但是想象力对创意来说是非常重要的，因为创意的基础就是想象力。就像是月亮的两面，亮面很美也很清晰，但对创意更加有利、让我们想象力勃发的往往是那个看不到原貌的"暗面"，因为神秘，所以可以有更大的想象力发挥的空间。总结起来就是人们往往会喜欢亮面的坦荡，但也猎奇于挖掘暗面的"爽"。那么接下来我们就来看看"正面"的案例。

这个案例是我们为当时的客户统一"相拌一城"拌面制作的，这款产品是干拌性质的方便面，2016年上市，其特色是具备一些地方特色的口味，比如武汉的热干面、重庆的豌杂小面、上海的葱油拌面。这个整合传播方案从"相拌一城"的命名，到包装设计及传播的动画视频，都是我们帮助他们去完成的。

"相拌一城"这个名字的由来是我们想把拌面的"拌"和陪伴的"伴"进行转化，令这款产品和陪伴、相伴产生情感上的关联，我们也为每一款口味的面设计了一个与相伴有关的情感故事。对于重庆豌杂面，设计的是一对小情侣的故事；对于武汉热干面设

计的是面摊主与萍水相逢的上班族之间的邂逅；对于上海葱油拌面设计的是父亲与女儿之间的亲情。这一整套内容都是建立在"相伴"这样一种温暖的主题上的，用人性的两面来说，这就是非常弘扬人性正面的主题，它是非常明亮、有温情的，其中完全没有掺杂人性的复杂，展现的是人性中完全坦荡的部分。

相信大家看过这个片子以后会很容易被这种单纯的小美好打动，产生愉快的心情，我们采用的是浮雕黏土的方式去制作，前前后后创作了将近 3 个月。定格动画大家都知道需要一帧一帧拍出来，再去做结合，所以是非常耗时而且耗力的，但为了打造这样温馨而令人愉悦的故事我们也觉得很值得。这段故事中男生和女生的爱情表达都非常明亮、大方，看不到一丝阴影。那么下面再给大家分享一个有关"暗面"的案例，解析一下如何利用人性中不那么明亮的特质来进行创意的表达。

在很多的创意创作中，我们都会从人性的暗面入手，因为我们总会去想有什么东西是不会被大家一眼看到的，或者在人类的情绪中，有什么是会被隐瞒的，而这种不会大大方方表达出来的情感又是大家都会有的，这往往会变成创意的出发点，而且往往能够变成很好的案例。这里就和

大家分享我们之前为网易旗下的网游《倩女幽魂》制作的案例。

这是网易和我们思湃合作 3 年中创作的另一个有趣的内容，在 2017 年网易和上海美术电影制片厂合作推出一些新的游戏玩法，其中有"合体玩法"，我们帮他们创作了一款 H5，叫作《葫芦娃大战丁磊》。同学们可能知道丁磊就是网易的"大 boss"，为什么丁磊会跟葫芦娃打一仗呢？大家不妨一看。

看到非常"鬼畜"的合体的葫芦娃和合体的丁磊大打出手，大家可能会觉得这个创意看得很欢乐，并不觉得有什么阴暗。但其实欢乐背后的洞察颇有些阴暗的心理，那就是"想看老板出洋相"。相信这是现在许多年轻"上班族"在每天加班，被老板逼着"交作业"时的普遍心理，特别是像网易这样的"大厂"，员工的压力非常大，他们释放压力的方法之一就是幻想老板能在自己面前大出洋相，让

自己暗爽一把。这是我们挖掘到的人类的一种拿不上台面的普世心理，就是想看老板或者其他德高望重，对自己有支配地位的人在自己面前出丑，可以说我们隐隐地都希望看到身居高位的人权力被消解的那一刻。

但我们不能在挖掘到阴暗心理的时候就直接做出来，我们要在机缘巧合的情况下

对这种心理加以利用。而网易的大boss 丁磊恰恰是个热爱"自黑"的人,他的自黑体质让他常自嘲为"丁三石"。他并不是正襟危坐的僵化老板,经常会拿养猪等事情调侃自己,所以我们整个构思的路径不是真的要黑老板,我们做广告任何时候都应该先从产品的卖点出发。这款产品的卖点就是"葫芦娃合体玩法",加上我们挖掘到的消费者想看老板出丑的阴暗心理,再加上丁磊作为老板爱自黑的特质。于是"丁三石"就成了我们创意可以借用的资源之一,另外一个资源就是网易的大生态产品链。大家也可以看到丁三石这个人物在变身时

用来合体的网易严选、网易考拉、网易云音乐及网易养殖的"猪小花"这些网易大生态链底下的产品都是可以与合体玩法整合起来变成一个"大 boss"的。

最后再分出两个枝节,就是合体的葫芦娃和合体的"丁三石",让他们打一架。这个架构定下来之后,我们创意要做的就是在骨架上"加肉",通过生动的创作,让故事和人物都丰满起来。这时候我们就可以将消费者的"阴暗心理"作为出发点,让大家看到丁磊作为游戏人物非常不严肃的一面,创作出有意思的内容。我们印象中这款 H5 发布当天应该是有上千万的 PV,是真正意义上的"刷屏效果的 H5",很多人说看到丁磊的样子在厕所里都能笑出声。这种喜剧效果就是从非常暗面的心理得来的。当然其实这种案例非常多见,同学们可以在看到引发共鸣的创意时多去想想它的原点,看它是不是从大家的暗面心理得来的。

2. 创意的"三刀"

前面我们讲了"两面",也就是人性的正反两面,下面我们来讲"三刀"。创意的"三刀"其实就是让大家见证创意的凌厉性,每一"刀"都代表一种锋利的创意特性。

第一刀叫作"一刀切脑"，"切脑"的意思就是要搞懂消费者脑子里面到底在想什么，然后解决他们的需求。这是一个相对理性的过程，需要同学们在拿到 brief 时对产品的特性及产品解决了消费者的什么痛点有深入的研究与思考。下面我们分享一个案例，这个案例的客户是蜻蜓 FM。蜻蜓 FM 是国内第一大音频内容平台，内容以播客和有声书为主，和喜马拉雅 FM、荔枝 FM 是同一种类型的软件。蜻蜓 FM 所涵盖的 IP 及讲师数量都非常丰富，也更偏重于知识内容的分享。这次客户找到我们，其需求是想要创造一个"会员日"，借助这个会员日来拉新，让更多用户购买他们的年卡服务。于是我们创作了"9.1 倾听日"这个节日。

9.1 就是 9 月 1 日，因为是音频软件，所以我们把它定名为"倾听日"，"倾听"跟"蜻蜓"也是谐音。首先我们拿到这个 brief 的时候，要对它进行研究，找到其消费者脑中的需求，也就是所谓的"切脑"，换句话说，就是要找到"冲突"。找到冲突对"切脑"来说是非常重要的步骤。对于音频软件来说，痛点在何处呢？在这个资讯爆炸的时代，每个人都会深陷信息焦虑，但是我们又身不由己困于日常生活。比如晚上加完班回到家，想吸收一些资讯、学习一些知识，但又要洗澡，洗澡会占用时间，洗完澡可能就已经困得不行了；早上通勤时间虽然长，但也只能一分一秒地浪费掉，让人很焦急；好不容易到周末了，想充充电，但发现经过了一个周，家里已经乱得一塌糊涂，不得不整理家务，这段时间看似也很枯燥。

这时候我们就可以回到音频这件事上，虽然这些时刻消费者的眼睛都无法吸收资讯，但不代表时间就要浪费，因为这些时刻大家的耳朵都是自由的，可以随意用音频平台吸收知识、聆听资讯，完成充电。这时候音频平台自身很强的"伴随性"就是解决消费者痛点的好办法。伴随性就是在我们做家务、洗澡、通勤、开车等的日常时刻可以陪伴在我们耳边的特性，我们可以充分利用伴随的时间听蜻蜓 FM，获得丰富的信息。于

是我们得出了整个方案的指导思路，就是要去创造日常生活的"平行世界"，在洗澡的时候，可以通过蜻蜓 FM 收听有趣的内容，创造一个自己的"平行世界"。

根据这样的指导方向，我们为这个 campaign（广告活动）定下的 slogan（口号）就是"我的日常，用听转场"。寓意在聆听中可以将生活场景带去不同的平行世界，沉浸在聆听的世界里。解决了这个消费者脑中的冲突，也为创意找到了思路，我们最后也为品牌创作了这个主题的微电影。

　　大家可以看到我们选取了 3 个蜻蜓 FM 中的经典内容 IP：《福尔摩斯探案集》《方文山的音乐诗词课》《蒋勋细说红楼梦》。这些 IP 都是蜻蜓 FM 中的明星内容，其中蒋勋老师讲红楼梦更是蜻蜓 FM 中收听人数最多的。而创意也是从找准冲突得来的。我们抽取了 3 个消费者最常见的聆听场景，第一个是洗澡，第二个是通勤，第三个是周末整理家务，这 3 个场景都非常适合聆听，暂时放空思绪，进入自己的平行世界中。通过蜻蜓 FM，我们可以进入福尔摩斯探案的现场，可以进入方文山的歌词世界，也可以进入红楼梦的世界，这时候再去想创意就会有很多切入点，可以很快得出有趣的结果。

　　我想和同学们说其实想创意本身并不难，因为如果你已经准备好了足够坚实的"骨架"，那么沿着清晰的骨架很容易就能让它丰满起来。所以要准确地"切脑"，最关键的还是找到消费者大脑中这个困扰他们的"冲突"，然后我们就要用产品来解决他们的冲突，如果能够找准这一点，那么广告创意基本上不会太差，而且方向性也不会出错。

　　接下来要讲第二"刀"，大家可以猜猜看，脑子已经被一刀"切开"了，那么下一刀要切哪里呢？第二刀我们要切的就是"心"。这个"心"就是消费者的内心，相

信同学们已经明白这个"切心"的感觉如何了。因为"切脑"需要的更多是理性的分析和缜密的逻辑，而切"心"需要的更多是用感性的力量打动人，勾勒出人们心中最真实的情感，与心对话。其实要做到这一点十分不容易，因为理性的思维很多时候可以通过训练和推敲研究得到，而"走心"的能力很多时候因为它的主观性，需要的更多是难以训练的、柔软的感受力。我们要分享的案例是之前帮网易云音乐创作的一组平面。

先和同学们分享一下这组平面的背景，相信很多同学都在使用网易云音乐，包括我自己也是深度用户。这是一款音乐播放软件，它有最为大家所知的 UGC 的内容，也就是网友自创的内容很厉害，这就是用户们在每首歌下面写出的大量评论。其中很多评论都非常动人，非常走心，都是用户在听了歌之后引发的感触，让人看后觉得好像准确地说出了自己的感受。所以当时的背景是网易云音乐和人民日报出版社合作把那些非常好的精彩评论大概 244 条整理成册，推出了一本《听什么歌都像在唱自己》的书，并真实地在书店中出售。

我们接到的任务就是推广这本书，这个 brief 交给我们的时候，其中最大的挑战就是缺乏预算。之前我们看到蜻蜓 FM 的微电影就是在预算充足的情况下摄制的，但这次的预算非常紧张。在预算不充裕的时候，我建议大家不要采取规模较大的创意，比如视频拍摄之类，在没有把低预算拍出好效果的能力前，这样的效果往往不会太讨巧。在这种情况下我们就要试着用更加巧妙、四两拨千斤的方式把宣传做好，那么最后我们想到的载体就是平面。

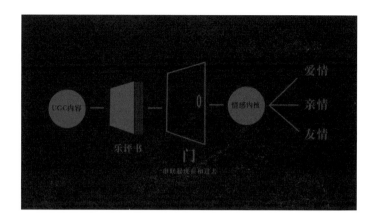

平面是最传统的广告方式之一，但我们依然觉得平面的创意永远可以做出新东西。首先我们觉得网易云音乐强大的 UGC 内容是我们的思考脉络，既然这些优秀的 UGC 内容已经变成了书，那我们希望这本书承担怎样的角色呢？经过思考，我想它有没有可能变成一扇门，可以联通普通人的过去和现在。当我站在门外就是身处现在，当我推开这扇门，就会看到原来那些打动内心、带来抚慰、充满温暖的时刻。这些被歌曲感动的时刻就是我们这份挑战的突破点，这当中最重要的就是情感内核。我们把这些触动人心的情感内核拆解成爱情、亲情和友情，这 3 种感情基本可以涵盖人类最深重的情感。而最能"切中人心"的就是怀念过去美好的感觉，而网易云音乐的这本书就像门，打开它就能看到过去的美好时刻。

在这 3 张平面中，第一张讲述的是穿着婚纱的女生准备步入礼堂，正要进入幸福的婚姻殿堂，当她打开这本书的回忆之门，她看到的是她和青梅竹马的爱人，即将成为新郎的男孩在情窦初开的时代一起在教室里读书的画面。当时美好而青涩的情感就像昨天一般扑面而来。我们的文案是："那时，作业总向你请教；现在，余生请多多

指教。"大家如果有类似的经历，如果你身边的伴侣也是从学生时代一起走到现在的人，那么想必会被这种对过去依然充满留恋、而幸福的未来已经在眼前的美好瞬间击中。

第二张，大家可以看到是在讲述亲情。这位女生拖着行李，即将迈上火车的车厢，应该是要离开家乡奔赴自己远在他乡的学业或者事业，她打开回忆的闸门看到的是小时候她的父亲捧着书本给她讲故事的情景。文案是："小时候，总想去故事中的远方；长大后，我却成了你的远方。"这句话一出现，想必漂泊在外的人们都会觉得被触及了心灵，瞬间想到牵挂自己的家人。

第三张是西装革履的上班族，他可能在办公楼等待电梯，电梯门打开，他看到的是原来读书时最要好的室友，大家在一起嬉笑怒骂、有说有笑的欢乐时光。恐怕大家工作以后都会怀念学生时代纯真无邪的友情，大家既像是亲人，又更加容易相互理解，彼此朝夕相伴，没有钩心斗角，没有职场中的你争我夺。所以文案是："一个人朝九晚五的打拼，想念一群人的朝夕打闹。"同样击中了我们每个怀念单纯美好友情的都市人。谁不想通过这样一扇回忆的门回到那些美好的时刻呢？所以这套平面推出之后反响非常好，而这本书首印的一万册上市后仅仅一天就售罄了，之后三度加印上架，三度售罄，连同这套平面一起成了经典案例，被许多媒体和自媒体报道、转评。

仅仅3张平面，能够引起这么多人的关注和喜欢，原因还是它切中了观看者的心。所以我认为"切心"这件事也特别不容易，大家平时不妨多注重情感上感受力的积累，多去试着理解什么样的东西最能打动人，什么样的回忆最能让人念念不忘，不断挖掘生命中的点滴感动，留心每一次内心被触动的瞬间，然后试着把这些真实的感动融入商业作品。

接下来再与大家分享一个"切心"的案例，这个案例的出发点不是人与人之间的情感，而是在工作中会产生的感受。这个案例就是我们为统一的"诚实豆豆奶"所创作的案子，是2019年做的。当时，统一诚实豆豆奶在给我们的 brief 中提到他们的大豆原料产自长白山腹地最天然的黑土环境，黑土的营养价值非常高，所以能产出非常好的大豆，大豆的收获期长达120天，它有120天的自然生长时间，所以它保证了所有能够生产好大豆的条件。有了好大豆自然就能做出好的豆奶。这些内容都来自客户

的 brief，信息很理性也很枯燥，基本都是数据化的内容。看到这样的信息大家不太会有什么感触，那么我们广告人就要从这些没有感情的内容中找到感情的共鸣点，把它表达出来。

我们找到的出发点是什么呢？当时最热议的话题就是"996"工作制，当时网上传出马云说过"996"是"福报"，引起了大量网友的争论和反驳。大家显然不认为"996"是什么"福报"，每天加班到那么晚，没有时间生活，找不到男女朋友，痛苦还来不及。所以"996"这个话题当时连续多天引发了巨大的争议，而这个问题的根源就是用好听的话把年轻人快速榨干、拔苗助长、尽力利用。当然我觉得我们没有必要在此争论这件事的本质，对于广告人来说，我们并不是给事情下定论的人，我们不需要定义"996"好还是不好。但是我们要敏感地捕捉到这件热点事件背后的人们的心理活动，找到他们的内心所想。所以从这个话题，我们找到的"切心"点就是年轻人"不想被催熟"，不想每天工作 12 个小时，不想每天睡眠不足，这样就活得像被催熟的植物。理想中的职场生涯应该有健康的成长节奏。

所以在这个地方我们找到了与长白山大豆的连接点，人和大豆一样，要有充足的养料和充足的成长空间，被催熟的都是不够健康的，我们应该耐心给予良好的生长条件，才能得到更好的结果。当我们找到深埋在人心中的想法时，我们创作的作品就有机会成为吸引大家自发传播的东西，因为切中了大家的心中所想，切中了大众的情绪。

　　我们在豆奶的包装设计上体现了长白山的一年四季，大家可以在包装上看到长白山森林中的动物，春天有小兔，夏天有青蛙，秋天有狐狸，冬天有麋鹿，我们在设计上采用这些可爱的小动物，也是让被"996"压得喘不过气的上班族们一看到包装就仿佛可以暂时在精神上逃往自由的长白山森林，远离"996"的压榨。我们也用这些小动物的形象创作了定格动画。

大家可以看到这个有趣的定格动画代表了许多在"996"工作制压榨之下的白领的心声，片子投放到网上之后转载的人非常多，大家都能找到自己的影子。在我看来这是个比较好的例子。所以，当你接到的 brief 像干巴巴的面包时，要思考如何在这干巴巴的面上涂满滋润的黄油，把它变成可口的食物。这也是我在做广告的过程中觉得最需要掌握技巧的地方之一。所以通过这样两个例子，一个主打人心底柔软的情感，一个是抓住大家想说不敢说的心声，这是两个"切心"的角度，大家在看其他非常走心的广告时不妨自己尝试去归类。

第三刀就该"切肾"了。动之以情就是"切心"，而晓之以理就是"切脑"，分别是感性的方式和理性的方式，但当两者都没有效的时候怎么办呢？就要去刺激对方的肾上腺素，就是去做好玩的、挑动原始欲望的、让人欲罢不能的东西，这也是大家做广告可以尝试的一种思路。同样的，也是与大家分享我们做过的案例，这个案例是一款泡面，这一款叫"藤娇"，顾名思义，也就是藤椒口味的泡面。2019 年这款泡面推出的时候与"恋与制作人"进行了合作，不知道同学们会不会去玩"恋与制作人"，是一款这两年比较火的恋爱养成类游戏，其中有 4 位知名的帅气男主角——李泽言、许墨、周棋洛和白起，因此，很多玩家都自诩"李太太""周太太"，以表达对角色的喜爱。

泡面品牌与这样的热门游戏合作很多时候就是为了吸引更年轻的族群，可能是二次元圈群，可能是游戏玩家群体，这样的群体如果被成功吸引，品牌受众就可以成功年轻化。因为这款面本身是藤椒口味，会有麻麻的口感，所以口号是"触电的那种感觉"，客户也给我们看过资料，说这种口感会类似轻微的触电感，所以就采用了这样的口号。而说到触电的感觉，我们通常都会想到爱情，相信大家在牵起初恋的手的瞬间都会体会到那种触电的感觉。因为"恋与制作人"的几位男主角都会对游戏玩家百般宠溺，说出很多令人心动的话，所以和我们的产品定位有相似之处。

　　既然是主打让消费者有恋爱的感觉，那我们就要"走肾"了，"切肾"这件事我们从包装设计就开始，我们把4位男主的形象印在包装上，玩家买到泡面之后就可以和喜欢的角色亲密接触。这款游戏的玩家以女性为主，大家不要以为"切肾"和"走肾"就一定是男性消费者的"肾"，其实女性也一样，看到令她们心动的人，也会不由自主地分泌肾上腺素。所以如何给这些消费者最大限度的感官刺激呢？我们在面的包装上放了二维码，扫码之后就可以进行互动，这个互动界面设计得和游戏界面一样，大家可以和心爱的角色合影，还可

以接听到4位男主角的来电，他们会在电话中劝玩家早睡、注意身体等，让玩家感到开心，引发她们的互动兴趣。当然最后这些刺激方式都要承载带动电商卖货的功能，我们在向电商平台导流的过程中设置了很有意思的互动方式，就是吃面的ASMR视频。

　　ASMR就是将生活中一些细微的声响无限放大，通过耳机的传导，让听者耳内产生特殊舒适感的录音手段，也被很多人称为"颅内高潮"录音，这些声音在生活中不引人注意，但是当通过特殊的录音手段放大之后，就会产生一种触电般的酥麻感。我们再现了一个女生从拆开包装到泡面、吃面的全过程，把她揭开包装、揉碎料包，等面熟时敲桌子及最后引入食欲的咀嚼音都进行了官能性的放大，大家如果戴着耳机观看想必都很想吃吃看。在泡面的步骤中间，我们也穿插了几位游戏男主非常性感、令人触电的声音，这种特别的、感官刺激的对话方式我们用在了多种用途上，包括在线上及在客户的线下活动上，让消费者戴上耳机进行ASMR体验，整体反馈非常好，对这款面的销量刺激也非常大。这次营销也成了快销类产品和游戏类产品之间跨界玩营销的经典案例。

　　我觉得"切肾"这部分是在"切脑"和"切心"都无法打动人时最直接的一种方式，它有时候会非常奏效，但用不好也会非常浮于表面，甚至产生格调偏俗的效果。其实所有的手法，"切脑""切心""切肾"这三刀最终都是要拿到消费者的反馈，用反馈的效果说话。讲完了创意切入的"两面"和"三刀"，我们来简单地、统筹性地进行复盘。"两面"就是正向的思考、表达与对应的暗面的运用，是对人性复杂度的洞察与思考，而"三刀"则是通过理性的、解决冲突的"切脑"，感性的、真情实感沟通的"切心"和打开原始欲望的"切肾"来打动消费者，获得良好的反馈结果。我觉得在实际运用中，这些方式并不是单选题，而是需要大家灵活运用，组合运用，比

如人性的正反两面可以叠加，情感和官能也可以叠加，大家思考的时候可以试着不只从一个方面去思考创意，试着让它们叠加发生意想不到的化学反应，变成独一无二的创意点。而对人性正面的思考也可以和感官刺激叠加，任意两个维度都可以进行碰撞，产生的化学反应可能就是非常棒的案例。

法无定法，我们不应该去限制自己的思维工具和方法论，我们之所以把这些方法整理出来，就是希望大家可以快速找到创意的正轨和方向，能够有实实在在的切入点，当大家在用这些切入点给创意的"骨架"赋予血肉的时候，可以任意叠加，让创意更加丰满，让这些方法论成为帮助同学们的工具，而不是成为严谨的、不能打破的教条。

3. 创意"鬼十条"

用前面的内容讲完创意之后，我还可以再和同学们分享一些看似说教的建议，我会把它们称之为"十条"或"鬼十条"，其实就是 10 条"鬼话"的意思，这些内容是我自己在从业过程中观察到的一些行业新人可能需要注意的内容，我把它们梳理成这些"鬼话"，给目前可能还在校园中的各位同学看一看，希望对同学们未来的工作有所帮助。

第 1 点是"认真评估自己"，如果没有大师级别的天赋异禀，那就要像海绵一样吸收所有的知识。很多时候我们会看到一些职场新人觉得自己非常厉害，他们普遍会感觉自己现在做的基础工作是大材小用。这种我们称之为"眼高手低"的情况现在其实并不少见，除非你是不世出的天才，但实际上我们大部分人都是很平凡的，我们的能力都是有限的，建议大家能够像海绵一样吸收能吸收的知识。比较实用的方法是建议同学们去记住每件作品，广告作品也好，设计作品也好，记住它的作者是谁、公司是什么，创作的背景等，这些信息都是建立你思维体系中的一个个点，只有把足够多的点连成线，再连成面，对行业的理解才会真正深入。比如看到《葫芦娃大战丁磊》这个作品，觉得有趣，那么就要去了解产出这个作品的公司——思湃。思湃还创作过哪些作品？他们的风格是什么样的？这样在你慢慢把积累的点全部连接起来以后，你就会对行业情况有比较深入的把握。

1 认真评估自己，
如果没有大师级别的天赋异禀，
那就像海绵一样吸收所有的知识。

记住每个作品背后的作者，公司，等等。
这些都是你整个思维体系中的点。
当你记住的这个点足够多，就可以把所有的点连贯起来，
你对这个行业的理解也会更加深入。

2 想清楚自己适合在体制内
还是在体制外工作。

体制外　　　体制内

第 2 点，我觉得大家要对自己有非常诚实的评估，想清楚自己到底适合在哪种环境下工作。因为每个人的性格都不一样，处事方式也不同，我建议同学们在求学阶段就应该想清楚自己的工作方式适合哪种情况。如果你适合在体制外工作，你很享受独处型的工作，不喜欢跟太多的人有太多的沟通，同时你在某一方面能力很强，可以胜任独当一面的工作内容，那么可能你更适合在体制外工作，比如做自由职业者都是不错的选择。如果你享受团队工作，喜欢合作的氛围，同时你的综合素质更高，不适合处理单纯的工作内容，而是什么都可以做一些，那么你就比较适合在体制内工作。如果你的表达能力很强，那么体制内也会更适合你。

第 3 点也是我观察到的，不要陷于负面思维和抱怨中，永远看到好的一面并且学习。因为我经常看到小朋友会动辄对别人的作品给出较低的评价，觉得这些创意也没什么。我经常会听到这样的言论，比如"我也能做"或者"怎么这么没有创意"等。我觉得做批评家永远很简单，但在做批评家之前，要给出你的建议。如果你觉得一样东西不够好，那么单纯地批评是没有意义的，我希望大家能拿出更好的、具体的改进方案，这样抱怨才是值得的。

3 不要陷于负面思维和抱怨，
永远看到好的一面并且学习。

在做批评家之前，给出你的建议。

4 不要迷信权威，
保留自己的主见和判断。

在附和别人之前多思考几秒。

第 4 点是不要迷信权威，保留自己的主见和判断。在这个时代说自己是大师的人很多，感觉自己是权威的人也很多，当然像大家正在读的这本书这样的业界大师分享

的实战经验确实是不错的内容，但我希望大家在被权威的经验灌输之前，可以保留自己的主见和判断，不要随大流。在附和别人之前，多思考几秒，不要做附和的机器。

第 5 点是建立自己的思维体系，培养对未发生之事的预测和判断能力。美国有位很有名的冰球教练说过一句话："我去往冰球滑向的地方，而不是它在的地方。"他的意思是提前预判球会往哪走，然后先球一步，而不是一味追着球跑，背后的意思是要对未来发生的事情有预判，而不是只看眼前。

第 6 点是用心整理自己的作品集，因为 50% 的作品，50% 的包装。而且必须要彻底了解面试你的公司情况，他们有什么作品、总监是谁、文化是怎样的，等等。你做的功课越多，对你去面试的帮助越大。我也会收到很多人的简历，用我个人的经历来看，很多同学的简历是一个压缩包，文件是零散而无条理的，我需要自己一个个打开，自己去理解其中的逻辑和顺序，这对我而言是很残酷的，所以收到这种作品集我基本都不会予以通过。对于一家广告公司的老板或总监来说，他们的时间是非常宝贵的，可能是在开会的间隙来筛选简历，所以他们无法花费太多的时间。建议同学们一定要把自己的作品随时理得清清楚楚，做好完整的 PDF 文件，让你的面试者一目了然，才是比较实际的做法。

第 7 点就是诚实、诚实、诚实，这点很重要。因为我自己也会收到一些简历，我会问应聘者本人这些都是你独立完成的，还是与别人协作的。很多同学迫切想要拿到一份工作，就会在面试官和老板面前表现自己独立完成了许多东西，但如果实情并非如此，那么我还是建议大家实话实说。最好能够具体地讲出你在每项工作中承担的责任、担任的角色，不要担心对方会因此而觉得你能力不足。如果隐瞒了真实的能力，在工作几天之后，短板很快就会暴露出来，所以只有诚实的态度才会让你在这个行业走得更远、成长更快。

7 诚实、诚实、诚实。

诚实的态度让你在这一行走得更远，
成长更快。

8 不要做旁观者。

当大多数人麻木不仁，
用参与的态度去解决身边的问题，
你会有跟别人不一样的经历，
而不一样的经历会带给你不一样的人生。

第 8 点是不要作旁观者。在我自己的职业生涯中见到过许多旁观者，他们觉得这件事与自己没关系，不想担责任，只要觉得这件事不在规定的职责范围内就拒绝做任何事，这当然并没有什么不可以，但现在越来越清晰的一个趋势是，如果你拒绝去触碰任何职责之外的内容，拒绝深度参与更大范围的工作，那么你会慢慢地被时代淘汰。因为当你用积极的态度去解决身边的问题时，你会发现自己会逐渐拥有更多与别人不一样的经历，你对工作和行业的理解也会与别人不同。曾经有个让人印象深刻的例子是在杭州有人进行了街头测试，把路上的窨井盖掀开，观察经过的路人的反应。大部分人经过的时候都没有管，他们可能看到了并觉得有些危险，但都是用事不关己的态度面对，觉得多一事不如少一事。可当时还是名不见经传的教师——马云骑着自行车路过时，在完全不知道这是一场测试的情况下他依然坚持找人联系城管解决问题，而不是为了少惹麻烦而离开。所以很多人的成功其实都不是偶然，希望大家也能做一个有责任心、乐于负起责任的人。

第 9 点也是比较实际的问题，就是不要过于频繁地跳槽，频繁跳槽可能会带给你短期的经济利益，但从长远来看它对职业生涯的伤害远大于收益，绝大部分企业都不会喜欢在每家公司的资历都非常短浅的人。现在同学们确实不会像我们这一代人对待工作那么较真，把每一份工作都当作长期工作来做，我觉得这是可以理解的，但我并不建议在一家单位工作过短，因为这样你既无法对这个地方产生了解，也无法对这份工作产生深刻的认识，几乎学不到什么东西。

9 不要频繁跳槽。

频繁跳槽能带给你短期的利益，
但从长远来看对职业生涯伤害巨大。
没有哪家企业会喜欢一个在每家前任
公司只有短期经验的人。

10 找一个好拍档。

找一个能和你形成互补关系的好拍档，
长期的，比你和你女朋友的关系更久的。

最后一点就是找好搭档，找能够跟你形成互补关系的长期搭档。这种合作关系可能比你和男女朋友的关系更长久、更有默契。其实在广告业中很多时候都是美术和文案的搭配组合，我相信同学们现在比我们那个时候可能会更早明白自己的特长在什么地方，自己将来进入广告行业会扮演什么角色。那么我会建议同学们在学校里就开始寻找一位默契的搭档，如果你是美术，那么就找一位优秀的文案，你们可以结合起来产生化学反应，一起创作出你独自一人创作不出的好作品，在未来找工作时，你们甚至可以以搭档的形式一起去找工作，这样对你的长期职业发展都会非常有帮助，可以让你少走许多弯路，减少许多与人磨合的成本。当然早早找到好搭档的概率并不算大，所以大家要格外用心。

以上就是我向大家分享的、对实际工作和职业发展可能会有帮助的"鬼十条"，这些当然都不是强制性的要求，只是希望同学们能够产生思考，从中选出会对自己有帮助的内容。感谢大家耐心看完，希望这些建议和方法论可以为同学们提供小小的帮助。

王岚（Terry Wang）

原上海广告有限公司　品牌业务总经理

做一个"变态"的广告人

学会"变态"的两种能力。

你永远不知道"变态"会在哪个环节再次出现，而它们永远会再来。

学会用广告制造话题。

讲师介绍

王岚（Terry Wang）

原上海广告有限公司 品牌业务总经理

王岚 1997 年毕业于上海外国语大学传播系，2012 年毕业于香港大学思培学院整合营销传播研究生班。1996 年，王岚进入广告行业，以 DDB 上海分公司的一名见习 AE（Account Executive，客户执行）入职；1997 年后，为了广告的梦想进入一家广告制作公司——上海市新生代广告，成为唯一的文案，2002 年进入梅高创意咨询有限公司，任文案指导；2003 年加入上海广告创意部，从担任东风悦达起亚千里马的创意组长开始，主要负责以汽车为主的品牌创意工作，历任创意副总监、创意总监、创意群总监；2009 年担任上海广告全资子公司优力广告副总经理，主管创意工作；2011 年担任上海广告跨界事业部总经理，负责非传统广告类事件营销版块的工作，为公司开拓演艺营销、体育营销、会展营销等业务；2013 年担任上海广告品牌业务总经理，负责所有以品牌为核心的业务管理，拥有品牌咨询、客户服务、创意、公关等工作职能。曾服务过的主要客户（按时间顺序）有上海日立电器，上海夏普电器，雀巢冰激凌，奥林匹克花园，西湖啤酒，烟台啤酒，哈尔滨啤酒，海信集团，佳通轮胎，东风悦达起亚汽车千里马，KIA 进口车，上海电信，锦湖轮胎，上海大众 POLO 劲情、POLO 劲取、Cross Polo、Passat 领驭，江铃福特全顺，江铃驭胜，赢创工业，太平洋保险，宁波银行，九阳豆浆机及小家电，皇家加勒比游轮，三全食品，公牛电器，华润漆，东风风神，蔡司光学眼科医学部，浩泽净水，世博百联，国泰君安，和成卫浴，上海国际马拉松赛，杭州旅委，吴中万达广场，中国电信，天猫。

王岚多次获得中国长城奖、广州日报奖等多项华文广告创意类奖项，担任中国广告协会多项广告创意赛事评委，2011—2013 年应中国广告协会邀请，担任中国广告师资格考试命题组成员。2005 年度因千里马刘翔案例获得艾菲金奖，2006 年度因上海大众 POLO 劲情、劲取案例获得艾菲银奖，2007 年度因九阳豆浆机案例获得艾菲铜奖。近年来，王岚尝试以创意为基础，整合思考品牌咨询、品牌策略、传统媒介、数字新媒体、公关、事件营销等传播手段与创意的关系，希望在新的媒体环境下找到更有效、更有创意的品牌传播解决方案。

1. 何为"变态"广告人

如何"变态"

我们这堂课的主题是"做一个'变态'的广告人"，我会通过对一个具体案例的详细拆解，来向大家阐述为什么要做一个"变态"的广告人，希望对有志于从事创意方面工作的同学有指导作用。

首先要讲一讲何为"变态"，当然不是指广告人的精神是病态的，而是指要不断"改变状态"，随时为了应对变化而"变态"。我接触到的广告专业毕业生们也经常问我：作为一个广告人，要具备什么基本素质？"其实总结起来，我认为广告行业与其他行业尤为不同，它最吸引人的地方就是始终处在变动之中。当社会环境不断改变的时候，我们也需要随时武装自己，让自己发生改变来适应外界的变化，这是这个行业最迷人也最具挑战的特点。

我于1996年入行，到现在也有20多年时间了，从我个人的从业经验中，同学们也可以看出广告行业的人有多么能"变态"。入行时，我的第一份工作是在DDB做AE，相信不少同学将来进入广告公司的第一个岗位也会从AE做起。一年多之后，我发生了入行后第一次"变态"：为了接触广告行业更本质、更核心的工作，我去了一家制片公司担任文案兼制片的职位，在创意岗位上磨砺了三四年。这之后我觉得广告的内核可能不在于把片子拍得如何美，而在于如何准确地传达品牌信息，于是我又回到4A体系公司的创意部门做文案。几年之后我来到了上海广告公司，并在这家公司持续做了十几年。从文案工作，到创意总监、创意群总监甚至更高的创意层级，之后，我反思究竟什么才是广告效果的本质。创意固然重要，但我认为在广告公司中所有环节的工作人员都要对创意有贡献，而贡献最大的可能是位于创意发生点上的那一环，也就是负责业务接触的部门。所以，现在我又从创意岗位回到了品牌业务的工作上。

纵观20余年的广告经历，对我而言就是一个不断"变态"的经历，在"变态"的过程中，我也在不断学习、不断观察，使自己成为一个逐渐成熟的广告人。那么回过头来，所谓的"变态"能力究竟是什么？

"变态"能力指的是两种能力。第一种叫作"发现"的能力，也就是观察能力，对潮流趋势的发现、对社会热点的发现、对即将发生的改变的发现，以及对其背后原因的发现，也就是说我们要能"发现改变"。第二种能力是"应变能力"，在这个行业中主要指的是对 TA（Target Audience，目标受众），也就是目标市场、目标消费群诉求变化的把握，对社会基因改变的把握，并及时依据这些把握对产出的 idea（创意）做出改变和适应，也就是说，我们要能"迅速应变"。

为何"变态"

相信看了上面的内容大家不难发现，之所以我们要"变态"，皆因这个社会在变、客户和消费者在变。作为服务客户、打动消费者的人，我们也就要变。那么他们为什么如此善变？

20 多年前，我刚入行的时候，广告行业相对还是比较简单的。而现在是一个互联网社会。我们的 TA 获取信息的方式实际上也发生了很大的变化。比如，今天可能全网都围着科比的热点转，而大家都忘了两周前的热点人物还是"小李子"。现在，全网热点的持续时间可能是一周、三天乃至十几个小时。但这些热点你是不是从广告上看来的？还真不是，基本都是从微信、微博、朋友圈的最新动态刷出来的。这些热点话题深深改变了 TA 的生活，改变了他们关注问题的方式。

那么广告现在想做的事情是什么？不再是告知，而是要主动进入这些热点。但社会变化太快了，进入热点、挤进话题变得越来越难。要获取 TA 的关注，要么被热点带走，要么自己制造热点。而在互联网生活的前提下，客户也总是沉浸在"TA 看了会怎么想？""广告是否能激发他们去看、去议论的兴趣？""是否有二次传播的可能性？"这些疑虑中。

这里要给大家引入一个知识点——involvement，看到这个词，广告专业的同学一定会知道，我们在判断产品的时候有"高卷入度"和"低卷入度"之分，但我所讲的 involvement 其实还不完全一样，是指我们能在多大程度上把 TA 关注的内容变成广告创意的一部分。这个程度被我们称为 involvement。

要让这个程度变高，首先第一条是要看 TA 有没有兴趣看，第二是有没有兴趣谈论，第三是有没有兴趣把这个创意转发出去、发到朋友圈中，也就是所谓的"二次传播"。我们认为不仅能被看到，还能被谈到，并且被主动进行二次传播的，才是互联网"变态"环境下的成功创意。

2. 案例："天猫"春夏季促销

背景

这里我们通过一个具体案例的执行来帮助大家理解前面讲到的 involvement 和广告人的"变态"程度。这个案例就是由我们上海广告执行的，客户是大家比较熟悉的阿里集团旗下的购物平台——"天猫"，时间是 2015 年春季。通常，天猫会在 3 月做春夏季的促销活动，参加的品类很多，比如家居、服饰、美妆、3C 还有母婴等都有新品上市。我们接到的第一个 brief 就是需要拍摄 5 支分别覆盖上述 5 个品类的广告片，告知大家新品上市，号召大家购买。每支广告片长度为 15 秒，将在网络媒体及电视台发布，同时为了配合这 5 支广告片，还需要有一系列平面广告在时下比较热门的地铁站露出。

电视广告加平面，这是一个非常清晰且常规的广告 brief。接到 brief 之后，业务部门进行解读，然后做出第一件事情：推导出一个 button，也就是"按钮"，这个"按钮"会导出我们的创意主诉求。那 button 究竟是什么？其实就是创意人心中的消费洞察，这个洞察会像按钮一样，点击一下就让消费者和品牌之间产生勾连。那么天猫这么多品类要在春夏季上市，这跟我们"85 后""95 后"的年轻目标人群之间会有什么样的勾连？我们的洞察是这个群体比较"喜新厌旧"：春天来了，新的一季开始了，就要穿上当季的衣服、使用新一季的化妆品、最新的家居用品等。

那么从这个 button 转到创意就变成了核心主题。所以我们这个 campaign（广告战役）从 TVC（电视广告）到平面贯穿的核心主题很大胆，就叫"大胆爱新欢"。这个核心主题诞生之后，大家第一感觉是还不错，因为隐含争议性。我们从小受的教育是要忠诚、不要喜新厌旧，而其实"喜新厌旧"又好像是我们都具备却又备受压抑的愿望。现在我们的核心主题就是鼓励大家大胆表达"我就是喜欢新东西"的本质诉求，

而把这种诉求大声说出来本身就是有争议性的，有争议性的创意表达往往会是话题的种子。平淡而正确的道理我们都知道了，就不具备争议、讨论和传播的空间，因为没有正反两面的解读。所以我们当即定下了这个大有发挥的主题——"大胆爱新欢"，这之后的第一次广告提案，我们给出了 5 支广告片脚本，我以其中一支为例给大家分析一下。

01 夜晚，下着阵阵细雨

02 一位都会女子红着眼，看着对方

03 她深吸了口气，擦去不知因泪水还是雨水弄花的妆，并鼓起勇气说

好，分手！要分就分得干干净净！

04 原来女子是对着石墩上的彩妆包说分手

因为……我早就不喜欢你了！

05 彩妆包静静摆放在大雨之中，里边皆是过季的彩妆用品

06 此刻，女子如重获希望般展露微笑，美丽自信地离开

OS：天猫新风尚 大胆爱新欢

天猫TVC **美妆篇 15秒**——分镜脚本

　　这支广告的场景是在滂沱的大雨天，我们可以看到一个在大雨中弄花了妆容的女孩对镜头外哭喊着说："好，分手！要分就分得干干净净！"你的第一感觉就是她在和男朋友分手。但是镜头拉开，看到她边转身离去边喊："我早就不喜欢你了！"特写中我们看到被留在原地的却是过季的旧化妆品。她是要和上一季的化妆品分开，因为新一季的化妆品就要来了。下一个镜头她已经容光焕发地奔向了新的一季，奔向了自己的"新欢"。这时候画面上出现 slogan（广告语）："天猫新风尚，大胆爱新欢。"

　　所以我们拍摄 15 秒广告片的手法是在开篇营造一个暗示着分手的故事场景，最后通过镜头告

诉观众，要分手的是旧的商品。用这种方式传达"五大品类即将上新"的信息。相应地，我们也会用系列平面稿来展现这 5 类场景，比如挥别旧的皮鞋、化妆品、手机等。

第一次"变态"

到目前为止，我为大家描述的是一个非常标准的客户 brief 进入广告公司之后，经过业务部门的解读产生创意 button，到创意部门产生创意主题和创意作品，即电视广告脚本和平面广告的常规流程。现在第一个阶段的工作就结束了，按照我 20 多年的经验，这个正常流程就完成了，接下来将我们的作品，交给客户，客户点头，下面就进入执行阶段。

但是这件事并没有这么顺畅，因为我要讲的是"变态"的广告案例，所以接下来变数就发生了。在这个"变态"的社会中，我们当然会碰到状态随时都在改变的客户。客户看了我们的作品觉得不对，这似乎不是他们想要的。因为他们的需求发生了转变，他们觉得这样的广告推出不会引起多大的话题。我们的目标消费群看了这样的广告真的会讨论"大胆爱新欢"这个话题吗？这跟他们真的有关系吗？好像也就是看看罢了。这个问题又被扔回到了广告公司。

我的理解是客户的需求发生了改变，我们就必须想新的办法满足客户的需求，我们也要改变。讨论的结果是我们可以试着不把这个创意当作一个简单的广告拍摄，而是做成线上线下联动的活动，与目标客户群发生深度的互动和关联。其实不知道大家是否注意过天猫有一个深度的消费群体，叫作"天猫 Fan"，中文名叫"天猫范儿"，他们都是天猫平台上级别很高的资深买家，是大数据营销时代的天猫核心（TA）。我们最后的决定就是要把广告片做成真人选秀的形式，从"天猫范儿"中挑选素人演员出演我们原本写好的广告片，出演写给他们自己的故事。这样，原本广告和目标人群是没有关系的，但现在他们被拉进了选秀场，他们经历的整个过程、他们的心路历程、他们看到的一切都可以成为与朋友、与网友分享的话题。在这种情况下，广告就不简简单单是广告，而是把目标人群 involve（卷入）到广告中来了。

但我们把改变后的想法抛回给客户之后，客户一句"好，你们就这么执行吧。"，又把问题抛了回来。听上去很美的想法，往往都有很大的问题，这个想法执行起来就阻力重重。首先导演就很犯难，5 支片子都有剧情，是很需要演技的，素人有这样的

能力吗？怎么执导呢？导演就要举双手投降了。其次时间也非常紧张，这时候距离交片日期还有 5 周时间，中间还隔了一周是中国人最热闹的节日——春节，所以实际上只剩下 4 周时间，真人选秀怎么够呢？而且最关键的一个问题是，这个新想法是什么时候提出的？在 PPM 的时候。

这里再来补充一个知识点。所谓 PPM 就是 pre-producing meeting，即"制作前会议"，这个会议的内容就是在正式开始拍摄之前，大家对着分镜头脚本一个镜头一个镜头地定下所有拍摄细节，细到演员是否戴眼镜、用怎样的妆容发型、灯光如何设计、每个道具如何使用、背景音乐是什么，等等，把全部执行层面的细节一次敲定。在这个时候突然说等一等，所有的事情都暂停，我们要先举办选秀，选好了再告诉大家如何拍，那么大家肯定都要罢工。要怎么办呢？这就是我们面临的"变态"考验的实质。

状况来了，如何应变？大家在未来的工作中也会遇到客户的需求临时改变，创意改变倒也不难，但意味着创意的执行也要随之改变。这时候作为一家广告公司的广告人，我们都知道一句知名的广告词："Impossible is nothing."没有什么是做不到的，广告人的潜力总是可以被"压榨"出来。我们在这个案例上是如何应对的呢？

第一点，我们迅速划分了一下剩余的时间，其中一周交给天猫，让他们在"天猫范儿"中选出一位作为其中一支广告片的女主角，其余的几支我们依旧使用专业演员。这样 involvement 的过程还有，也能保证拍摄的难度和质量不受影响。

第二点，既然还要保证 involvement 的深度，我们就请导演组从头到尾跟拍整个选秀过程，把这一周时间汇总成一个纪录短片，剪成多段小的花絮素材，在天猫平台的主页、微博、微信平台等各种网络渠道上播放，告诉大家天猫在选素人女主。于是话题的种子在我们制作广告片之前已经先期被播撒下去了。

同时，我们也在网络上直播选秀过程，让大家看到这些"天猫范儿"积极参加选秀的过程，给大家看他们形象如何，导演有怎样的标准，有什么趣事发生。这些内容对于从前的，或者说传统的广告公司而言都不属于业务范围之内的工作，但是现在我们会在创意阶段开始运用一切可以运用的手段，只为把我们的目标实现。

为什么？还是之前讲到的，现在的社会变了，热点随时诞生又消失，广告仅仅做出来给消费者看到是不够的，与消费者没有关系的广告也是不够的。我们要做的是把消费者 involve 进来，也就是卷入到广告中来，所以这些信息我们要提前在紧张的筹备拍摄阶段就释放出来，主动制造热点。

于是，经过紧锣密鼓的一周，终于一位美丽的女主角、一位十九岁的大学生"天猫范儿"加入了我们的拍摄。皆大欢喜，热点有了，片子也可以开拍了。于是我们的导演、广告公司创意部、业务部、客户又围坐在会议桌边，开始新一轮的 PPM，终于要进入幸福的最后执行阶段了。但是"变态"的事情就不会再出现了吗？不，你永远不知道"变态"会在哪个环节再次出现，而它们永远会再来。

第二次"变态"

在这次的 PPM 上，客户又变了。他们又抛出了一个令人非常绝望的难题。原本在上一次，客户提出要深度的 involvement，我们做到了，现在我们有了一位形象不错的女主角，也选择了看上去最好演的脚本给她，要开始制作了，最终的 5 支成片中会有一支以她为女主角，也已经有了一定的话题度。客户看了一下觉得不错，一周的选秀期间，微信、微博上有很多人关注，片子还没拍出来已经有人期待了，经过 4 周的拍摄和制作，这一系列片子应该也不错。但接下来客户又觉得好像就这么一周选秀、两周的广告片播出，话题度和卷入度还是不够。而且这样和广告片一比，平面广告就更显得寡淡了。

设想一下，4 周后，各大城市的地铁里可以看到这些美美的平面、"大胆爱新欢"的广告语……好像和走在地铁里的、我们的 TA 们关系还是不够紧密，不足以让他们产生情感上的 involvement，如何把他们"拉到平面里来"？这时候客户拍案而起，想出了一个好 idea。我们不是要投放到 12 个有地铁的一线和新一线城市吗？这 12 个城市分别是上海、北京、杭州、南京、福州、厦门、成都、重庆、武汉、长沙、大连、青岛。我们在每个城市投放一组平面，分别找 12 个城市的"天猫范儿"来拍，让每个城市地铁里的 TA 看到的都是本地的天猫范儿出现在海报上，这样大家在地铁里就会注意到：这是我们这里的，他 / 她住在哪里，这个人好像见过，这个人好像是我认识的……于是又有话题了。

看到这里，同学们觉得这个 idea 好吗？当然也不是不好，但是问题又回到我们前面讲到的：执行阻力。我们定好的拍摄时间是第二天早上 7 点，而会议当时是晚上 9 点。什么意思呢？客户的这个创意，导致我们要在晚 9 点到早 7 点的这 10 个小时内，找到来自 12 个城市的 12 位形象不能太差的模特，而且他 / 她们必须在第二天一早 7 点钟会合到上海的摄影棚来拍平面。我们的创意人员就要哭了，这怎么能做得到呢？

但是怎么办？不去执行这个创意的话，最后的平面确实就很"平"。场景美丽、专业模特，话题真的不够。在这种时候，一家广告公司的成败往往就在此一举。尽管这种话看起来有广告的嫌疑，但作为一家配合度好、执行力佳、愿意为客户解决问题的广告公司，我们上海广告就觉得为了可能的效果，再难也值得一试，办法总比困难多。当时会议室里大概有 10 个人，每个人都拿起了自己的手机，开始联络。

当代互联网上很流行一个"六人理论"，即在这样的时代，每个人都可以通过 6 个人组成社交网络，找到这世界上你想找的任何一个人。这个理论在我们这间小小的会议室里竟然得到了证明：经过 3 个小时，我们居然就用 10 个人的力量找齐了 12 位符合上述条件、住在上海且明早 7 点钟可以带着自己的服装出现在摄影棚的素人模特。我们竟然成功了。

同学们不妨回过头来想一想，为什么我们一定要做这件看似挺无聊的事情？为什么非要是 12 个城市的素人模特？时间这么紧急，我们完全可以找一个或者两个资质够好的模特拍出好看的画面就可以了。为什么要找"local people"（当地人）来拍平面？第一，"素人拍大片"自然就具备了话题性；第二，通过搅动核心 TA 圈，可以带

动着触达整个 TA 的大集合；第三，从目前我个
人的角度来看，广告创意更多的其实是话题的素
材。以往我们看来美丽、炫目的创意，放到今天
来看，如果不能够激发话题，可能都不属于很成
功的广告创意。所以为了可能带来的话题性，我
们一定要尝试去执行这个创意，看看会有怎样的
效果。

　　第二天一早，12 位素人模特带着各自的衣服
出现在了我们的化妆间，紧锣密鼓地完成了化妆
准备的阶段，多少是有些"赶鸭子上架"的。大
家都是各行各业的普通人，有学生、白领，还有
蓝领，大家没有经过训练，有些具备这方面的天
赋，深具"网红"潜质的，可能 10 分钟就拍摄
出了表情姿势很到位、有"大片感"的成品，但
最长的一位经过了两个小时的拍摄仍然找不到感
觉，最后的成品也不是非常令人满意。从广告创
意的角度来衡量，这些照片的表现不够整齐、完
美，不太符合我们对平面广告的标准，但那些生
涩的表情、些许呆萌的形象，配合上稍显普通的
服装搭配，经过后期美术极具专业性和戏剧性的
处理，这样的大片出现在地铁中最醒目的位置，
反而话题性十足。经过一系列的努力，最终的平
面也发生了翻天覆地的变化，配上手写体、带有
一些挑衅性的文案，不管是否是职业模特，都是

生活在这个城市里和你我一样的人，都有"大胆爱新欢"的权力。

"变态"无止境

　　平面的问题解决了，经历了两轮大的"变态"，大家恐怕看着都觉得心力交瘁：
只是一个短期的项目，需要这么复杂吗？其实我们为了追求完美效果，"变态"起来
是没有止境的。最后，我们这个项目还进行了广播广告。通常创意工作会围绕着一个
创意核心，分散到尽量多的创意载体中，现在除了视频类载体、户外平面、网络平

面，还有音频类的载体，也就是广播广告，这也是一个在传统广告层面效果非常好的载体。告知性质的广告其实非常适合用这个形式进行传播。在录制的过程中一般会准备 15 秒到 30 秒的文字脚本，作为电视广告片的副本同步在广播渠道播出，这样整个创意才会更加丰满。在这个过程中，当然改变就是无止境的。

在录制广播广告之前，客户又提出了一个小问题：这个广告形式这么快就说完了，大家会听进去吗？会有话题性吗？前面我们已经经历了两轮加强 involvement 深度的举措，现在要在广播形式里进行搅动其实也有办法。我们既然要在 12 个城市中投放，那不妨试试看用方言来录音。投放福州、厦门就录闽南、闽北方言版，为广东地区准备粤语版，为成都和重庆准备四川方言版……这样的变化不用变动文字稿，或变动非常小，但效果显然要比普通话的告知广告更容易抓住听众的注意力。可能会引发话题，比如有的人就会在社交媒体上吐槽广告奇怪、方言不标准之类的，这样话题就有了，既实现了 involvement，也实现了二次传播。

当然在这个过程中还是会有一些难题，比如如此复杂多样的方言体系，如何在上海实现录音、如何判断方言是否标准等。最后我们还是动用了大家的力量，使用多地录音、上海同步后期的方式，并请当地人挑选了尽量标准的版本，最终选出了 6 个方言版本在全国实现投放。这里再向大家普及一条与广告法相关的知识，我们发现在全国投放的环节上只有上海没有同意使用方言广告，所以上海贯彻普通话还是很严格的，不过在其他地区已投放方言版本的广告作为此次天猫案例的一个小插曲，还是赢得了不错的反响。

整体来看，我们这次历经 5 个星期的时间做出的完整创意执行包括 5 条电视广告、12 张平面，以及 6 条广播广告。其中，我们的电视广告在播出之后还是在网络上引起了一些争论，我在这里不为大家提供统一的看法和解读，相信每位同学看过之后都会有自己的想法。

　　进行了 12 个城市的全面投放后，我们在一周后检视有没有达到之前预想的效果。一个创意做出来的目的不是仅仅给受众看，而是要出现评论、传播。之后我们在社交媒体包括天猫主页上发现了大量的点评，当然是有批评的，有认为我们的广告片脑洞太大的，有认为观念奇怪的，有说广告中出现了认识的人的，有认为我们选出的素人女主角不太专业的，等等。经过比较我们还是欣喜地发现，这个春夏季促销阶段所有网络上的点评和话题量比之前的都要多。这就说明我们的广告创意和目标消费群之间发生了前面说的深度 involvement，这些广告把人们拉了进来，让他们看到了、思考了、评论了，也替我们传播了。以这些指标衡量，这个创意还是相对比较成功的。

　　回顾整个案例，我建议大家在未来工作中多多注意的有 3 点。

　　第一点，在今天这个社会，广告最好是主动去激发话题、产生话题，而不要跟随话题。我们看到了大量的广告都试图利用热点话题，即所谓的"蹭热点"，但是由于

一个广告创意的制作周期是固定且比较长的，而热点话题的转换又是非常快的，肯定短于一个广告的制作周期，所以用广告追话题是不大现实的。但是请大家记住，用广告制造话题是可行的。我也非常期待大家在未来的实践中制造出好的话题。

第二点，也是非常重要的，我们在强调广告行业的"变态"时反复提到这种环境难以改变，为什么广告公司很难去改变或者很难让我们的创意发生变化？因为执行往往是决定一个创意好坏的决胜点，也是难点。执行的过程需要时间、需要条件，需要执行的人进行软硬件全方位的配合，这些都会决定执行水平的高低。所以好的创意人一定要预留足够的时间和空间给执行，为执行预留发挥的余地。

第三点，我强调了执行很重要，大家可能会觉得执行就是拍得好看，其实不然。作为一个做过制片、文案再回来做业务的广告人，我认为创意不论以什么形式发布，我们希望给企业留下的印象才是创意的原点，而这个创意的原点，或者说这个创意的概念决定了这条创意究竟是不是好创意。这个创意原点不是由创意部的文案和美术一拍脑袋想出来的，这之中有业务部门的头脑在推导客户需求，这个创意原点是大家在共同作用下想出的好的创意概念。没有业务部门推导出的这个 button，既得不到好的创意主题，也不会有之后完整的创意执行。我们想到的使用本地人也好、素人选秀也罢，都是执行的手法，是为创意概念锦上添花的部分。一个好的创意概念加上完美的执行，以及不断去制造话题的过程，才能使整个项目完整，从而实现很好的吸引、讨论以及二次传播的效果。

通过这样一个我认为比较值得回味的案例，我与大家分享了如何在这个"变态"的环境中做一位"变态"的广告人，希望大家能够做出更好的广告创意来。

高强（Hank Gao）

MT　首席运营官

广告创意中的善力量

广告不仅仅是卖产品，它可以切实地让世界变得更好。

要借助创意解决问题、美化世界。

通过广告创意传承传统文化，避免文化断代。

广告创意中善的力量不仅能够让我们相信世界是美好的，还可能会让我们重新找回遗失的文化，重回我们的家园。

能够解决好 4 个问题，就是一个成功的创意。

讲师介绍

高强（Hank Gao）

MT 首席运营官

"借广告之手，与人性，与世界，与自己对话。"2012—2017 年，高强受聘于威汉营销传播集团（WE Marketing Group），负责数据挖掘及策略工作，通过锐利的"消费者洞察"和"策略思考"，以品牌创意来解决客户的营销盲点，转创意为生意。2018 年高强加入蒙彤传播（MT），致力于国际客户本土化，本土品牌年轻化。其创意作品曾获艾菲奖金奖、金投赏金奖、中国 4A 广告全场大奖、虎啸奖金奖等。

这堂课名为"广告创意中的善力量"，但在正式开始分享前，我想先和同学们进行一次简单的互动。请大家先放下书，用 10 秒时间回想一下最让你感动的或者最近一个让你感动的广告是什么。

相信同学们都有自己的答案，这个问题我们暂且放一下。最近我看到了麦肯锡的一份调研报告上的一组数据，其中一句话非常打动我，大意是说现在 85% 的消费者对企业广告都非常厌恶，认为来自企业的营销信息是"垃圾"，但是企业主们却认为他们 80% 的广告投放都很好地影响到了消费者。

在科技的影响下，广告生态已经发生了多种多样的变化，尤其在大数据技术的支持下，我们无时无刻不处在被精准投放的环境中。看似投放和传播的效率都大幅提高了，可消费者对广告的看法真的变了吗？消费者的消费行为是否也被新的投放手段和科技改变了？至少从麦肯锡的数据上看是没有的。消费者的购买决定依然有约 20% 的比例受到产品和品牌口碑的影响，并且消费者会完全无视那些跟他们毫无情感联系的品牌。

这样来看，似乎我们精心利用了科技的力量，改变了广告的投放效率，结果科技似乎反而成为我们在打动人心路上的敌人。广告人为了得到消费者数据、窥探消费者心理，设置了各种数据监控手段，动用了各种人工智能设备，结果却离消费者的心更远了吗？

现在回到我们刚刚用 10 秒钟回想的感动你的广告创意，恐怕大家第一时间能想到的那个创意都跟一个词有关：人性。打动人的品牌故事或企业形象，大抵离不开洞察人性、描摹人性，广告创意只有回归人性，才会走进消费者心中。所以这次的课题就和人性有关，我一直认为广告是在谈人性，是在跟人、跟这个世界对话。这堂课将分两个部分阐述"善力量"在广告创意中的运用及其带来的影响。第一部分主要谈的是广告创意中的善力量对于社会的意义；第二部分谈的是广告创意中的善力量对于生意的意义。

1. 广告创意中的"善力量"对社会的意义

谈到善的力量，很多人的思维都会局限于公益。而我认为"善力量"是一种动

因，是一种号召行动的力量。它是基于对人性的洞察，是提出解决人性问题、社会问题、生意问题的方案的力量。善用这种力量，我们才能更好地推广品牌，营销产品，实现用广告助力美好生活的目的。

那么这种力量到底是什么？我们如何利用这种力量来进行传播，并对这个社会产生影响呢？前段时间在和一位业界前辈的交流中，对方告诉我："广告创意人的终极梦想应该是'拿到诺贝尔和平奖'。"这句话令我大受触动，作为广告创意人，我们可以有这么大、这么高远的目标，用创意改变世界也确实是非常美妙的事情。做广告创意做到拿诺贝尔和平奖听起来似乎是句玩笑话，但接下来我会用国内外的 3 个例子来与大家分析其中的可能性。

第一个案例要带大家去一个相对陌生的国家——哥伦比亚。不知道同学们看到这个国名会想到哪些关键词？我想到的是足球，有人可能会想到咖啡，有人可能会想到战乱、毒品、丛林。哥伦比亚是一个比较特殊的国家，这里建国之后一直存在着反政府武装，60 年间冲突不断。他们至今仍有约 6000 人生活在与世隔绝的丛林里，没有现代化工具和通信手段，难以与外界沟通，靠使用手上的武器绑架、劫掠世界各国的游客为生。这种行为不仅影响哥伦比亚的国家形象，也不利于国家的和平统一和顺利发展。哥

伦比亚政府面临的燃眉之急是如何解决反政府武装问题，以提升国际形象。于是他们在这样的背景下，准备利用创意策划的思路来解决和平问题。这场策划的主题就叫作"和平之旅"。

尽管有着这些不利条件，哥伦比亚依然是宗教氛围很浓烈的基督教国度，一年中反政府武装人员情感最为敏感、易波动的时期就是圣诞节期间。于是2009 年圣诞节前，哥伦比亚政府便策划了一场"圣诞行动"，希望号召反政府武装分子走出丛林，回家团聚。

"如果圣诞节可以到丛林中来，你也可以回家去。""回家吧，圣诞节什么都可能发生。"

我们其实可以看到这个案例中的创意是非常简单的，哥伦比亚政府只是将两千盏圣诞彩灯和语气和善的文字标语装饰在反政府武装分子经常出没的丛林中，传达出"圣诞节了，该回家了"的概念。这样简单的创意执行却收效甚好，在2009年圣诞节之际，有将近600名反政府武装分子走出了丛林，回到了家乡。2010年，哥伦比亚政府没有停下脚步，继续推出"照亮河流行动"，随后是2011年的"急速极光"、2012年的"母爱行动"、2013年的"游击队服装品牌创意"，以及2014年的"音乐和声摩斯密码创意"等一系列和平行动。以"照亮河流行动"为例，他们为了将和平的信息传达给信息不通、没有交通工具的反政府武装分子，将包裹着外界人民善意信息的漂流球释放在武装分子取生活用水的河流中，也成功劝服了300余名武装分子回归正常生活。

经过这些努力，哥伦比亚的国际形象日渐好转，国内反政府武装人数锐减，而最令人激动的是时任哥伦比亚总统真的因此获得了诺贝尔和平奖。所以说，好的、对人性有深刻洞察的创意，不论多么简单，都是可以改变世界的，广告创意真的可以获得诺贝尔和平奖。其实广告创意中的善力量远远超越了我们的想象，它让我们意识到广告不仅仅是卖产品，它可以切实地让世界变得更好。

可能这样的创意距离我们稍微远了一些，但相信健康这个话题没有人会不关心。前几年有个"冰桶挑战"行动火遍全球互联网，相信不少人都亲自参与了挑战，我本人也参加了。通过这次挑战，俗称"渐冻症"的肌萎缩侧索硬化综合性（ALS）逐渐进入了大众的视野，获得了4180万美元善款。我们看到这样新颖而传播广泛的例子，自然就会了解背后的健康议题，直接或间接地为此做出贡献。

其实在冰桶挑战之前的几年，荷兰的一家渐冻症基金会就已经发起了一次社会营

销活动，主题叫作"我已经去世了"。现在我们都知道渐冻症是严重的疾病，在活动发起时的 2010 年左右，由于医学界尚不清楚病因，难以救治，患病者会在平均 3 年的时间内，全身肌肉逐渐僵硬，生活不能自理，直至死去。研究机构亟须资金和支持来对疾病进行研究，于是荷兰的 8 位渐冻症患者与渐冻症基金会携手拍摄了一组短片。短片会在他们去世后公布，用残酷的现实来唤起人们对于疾病的认知。

"他们录制的内容将会在他们去世后播出。"

"我已经去世了。"

"需要科学研究。"

"我已经去世。"

"不是为了我，我已经去世。"

　　我看过这个案例的唯一感受就是：这恐怕是仅有的一例"用生命去执行"的广告创意了。我们在视频中看到的活生生的几位患者其实已经因病去世了，时间是不等人的，如果我能为这种疾病做点什么，也许就能挽救更多的人。就是这样一种对人性的洞察，让这家基金会筹集的科研资金迅速增加，并且在 2015 年的时候我们见到了渐冻症通过"冰桶挑战"获得全球关注的改变。所以大家在未来不妨试着把广告创意的使命定得更高一些，不仅仅以帮助品牌为己任，更要试着去借助创意解决问题、美化世界。

看完第二个案例，不妨给大家布置一个小小的"作业"，大家可以去网上自行搜索一场巴西曾经做过的"另类冰桶挑战"营销，看巴西人是怎么把冰桶挑战的社会意义提升一层的，搜索关键词是"干旱"。

国内也有类似的案例，大家都知道我国是一个多民族国家，这个案例就是关于我国一个非常特殊的少数民族——羌。这个古老的民族是没有文字传承的，他们将羌绣技艺作为文化载体来传承自己的文化。2008 年汶川大地震发生之后，羌族同胞生活的村庄遭到了毁灭性的打击。为了生存，大量羌族同胞不得不走出山村，进城务工。

在他们逐渐融入城市的过程中，羌绣文化传承人越来越少，下面我们来看一个传承传统文化、避免文化断代的广告创意。

通过这个"认领羌绣口袋"的举措，羌绣这种古老的民族技艺可以融入现代生活，也可以为羌族绣娘创造回到家乡、与家人和孩子生活在一起的机会。这个创意对人性洞察的细致在于"一个口袋"等于"6 小时劳动"的概念，通过认领这样一个口袋，大概可以为一位绣娘赚取一天的劳动机会，活动至少为 400 多个羌族家庭募集了105 600 个小时的劳动时间，相当于他们一年进城打工的时间。这些古老的技术也焕发出了新的面貌，为传承下去赢得了更多的机会。所以广告创意中善的力量不仅能够让我们相信世界是美好的，还可能会让我们重新找回遗失的文化，重回我们的家园。

所以广告创意的意义不仅是让人们觉得酷炫、新奇，消费者对于品牌和创意的喜爱不可盲目消耗，如果善用善的力量，我们可以用成本很低的方式帮助许多的人，为社会解决大议题，贡献出远超预期的力量。希望大家通过上面 3 个案例能够理解广告

创意的善力量是能让消费者人人参与的力量，是需要我们投入信念、塑造更好未来的
力量。

2. 广告创意中的"善力量"对生意的意义

上一部分通过 3 个案例讲了一件事，就是广告创意中的善力量对社会的发展和进
步可以起到一定的作用。这一部分我希望与大家分享如何将善力量运用到创意中，以
帮助企业解决更实际的品牌营销问题。上一部分我们通过数据分析出目前许多广告创
意对于消费者的精准投放，对消费者而言其实是制造了麻烦。高达 80% 以上的消费者
认为自己受到了广告的骚扰。

广告创意要解决生意问题，而生意的核心诉求就是解决消费者的需求。消费者需
求可以分为 4 种：第一种是"欲望"（wants），即创意能满足消费者对于某一产品、品
牌的喜爱和忠诚度；第二种是解决消费者的"需要"（needs），这一点是靠产品的功能
来解决的；第三种是"痛点"（pain points），是消费者生活中急需解决又未被解决的
需求；第四种是"乐点"（pleasure points），就是品牌传递出的令消费者快乐的信息。
如果能在这 4 个方面给消费者提供解决方案，就是一个成功的创意。

这一部分主要就是要解决同学们对于"善的力量也可以用来盈利吗？"的疑问。
公益项目听起来似乎和商业利益不挂钩，但如果善用善力量，不仅可以使品牌实现盈
利，还可以在为消费者提供解决方案的同时为解决社会问题贡献力量。下面我们就通
过一个案例，来看一下企业如何通过创意中的善力量塑造盈利的商业模式。

这个案例是由美国青年 Blake Mycoskie 创立的鞋履品牌 TOMS，含义为
"tomorrow's shoes"（明日的鞋）。它诞生于创始人的一次阿根廷之行，Blake Mycoskie
在阿根廷旅行时发现阿根廷的孩子们很多没有鞋穿，而且由于缺乏鞋子的保护，孩子
们经常受伤、感染疾病，甚至危害生命。Blake Mycoskie 于是想到了一个商业模式，
即如果可以卖出一双鞋，就为阿根廷的孩子们捐出一双鞋，从而不断将利润投入到持
续的捐赠事业中，于是基于"One For One"（一对一）商业模式的品牌 TOMS 便诞
生了。

TOMS 的例子只有公益，没有让受助者与帮助者建立心灵的联系，这种商业模式便无法持续运转。为了帮助更多的人，TOMS 不断开发新的捐赠模式和销售方式，后期通过与各地知名艺术家、设计师、手工艺者合作，增加选择，也增加工作机会，将善的力量变为有温度的关怀，也变为对消费者人性中善意力量和需求的挖掘。

接下来的案例是我所在的蒙彤传播在 2018 年为我们的民族品牌罗莱家纺推出的一次带有关怀意味的创意营销。罗莱家纺的卖点是"超柔"，但这个柔软的概念是非常难以触及消费者的，柔软的触感需要消费者真实地触摸到才可以感知，如何运用广告传播让消费者体会到这种感觉呢？这是我们最大的挑战。

我们提供广告创意，解决生意问题，最核心的就是要触及罗莱家纺的目标人群，我们的善力量也要打动这个人群。作为一个较为高端的家纺品牌，罗莱家纺的目标人

群也是我们心中的所谓"三高"人群，即"高压力、高能力、高情绪阈值"。"高能力"代表能消费得起高端家纺的高收入人群；"高压力"代表这些人在一、二线城市承受的工作和家庭的双重压力；"高情绪阈值"是在高压力的生活之下，人们的情绪越来越压抑、越来越难以产生波动，也越来越难以被打动。同时满足这"三高"的人群，拥有的共性就是在外忙碌、拼搏、光鲜、仿佛身着盔甲，但是回到家中需要转换角色、承受疲惫，卸下厚重的盔甲。

所以面对这些许久未被感动、承受着巨大压力的忙碌的都市人，我们既然不能让他们直接用身体感受罗莱家纺的"超柔"，那么就尝试运用善的力量，让品牌来抚慰他们内心最柔软的地方，满足他们的感性诉求。于是我们将创意主题定为"柔软此刻，柔软你"，联合知名漫画自媒体匡扶摇，为罗莱家纺定制了一系列漫画作品——《人们参差入眠的晚上》。这组漫画选取了从少年到老年各个年龄段的都市人在深夜里、卧室中发生的故事，包括夫妻拌嘴、少年思考心事、老年人面临离别等各种生活场景。细腻、真实而平淡的故事，戳中了每个人心中的"柔软"所在，而床成为他们最后一片属于自己的柔软之地。这一方柔软需要最纯粹的守护，用柔软的治愈力，抚慰每个人坚硬的外壳。

这样一篇漫画作品在通过微信推送之后，迅速得到了社会上的响应，截至目前已获得超一千万阅读量。阅读量只是一个数字，我们真正要去解决的问题是用善的力量去抚慰我们需要抚慰的人，帮助需要帮助的人。它不仅是公益，更是我们能对消费者的理解、尊重，对于人性的洞察。我们用善的力量使客户定位不局限于产品本身，而是上升到和消费者心灵沟通的层面，因为我们相信睡在柔软的东西上面，人心也会变得柔软一点。所以我们希望品牌所传达出的善意的力量，能够治愈每个奔忙的人。

第三个广告创意讲述的是文化修复的故事，传达的是创意中的善力量与科技的力量结合所产生的神奇效果。2015年，具有大量文化古迹的尼泊尔首都加德满都发生了8.1级大地震，众多古建筑受到毁灭性的打击。这次打击让我们不得不面对人类文化

终会消失的窘境。

在这样严峻的背景下，我们的客户百度迅速加入了这场营救行动之中。他们发挥了自己在数据及搜索引擎技术方面的优势和善意的力量，"重现"了那个曾给人类无限感动的加德满都。

在这场名为"See you again，加德满都"的行动中，百度通过收集旅行者的网络日志、手机相册中关于加德满都的照片，再通过对海量尼泊尔古迹照片的分析，运用当时还未正式上线的服务"全景照片游"技术，恢复出类似真实场景的 3D 场景，不仅完美呈现出古迹的原貌，甚至将建筑周围的自然环境也重现出来。

在第一部分我们曾经提到，科技在现代传播中确实已经影响了我们的生活，但却没有得到消费者的良好反馈，甚至引起了消费者的反感。但我们相信科技的力量一定会对社会产生正向的意义，百度所参与的这次文化救助就是让科技成为发挥善力量的平台，这不仅是对品牌的一次推广，更多的是对于人类文化的传承和重建。重建的结果不仅证明了百度强大的数据能力，也会让我们更深刻地了解到广告创意中的善良是如何帮助品牌塑造非常好的社会影响力的。

通过两部分内容的分享，我们发现广告创意中善的力量不仅可以通过找到良好的人性洞察避免进行打扰式的广告，打造善意的品牌形象，建立口碑传播；更长远来看，发挥创意中的善力量，可以缩短广告与人心的距离，提升受众的社会责任感与助人为乐的幸福感，构成"人人参与的广告"，而不是进行冷漠的投放。希望我们能够谈善而不止于言善，都能跳出纸上谈兵的阶段，切实地用创意的力量"行善"，让善的力量成为我们在未来营销实战中的有力武器。希望在未来因为这股善的力量，我们在见证更多创意诞生的同时，也能够见证更多人类文明的美丽瞬间。

橡皮人网/
/在线大师课